金宗學

김종학이 그린 雪嶽의 四季

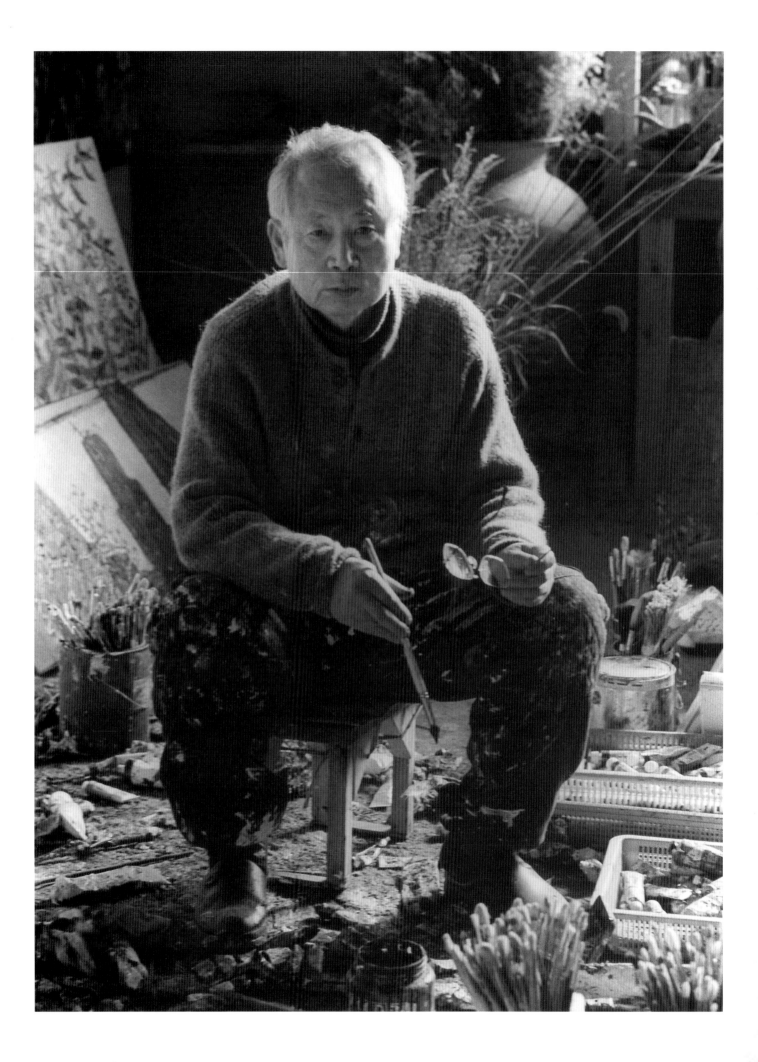

雪嶽學

김종학이 그린 雪嶽의 四季

열화당

자연을 마음대로 그렸습니다

김종학 화백이 지난날을 회고하여 구술(口述)한 것을 그대로 옮긴 글이다.

세 살 때부터 다 누구나 낙서를 하는데 저도 낙서를 하면서 그림을 그리기 시작하고 벽이란 벽은 다 온통 어지럽혀 놓고 그랬는데 그때부터 그림을 그렸고 또 부모님들이 어렸을 때 그림을 그리는 것은 하나의 유희로 생각해서서 아무도 말리지 않아서 내 멋대로 하니까 내 할아버지께서 저 놈은 커서 화가가 되었으면 좋겠다 그렇게 생각하시고 어머님은 가만히 계셨고 내 아버님이 이제 내가 돈을 아무리 벌어 봐도 마음에 행복이 없으니까 네가 하고 싶은 거 하라 하셨습니다. 제가 국민학교 때부터 줄곧 그림을 그렸죠. 그런데 대구로 피난 내려가서 또 그림을 그리고 만화도 그렸는데요, 그 첫날 대건중학교 미술선생이 반 고흐 이야기를 들려줬어요. 화집을 우리 피난 학생들한테 주고서 그게 너무 인상깊어서 일학년 때 대건중학교 미술선생님 이름은 기억이 안 나는데 반 고흐를 얘기하는 바람에 그때부터 제 별명이 고흐가 됐습니다. 이 고흐 같은 그런 운명은 아니지만 저도 좀 그러한 시련을 겪었지요.

고일 때부터는 이제 우리 경기고등학교가 입시준비를 하기 시작했습니다. 고삼은 완전히 입시 중심으로 하기 때문에 그 전엔 가정교사를 두지를 않고 아침 한 시간을 당겨서 과외수업을 하고 그 다음에 보통 수업을 했는데 저만은 열외로, 저하고 또 천재인 박태영이라는 분하고는 열외로 치부했어요. 나는 미술대학 가는 사람으로서 열외 취급을 하고 박태영 씨는 너무 천재니까, 그 사람은 지금 수준이 너무 얕으니까 열외 취급을 했어요. 두 사람이 불어반에서 쭉 삼년간 같이 생활을 했는데 또 박태영하고 김사행이라는 시인이 있는데 모두 재동국민학교 육학년 사반 출신들인데 일등한 애가 소설가가 돼 버렸고, 지금 뉴욕에 살고 있고, 이등한 애가 시인이 되었구요, 그리고 재동국민학교 육학년 사반에서 삼등했던 내가 화가가 되었어요.

담임 선생님이 김교선 선생님이었는데 일본에서 사범학교를 나왔답니다. 국민학교 오학년 때도 담임하고 육학년 때도 담임하셨는데 한 사람 한 사람 불러서 나 보고 나오라 그러더니 너는 경기중학 안 갈래? 그래서 아, 경기중학이 어딥니까 그러니까, 야 이놈아 저 윗동네 보이지 않나, 다들 가는데 넌 뭐 하나, 공부 좀 해라, 머리는 좋은데 공부 안 하고 놀기만 하니까 그런데 못 들어간다, 너 정신차려. 그래서 그 자리에서 울었어요. 핑 눈물이 나고…. 그 다음날부터 제가, 그때 피난 내려왔기 때문에 한 방에 여러 식구 자는 데서 전깃불 하나 밥상 하나 해서 새벽 네시에 깨어 가지고 공부를 하기 시작했어요. 근데 아무리 공부를 잘해도 내가 열심히 해도

일등 이등은 못 따라갔어요. 삼등까지만 따라갔어요. 사등한 애가 김영랑 시인의 아들 김형태라는 사람이었는데 지금은 시를 쓰는지 어떤지 잘 모르겠어요. 하나는 시 쓰고 하나는 소설 쓰고 하나는 화가가 되었습니다.

그리고 다시 경기고등학교 시절로 돌아가서 저는 달달 외웠다가 잊어버리는 공부 왜 하나 해 가지고 경기고등학교 고삼이 굉장히 지루했어요. 그래서 일부러 결석을 삼분지 일 하면 퇴학받기 때문에 삼분지 일에 이십 일 모자라게 결석을 하고 다녔는데 마침 고삼 때 담임이 화가이신 박상옥 선생님이었기 때문에 많은 편의를 받았죠. 본인도 옛날에 그렇게 공부하기 싫어서 그랬던 경험이 있기 때문에 내 사정을 잘 알아서⋯. 그때 당시만 해도 입시공부가 없기 때문에 서울미대는 경기고등학교 정도 나왔으면 그냥 학교 가는 걸로 생각했습니다.

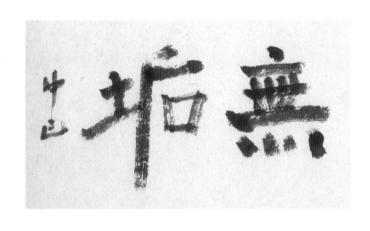

〈무구(無垢)〉
종이에 먹.
순진무구한 삶을 살고
싶어서 적어 본 글귀다.
'중산(中山)'은 한때
스스로 지은 아호다.

미대를 합격해 가지고 첫날 들어가니까 평양에서 석고 데생을 하던 한진구라는 친구가 있는데 뭐 한두 시간 만에 석고 데생을 너무 잘하더라구요. 거기에 충격받아 가지고, 제가 지기 싫어하는 성격이 어려서부터 강하기 때문에, 그냥 뭐 다른 공부는 다 대리로 출석 불러 달라고 그래 가지고 그냥 석고 데생만 열심히 했습니다. 그랬더니 석고 데생을 한 서너 시간 하다가 밖에 나가면 전선줄이 두 줄로 보이고 기둥이 두 개로 보이고, 그렇게 열심히 했어요. 그때, 일학년 때 임응식 선생한테 사진을 배웠고 배길기 선생한테 서예를 배웠구요 그리고 김종영 선생 밑에서 조각을 또 배웠어요.

그게 아마 일학년 땐가 그렇게 기억이 되는데요, 이학년 때부터는 장발 선생이 어떻게 수업을 가르쳤냐 하면은 한 달은 서양화, 한 달은 동양화, 이렇게 번갈아 이 년을 시키데요. 그래서 우리는 맨 처음엔 불만이 많았어요. 난 서양화 전공해서 빨리 파리 가서 공부하고 싶어하는 그런 기분인데 뭐 이 동양화를 가르치나 했더니, 하루는 장우성 선생이 들어오서 가지고, 이 붓은 뼈의 연장이요 먹물은 피의 연장이다, 동양사람들은 이렇게 생각하고 동양화에는 육대기법이 있는데 아무리 그림을 잘 그려도 마지막에 기운생동하지 못한다면 그건 그림이 안 된다 하는 말을 감격스럽게 받았습니다.

제가 대학교 삼학년 때 제 아버지가, 와세다 대학을 보내주셨던 분이 제 학비를 삼 년간 댔다가 더 이상 대 주지 못한다고 그래서 군대를 가 버렸죠. 군대 가서도 제가 처음엔 군대 말로 고문관 노릇을 했는데 또 부대 내에 탈영도 했구요. 그랬다가 대대 인사본부에 있다가 연대 인사본부 있다가 중대로 내쫓겼습니다. 중대장이 박희양 대위라는 분인데 이 양반이 나를 어떻게 잘 봤는지, 휴가도 내가 우리 동창들이 졸업이니까 갔다오겠습니다 하니까 아직 순번도 안 됐는데 휴가 갔다오라고 하고…. 그때 마침 송요찬 일군사령관이 돌집을, 그때 다 흙집이었는데, 돌집을 지으면서 연탄을 때는, 연탄을 물에 이겨서 때는 페치카 난로를 만들어서 좀 군대생활

평소 이름 글자 하나인 '배울 학(學)' 자를 좋아한다. '깨달을 각(覺)' 자와 한길이라 여겨서다. 2001.(위)

화가의 붓글씨. 신명이 나면 화폭에 '金'이라 즐겨 사인한다.(아래)

을 따뜻하게 잠잘 수 있도록 만들어 주는 공사를 했는데, 한 일 년 공사인데 거기서 나를 빼 줘서 오피(OP)에 올라가 있으라고 그러더군요. 근데 오피는 뭐냐 하면 전쟁이 붙었을 때 무슨 박격포 그런 무거운 것들을 지키는 덴데 단 세 사람밖에 없었어요. 제가 이등병이고, 상병이 상산데 내가 제일 많이 배웠기 때문에 걔들이 다 내 밥을 해주고 나를 상사로 모셨어요.

그때 제가 휴가를 나가서 책을 정말 많이 읽었어요. 옛날 사람들이 반딧불이로 글을 많이 읽었다는데 내가 반딧불이 오십 마리 잡아다가 아, 비닐 속에 넣고 보니까 책이 보이데요. 그런 야생생활을 했어요. 거기서 구름이 꼈다 개었다 피었다 하는 걸 보면서 아, 동양화는 여기서 나왔구나 하는 걸 절실히 느꼈어요. 그러던 도중에 어떻게 육군에서 주최하는 전람회가 있었는데 제가 조각에서도 참모총장상, 또 서양화에서도 참모총장상을 타게 돼서 서울 올라와서 정훈감 육군 소장님한테 상을 받고 돌아가니까, 아주 사단장님이 얘는 특별히 대우하라고, 그래

가지고 차라리 군대에서 근무시키지 말고 나가서 그림을 그리게 해 가지고 제대할 때 돌아와서 전람회를 한번 해라 하셨어요. 그래서 휴가중 두 개를 끊어 줘 가지고 사회에 나와서 '1960년 미협'도 군대생활하면서 참가했고, 그리고 그림을 그리다가 마지막 판에는 제일 빠른 게 동양화니까 동양화를 그려 가지고 화천의 어느 다방에서, 내가 1사단 근무로 그때 1사단이 화천에 있을 때인데, 어느 다방에서 전시회를 하자 연대장님, 뭐 어디 포대 사령관님, 뭐 어떤 부사령관 준장, 뭐 사령관들이 다 사 줘서 오히려 용돈을 벌어 가지고 나왔습니다.

한번은 김중업 건축가님이 불란서 대사관에서 일할 때 우리 보고 불란서 대사관 세라믹을 맡아라 해서 저희가 그걸 맡으면서 르 코르뷔지에, 무슨 뭐 가우디 하는 건축가를 알았어요. 그러면서 우리가 현장에서 마치 불국사를 짓듯이, 중이 돼서 일하듯이 현장에서 자면서 일하자 하니까, 윤명로는 반대했는데 내 의견이 좋았는지 김중업 씨가 그렇게 하코방이라도 지어 줄 테니까 거기서 자고 일해라 그래서 늘상 아침에 기도하는 마음으로 세라믹을 붙였어요. 거기서 학비를 벌어서 두 학기를 마치고 졸업을 했습니다.

〈부부 두 쌍〉 1979.
캔버스에 유채.
7×45cm.

이제 파리를 가야겠는데, 그 다음에 '1960년 미협'이 한 번인가 더 하고는 해산되어 가지고 우리 위에 있는 박서보, 김창열 등 선배님들이랑 합쳐서 악튀엘이라는 그룹을 만들어서 몇 번 전시회를 했습니다. 그때 그 악튀엘이 그 미국의 액션 페인팅과 구라파의 앵포르멜의 영향을 받은 것이기 때문에, 우리가 육이오 사변 때문에 기초가 없어서 그것을 쉽게 받아들였지, 기초가 영국 사람들처럼 단단했더라면 그게 그렇게 쉽게 받아들여질 이즘이 아닌데… 우리가 공부 데 생력이 없기 때문에, 결국은 또 그때 사조가 그렇고, 마음의 울분을 토하고 싶은 표현방법으로서 앵포르멜이나 액션 페인팅이 잘 맞았어요. 그래서 그런 작품을 하다가 아, 이것은 우리 것이 아니구나 이렇게 생각하고 저는 파리에 가려고 애써 보다가 비행기 값 반밖에 못 버는 바람에 포기해 버리고, 정말 아주 낙오병처럼 지내다가 첫 부인을 그때 만나게 돼서 결혼을 하고, 그 다음에 제가 제5회 동경 국제 비엔날레에서 장려상을 탔어요. 아마 그때 제 생각으로는 우리나라 사람으로서 해외 전람회에 나가서 상 받은 사람은 제가 처음이었기 때문에 그 상을 탄 덕으로 일본 가서 공부하게 되었습니다. 일본서 첫 딸을 낳고 판화연구실에, 동경대 우에노 예술대학 판화연구실에 있었지만, 일본서 화단활동은 입체미술로 했어요. 지금 가만히 생각해 보면은 그때 이우환 씨가 입체미술을 들고 나오면서 일본화단이 입체미술로써 세계화단에 대항한다 이런 말도 나왔는데, 가만 보니까 그거 미국 사람들이나 또는 서양 사람들의 모방이더군요.

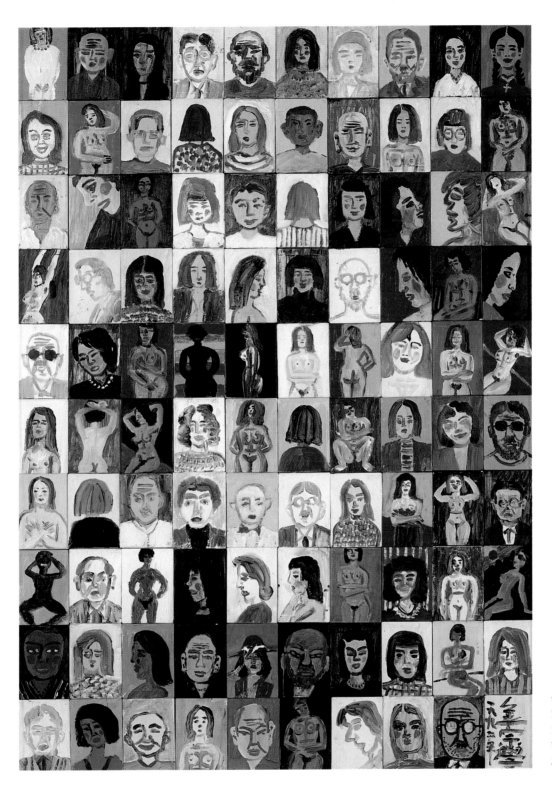

〈백인백상(百人百像)〉
1992. 캔버스에 유채.
127×90cm.
백 개의 물감 상자에
그려 붙인 작품.

친구인 동양화가
송영방이 그린
김종학의 얼굴. 2004.
한지에 먹. 27×20cm.

한 십 년 공부할까 말까 하다가 어떻게 무슨 사건에 의해서 또 한국에 돌아오게 됐어요. 돌아
와서 나는 대학 교수 될 생각은 전혀 없고 또다시 뉴욕이나 파리를 가기 위해 애썼어요. 그랬다
가 마침 기회가 와서 뉴욕으로 갔는데 그것이 1978년, 아니 1977년에 뉴욕에 가 가지고 한용진,
문미애, 그러니까 친구들인데 밤 새우면서 이야기하고…. 제가 밤잠 못 자는 병이 있었는데, 그
때는 나 잘 잤어요. 마음도 감정이 오르락내리락하는 병도 좀 없어졌구요. 그런데 갑자기 또 전
처가 이혼을 해 달라고 해서 한 시간 동안 난 돈이 없으니까 콜렉트 콜로 해 가지고 한 시간 동
안 울면서 다투고 달래 봤지만 안 돼서 그냥 튀어나왔어요. 서울로 튀어나와서 달래 보니 달래
지지도 않고 도장을 찍어야 집에 들어온다고… 그래서 그 언니가 개도 나갔다 들어오면 사람이
반기는데 아직 이혼 상태도 아닌 현주 아빠가 돌아왔는데 네가 안 만난다는 건 말이 안 된다,
그래 가지고 한 번 만났는데 도장을 찍어 줘야만, 하여간 난 이제 당신하고 살고 싶지 않으니까
도장 찍으시오 해서 제가 결국은 찍고 이혼하고 그 다음에 설악산으로 들어가게 됐지요.

저는 어쩐지 강원도하고 인연이 많아요. 제일 처음에 김일성한테 일차 숙청을 맞아서 강원
도 철원서 출발해 가지고, 아니 강원도 월정리에서 살다가 다시 이 개월 만에 보안사한테 들켜
가지고 강계, 숙청 목적지 강계로 돌아가라 그래서 돌아가는 척하면서 평강에서 형님과 친척들
이 내려서 친척 따라서 이남에 왔고, 어머님하고 누이동생은 재산 정리하러 다시 고향에 들어
갔다가 나왔고, 아버님은 아버님대로 대련을 통해서 왔고, 할아버지는 옛날에 과거를 봤던 경

험이 있어서 큰길가로 해서 우리가 후암동에 집이 하나 있었는데 그리로 다 집합하기로 했는데, 무사히 몇 개월 만에 다 만나게 됐어요.

근데 제가 무슨 사건이 하나 있었냐 하면은 시골 놈이 처음 서울을 보니까 자전거가 지나가고 자동차가 지나가고 너무 재미있어서 서울 들어오자마자 충무로가 그때는 일본말로 해서 혼마치라고 해서 가장 화려한 덴데, 그걸 형님하고 구경 나갔었는데 형님이 자꾸 너 빨리빨리 가지 말고 내 눈앞에 있으라고 해서 그게 귀찮아 가지고 전봇대 뒤에 숨었습니다. 형님이 당황해 가지고 울며 돌아가는 걸 보고 나는 곧장 오른편 가게를 다 보고 충무로 오가까지 올라갔다가 다시 왼쪽을 다 보고 오니까 깜깜해지는데 내가 기억력은 좋아서 신세계를 목표로 해서 회현동을 찾아 들어가니까 다 엉엉 울고 있다가, 아 죽은 놈 고아 될 뻔한 놈 살아왔다고, 매도 맞으면서 기뻐했던 모습을 지금도 기억합니다.

그래 가지고 제가 그 설악산으로 귀양을 갔는데, 이제 강원도 들어가니까 바람만 없으면 천국이라 그래요. 그 무슨 바람이 그렇게 센가 해서 나는 도대체 믿어지지 않았는데, 제가 소 외양간을 고쳐 가지고 화실을 만들었고 고려합섬 장치혁 회장의 산장에서 몸을 눕히고 혼자 밥해 먹는데, 하루는 바람이 부는데 팔십 년 만에 처음 부는 바람이라고 해 가지고 내가 지은 외양간의 슬레이트가 다 날아가고, 내가 거기까지 오십 미터 거린데 한 이십 미터 가서 바람에 밀려서 후퇴해 버렸어요. 산장에 돌아와서 무서워 가지고 바람 안 부는 쪽방에서 이불을 뒤집어쓰고… 한 두어 시간 바람이 엥엥 하면서 뭐 와당탕탕 웽 하는 소리가 나면서 두 시간 세 시간 불더니 조용해지데요. 나가 보니까 굴뚝은 깨져 나갔고 화실은 다 날아가고 뭐 그때 백 년, 사백 년 된 나무들이 다 꺾이고 말이죠, 그 동네 영감들이 그러는데 팔십 년 만에 처음 보는 대바람이라 그러더군요. 그러니까 뭐 강원도 사람들은 다 기억할 거예요. 강원도의 봄바람이 그렇게 얼마나 무섭다는 걸 알았습니다.

그리고는 제가 밤낮 심수봉이나 슈베르트의 「겨울 나그네」를 틀어 놓고 하늘 쳐다보면서 많이 울었어요. 화가로서 성공 못 했고 가족한테 내쫓겼고 이제 사느냐 마느냐 그러한 고비에 있었을 때 한번 폭포에도 갔더랬어요. 그냥 뛰어내리면 그만이다 그랬는데 그때 아들 딸 생각이 나데요. 아버지가 화가라는 사람이 적어도 백 점의 작품은 남기고 죽었어야 아버지 노릇을 한 건데 꼽아 보니까 백 점이라는 그림은 못 남겼더군요.

죽지 않고 돌아와서 나는 화단하고 아무 관계없이, 보이는 대로 꽃이 피면 꽃을 그리고, 그때 꽃을 그린 것은 화단에선 결국은 타락한 작가, 일선에선 작가가 아니라 뭐 타락한 삼류, 사류 작가로 취급하더군요. 근데 저는 봄에는 할미꽃, 또 개나리, 이것을 열심히 그렸어요. 그것을 옛날 사람들 식으로 그리질 않고 제가 추상활동을 했기 때문에 추상적인 구상화를 그렸어요. 그래 가지고 조금씩 발표를 하는데, 그때 나이가 마흔여섯 살쯤 됐는데 새 출발했기 때문에 나

보다 십 년 후배인 사람들 값인 호당 십만 원을 저도 받았어요. 그렇게 출발해 가지고 차츰차츰 그림값이 올랐고 박여숙화랑이 조그만했을 때 서로 의기가 통해 가지고 많이 밀었어요. 그래서 박여숙화랑에서 전람회 한다 그러면 제가 정신을 바짝 차리고 그림을 좋은 걸 가져다 줬지요. 그래서 박여숙이 하고 나하고는 어쩌면 같이 컸어요. 그렇게 큰 다음에는 여기저기 화랑에서 초청장이 와서 개인전을 하게 됐지요.

그러다가 인기작가가 돼 버렸는데 자연을 떠나서 이렇게 무엇을 한다는 것은, 추상한다는 것은, 물론 추상의 시절이 있었지만, 그것은 자연으로부터 다 영향받은 추상이지 자연과 별도의 추상이라는 것은 존재치 않는다는 것을 내가 확인하고 왔어. 예를 들면 우리는 로스코 그림 같은 것 보면 비행기 타고 내려다본 구름 같고요, 또는 이브 클라인 같은 작가는 그것도 뭐 인체에다가 청색을 칠해 보기도 하고 나체에다가 집 페인팅을 해 보고, 그것도 다 자연과 연관되어 있지 연관 안 된 추상화는 거의 없는 것 같아요. 좋은 작가는 자연을 열심히 봤고, 잭슨 폴록을 보면은, 마치 가을의 넝쿨 속에 넝쿨이 얽힌 것처럼 보면 그것이 잭슨 폴록 같았어요. 그래서 자연을 열심히 보지 않는 작가는 좋은 작가가 되지 않는다는 것을 그때 확신하고 내가 자연을 마음대로 그렸습니다.

그렇다고 해서 내가 자연을 그대로 그리는 것이 아니라, 이쪽에 그리고, 이쪽에 떼어다 붙이기도 하고, 빨간 꽃 옆에는 벌이 있어야 색깔이 어울리고 빨간색에는 보라, 옆에 노랑, 뭐 이런 검정 나비, 이것이 어울려 가지고 전체가 조화가 되어 마치 허버트 리드가 말하듯이 그림도 건축도 최고 경지는 음악 상태로 도달하는 것이라며, 그 음악이 추상인 것처럼 그 상태에 도달하는 것이 가장 이상적이다 그런 말을 고삼 때 허버트 리드의 글을 많이 읽었는데, 그 양반 글 속에는 추상과 구상은 원시시대부터 동시에 출발했다, 동굴의 벽화 같은 것은 요즘의 사실보다 오히려 더 사실적이고, 또 그 사람들이 만든 창과 기구는 요즘 추상화보다 더 추상적이고, 그래서 오히려 인류가 과학문명이 발달되기 전에는 미술이 더욱 좋았더랬는데 과학문명이 발달하면서 예술은 그 전보다 후퇴해 나갔답니다. 그 중국도 보고 우리나라도 보면은 더 연대가 오래 올라가서 신라, 그런 예술이 더 좋지, 물론 조선시대 들어와서 우리가 문화적으로 중국문화에서 독립해서 좋긴 좋지마는 그 신라시대나 고려시대의 높은 경지는 못 돌아가고, 중국에서 독립해서 생활화되었다는 것만은 저는 인정합니다.

앞으로도 저는 주로 자연을 더 정열적으로 그리고, 지금 이제 아마 제가 앞으로 십 년 더 그릴지 오 년 더 그릴지 모르겠지만 하여간 정열적으로 사계를, 봄에는 쓸쓸한 데 진달래가 피고 개나리가 피고 할미꽃이 피고, 여름에는 이름 모를 무수한 꽃들이 피고, 가을에는 가을대로 피고 또 늦가을에는 다 죽어 가는 그 모습, 그 다음에 겨울에는 눈이 내려서 정말 추사(秋史)의 세한도(歲寒圖) 같은 모습을 보고, 어떤 경제학 박사가 나를 무당 끼가 있는 색깔을 쓰면서 또는 유교적인 선비사상을 갖고 있다는 말은 제 마음을 콕 찌르는 말을 한 것 같습니다.

그리고 갤러리 현대 박명자 사장님은 저를 한국의 반 고흐라 부르고 있습니다. 저는 어렸을 때부터 고흐였는데, 생애도 제가 그 사람보다 많이 살았지만 그러한 고통을 쓰라림을 받으면서 자랐어요. 형님의 도움이, 반 고흐는 동생의 도움이 컸지마는, 저는 형님의 도움이 컸어요. 그렇지 않았으면 저는 벌써 죽었을 겁니다. 자살했든가. 그런데 형님이 전적으로 도와줬기 때문에 내가 오늘날이 되었고 그리고 새로 장가갔을 때는 제가 마음이 이쁜 사람을 택했지 얼굴 이쁜 사람을 택하지 않았어요. 그래서 제가 화가생활을 하게 돼서 저 집사람한테도 감사드립니다.

　　그리고 지금 세계미술을 돌아봤더니 다시 새로운 신구상으로 돌아오고 있다는 사실을 확인하고 왔어요. 지금 이제 중국경제가 일어나면서 중국의 리얼리즘이 세계를 점령할 것 같은 힘찬 운동이 일어나고 있더군요. 그래서 앞으로 이 동양 중국, 조선 반도, 일본 이렇게 세 군데가 합쳐서 그 경제력으로 대항하게 되면 세계를 제패할 날이 있으리라고 믿습니다. 이만입니다.

차례

내면의 풍경화로 사유하는 '설악'의 화가

오광수 미술평론가 · 전 국립현대미술관장

구상회화라면 낡은 형식의 대명사처럼 생각하는 경향이 없지 않다. 시대의 미의식이 전통적 방법을 적극적으로 밀어내는 상황에 전적인 요인이 있지만, 뛰어난 구상회화가 없었음에도 그 일단의 요인이 있다고 보아야 한다. 새로운 경향이 대두하면 너나 할 것 없이 일방적으로 몰리는 유행심리가 유독 우리 미술계에 강한 점을 떠올리면, 특정한 영역을 고수하는 것은 그만큼 어려워질 수밖에 없다. 다양한 경향과 방법이 층을 이루고 그 깊이를 다질 때 미술풍토가 풍요로워진다는 사실은 아무리 강조해도 지나침이 없다. 사실 그럼에도 불구하고 우리 미술계의 단점은, 천편일률적이니 일방적이니 하는 비판을 감내할 수밖에 없는 다양성의 빈곤에 있다.

2003년 5월에 열렸던 김종학전 전시장에서는 많은 사람들이 안도의 숨소리를 내는 것을 보았다. 오랜만에 부담 없는 작품을 대했다는 것이었다. 모두 마음이 편안해졌다고 했다. 무겁고 심각하고 요란스러운 작품에 시달려 온 사람들이 마치 고향에 돌아온 것 같은 안도감을 가졌다는 것이다. 회화가 날로 위축되어 가는 시대에 다시 가장 회화다운 회화를 만났다는 자족감이 이심전심으로 전달되었음이다.

김종학(金宗學)은 이십 년 넘게 설악산에서 살고 있다. 이십 년간 설악산에서 살아온 김종학의 화면에는 설악의 풍경이 이십 년 넘게 이어지고 있다. 설악에 사니까 설악의 풍경을 다루는 것은 당연한 일이다. 그래서 그를 두고 '설악의 화가'라는 애칭을 부여하기도 한다. 산을 주로 그린다 해서 '산의 화가'니, 바다를 많이 그린다고 해서 '바다의 화가'니 하는 애칭이 있다. 그런데 김종학을 두고 설악의 화가라는 명칭을 붙인 것은 앞의 경우와는 다르다. 어느 특정한 대상을 집중적으로 다룬다고 해서 붙여진 이름과는 분명히 차원을 달리한다. 그는 대상으로서 설악의 풍경을 그리는 것이 아니라, 설악을 통해 자기 속에서 내재화된 설악의 모습을 그리기 때문이다. 설악을 그리는 것이 아니라 설악에 사는 한 예술가의 내면풍경이랄 수 있다. 그래서인지 그의 화면에는 일정한 거리로서의 원근이 없다. 가까이 있는 것이나 멀리 있는 것이나, 앞에 있는 것이나 뒤에 있는 것이나 일정 간격의 거리를 유지하고 있지 않다. 가까이 있는 것이나 멀리 있는 것이 평면이라는 단면 속에 나란히 놓인다. 앞에 있는 것이나 뒤에 있는 것이 간격의 질서를 넘어 서로 뒤얽혀 놓인다. 모든 설악의 대상은 똑같은 위치에서 작가와 마주하고 있는 것이다.

어떤 것이 중심이고 어떤 것이 배경인지 공간의 질서나 화면구성의 논리는 애초에 끼어들

틈이 없다. 설악의 모든 대상이 작가와의 관계 위에서는 같은 하이어라키를 지닌다. 그의 화면이 균질화의 특성을 드러내는 요인은 이에 말미암는다.

　김종학의 화면은 숨이 막힌다. 지글지글 타오르는 자연의 열기 때문만이 아니다. 튜브에서 금방 짜낸 것 같은 원색의 난무가 주는 강렬함 때문만도 아니다. 사물 앞으로 바짝 다가가는 숨 가쁜 시각의 밀도가 우리의 숨을 턱에 닿게 만든다. 카메라 렌즈의 줌이 밀어붙이는 무서운 속도 때문이다. 앵글이 앞으로 나갈수록 거리는 지워진다.

　거리가 지워지면서 모든 사물은 몸 속으로 흡인된다. 눈은 마치 흡반(吸盤)과 같다. 모든 것을 빨아들이면서 동시에 무차별하게 뱉어낸다. 대상을 표현하는 것이 아니라, 대상을 몸 속으로 끌어들이고 뱉어내는 것으로서의 호흡의 결과라고 할까. 그런 숨 가쁜 호흡이 질료라는 매체로 구현된다. 그러기에 표현이라기보다 표현 속에 사는 것이라는 말이 어울린다.

　김종학의 화면에 떠오르는 것은 개별이면서 전체다. 대상으로서의 개별과 전체로서의 풍경이 오버랩된다. 개별이면서 전체, 동시에 전체이면서 개별로서 다가오는 대상과 풍경은, 대상과 풍경이기 이전에 자연이요 우주다. 꽃이 있고 나무가 있고 새가 있지만 그것들은 하나같이 자신만을 주장하지 않는다. 하나하나 분명하게 윤곽을 드러내는 개별로서 구현되지만 자연 또는 우주라는 거대한 울림 속에 부단히 함몰된다. 자연 및 우주의 거대한 울림은 뜨거운 에너지로 화면에 폭발한다. 화면에 다가가면서 숨막히는 이유는 너무나도 생경한 자연 또는 우주의 기운에 부딪치기 때문이다.

　자연은 그 층위(層位)가 다양하다. 인식의 차이에 의해 그것의 접근방법이나 분류 역시 다양한 편이다. 통상 회화에서의 자연은 풍경으로 이해되었지만, 여기에 과학적인 인식을 동반해서 자연과학으로서의 대상의 진실을 포괄할 때 자연주의로서의 이념이 형성된다. 최근에 들어와 자연은 일체의 인공적, 문명적인 것에 대한 대비적인 개념으로서 생태학적인 순수성을 강조하는 경향도 있다. 미술가들 역시 생태학적인 의미의 자연에 깊은 관심을 드러내고 있다. 단순한 자연풍경을 묘사하는 차원을 넘어 문명비판적인 요소를 개입시키는 작품의 경향도 늘어 가는 추세다.

　자연이 파괴되어 간다는 우려의 목소리는 전 세계적인 관심사로 피력된 지 이미 오래다. 자연을 파괴하는 모든 요인을 색출하고 고발하는 장치도 절실하지만, 자연에 대한 인간의 순후(淳厚)한 감정의 회복 역시 절실하다. 단순한 대상으로서의 자연이 아니라 우리 속에 살아 숨쉬는 자연으로서 말이다. 김종학의 작품이 우리에게 관심을 불러일으키는 것은 바로 우리 속에 살아 숨쉬는 자연을 보여주었기 때문일 것이다. 그의 화면 속의 대상은 박제된, 또는 정지된 어느 순간이 아니라, 숨쉬고 맥박이 뛰는 살아 있는 존재들이다. 그것들은 살아 있는 존재로서 오랫동안 폐쇄되었던 우리의 순후한 감정을 일깨우고 있는 것이다.

　군이 분류하자면 김종학의 화면은 통상적인 자연 풍경화도 아니고 자연과학적인 의미의 자연주의도 아니다. 그렇다고 생태학적인 문명비판을 내면에 지니는 것도 아니다. 우리 속에 잠

자는 자연에 대한 순후한 감정을 일깨우는 일종의 감정이입적인 작업이라고 할 수 있다. 자연과 내가 일체가 되는 훈훈한 감동으로서의 기록이랄 수 있다.

표현하지 않고 표현 속에 자적(自適)하는 그의 화면은 그런 만큼 질료의 생생함과 행위의 자재(自在)로움이 직설적으로 다가온다. 유화 안료의 진득진득한 맛이, 때로는 미끌미끌하게 이어지는 터치와 때로는 텁텁하게 짓이기는 터치를 통해 선명하게 구현된다. 회화가 실종되었다고 아우성치는 시대에 그의 작품은 아직도 회화가 어딘가에서 살아 숨쉬고 있다는 알리바이를 증명해 주고 있다. 아마도 많은 사람들이 그의 작품 앞에서 안도의 숨을 쉬는 것도 아직도 회화가 살아 있구나 하는 반가운 해후에서일 것이다.

'회화적인 회화'라는 말이 다소 어색하지만, 김종학의 화면은 정말 회화적이라는 수식에 걸맞다. 우리는 여기서 그리는 것이 무엇인가, 대상을 묘사하는 것인가, 자신의 내면을 은유적으로 구현하는 것인가, 시대의 의식을 표명하는 장(場)인가 하는 궁금증을 갖는다. 물론 이것들도 있다. 그러나 먼저, 그린다는 것은 그린다는 행위를 통한 사유의 형식이다. 그림으로써 사유하는 것이다. 말할 나위 없이, 김종학의 그림을 통한 사유는 자연과 더불어 일체화되어 가는 감정이입으로서의 사유다. 그의 작품이 때로 치기만만한 것도 기교로써 사유를 방해하지 않음에 연유한 것이다.

이런 그의 그림을 두고 민화(民畵)와 견주는 견해도 있다. 이 견해에도 나는 동감한다. 그가 한동안 민화와 민구(民具)를 포함한 전통적인 유물에 깊이 빠져 있었다는 것은 널리 알려진 사실이다. 당연히 민화의 회화적 특징에 대한 감명과 이해가 자신의 작품에 녹아들었음직하다.

그렇기는 하지만 그의 작품 어디에도 민화를 흉내낸 흔적은 찾아볼 수 없다. 옛것에 대한 막연한 동경을, 옛것을 그대로 옮겨 오거나 부분적으로 그 특징을 흉내내는 일들을, 마치 전통을 계승하는 것으로 착각하는 사례들이 많다. 옛것은, 그 속에 담긴 정신이 새로운 옷을 입고 나타날 때 비로소 계승되는 것이지 모방한다고 해서 이루어지는 것은 아니다. 김종학의 화면이 보여주는 비(非)기교적인 방법은 민화의 아마추어리즘과 닮아 있지만 민화를 흉내내거나 민화의 구도를 빌려온 것은 아니다. 회화에 대한 옛 사람들의 순후한 사유의 방식을 현대에 되살리고 있다고 표현하는 것이 적절할 것이다.

나뭇가지와 나뭇등걸로 뒤얽힌 숲 속에는 이름 모를 꽃들이 별처럼 영롱하게 빛을 발한다. 거기 나비가 날아들고 벌이 잉잉댄다. 나뭇가지에 앉아 있는 새와 가지 끝으로 기어오르는 벌레가, 그리고 땅바닥에 웅크린 개구리가 하나가 되어 거대한 오케스트라를 연출한다. 계곡에 쏟아지는 물소리와 물 속을 유유히 헤엄쳐 가는 송사리떼와 맨드라미 붉게 타오르는 정원에 붉은 버슬을 한 암수 닭의 한가로운 나들이 모습은 오래 전에 잊혀진 원초의 풍경들이다.

이것을 보고 있으면 관람자 역시 감정이입에 휘말려들어 아련한 원생(原生)의 풍경들을 기억해낸다. 그래서 이미 오래 전에 잊어버렸던 나팔꽃이나 할미꽃에 절로 '아!' 하고 감탄을 자아내게 된다.

Contemplating through Inner Landscape, The "Painter of Seorak"

Oh Kwang-Soo Art Critic

There is a tendency to take the figurative painting style to be "outdated." The primary reason for this phenomenon is that the prevailing aesthetics has a dominant effect of displacing the traditional style of painting. However, a lack of credible work in this field must also be seen as a contributing factor. When a new trend arrives, everyone rushes to embrace it. This is especially true in fine arts, which obviously makes it difficult for one to preserve ones artistic identity. It cannot be emphasized enough that the artistic soil gets more fertile when layers of many diverse trends and methods accumulate. In this light, our current artistic endeavor deserves the criticism that it lacks diversity and is one-dimensional.

There was a visible collective sigh of relief at Kim Chong Hak's Exhibit (Yeh Gallery, Seoul, May 2–22, 2003). People had not seen such comforting artwork in a long time. They all felt at ease. They said that they experienced a sense of relief — like coming home after having been worn out by heavy, pretentious, noisy works. The satisfaction of encountering outstanding paintings, in a time when the field of fine arts is being increasingly marginalized at home and abroad, struck a chord among viewers.

Kim Chong Hak has made his home within the Mt. Seorak National Park for over twenty years. Seorak's scenery has continued to occupy Kim Chong Hak's canvas for all those years. Since Kim lives in Seorak, it is only natural that he deals with its scenery. For this reason, Kim has earned the endearing title, "Painter of Seorak." One may think this is akin to the instances where certain artists are dubbed "the painter of the mountain" or "the painter of the sea," depending on their main subject.

However, Kim's title as the "Painter of Seorak" categorically differs from the designation that originates from the main subject matter. This is not because Kim uses Seorak's landscape as an object to paint, but because he paints the appearance of Seorak that he has internalized within himself. It can be said that Kim draws not Seorak per se but the inner landscape of an artist residing in Seorak. This may be why there is no sense of

perspective on his canvas as to express a certain distance among objects. A fixed distance is maintained neither among objects near and far nor among those that are placed in the foreground and background. Objects near and far lie side by side on the same plane; objects in the foreground and in the background transcend the order of spacing and instead mingle together on his canvas. All objects of Seorak occupy the same vantage point vis-à-vis the artist.

From the outset, there is no room for spatial order or compositional logic such as what the focus or the background may be. There is no hierarchy among objects of Seorak in their relation with the artist. Therein lies the characteristic homogeneity of Kim's canvas.

Kim's paintings are breathtaking. This is not only because of the nature's sizzling heat he portrays or the intensity of the wildly dancing primary colors that look like they have just been squeezed out of the tube. It is also the dense, suffocating perspective taking us right up to the objects that makes us breathless. This is due to the frightening speed at which the camera angle zooms forward. As the angle advances, distance vanishes.

As the sense of distance evaporates, all objects are absorbed into one's body. It is as if one's eyes are a sucking disk. Everything is sucked in and spit out simultaneously in an indiscriminate fashion. It can be said that an artistic product is the result of the rhythmic cycle of first incorporating the object into and then disgorging it out of the body rather than the result of expressing the object. This breathtaking rhythm is expressed through the painting material. So it is more fitting to say that one lives in expression than one expresses certain objects.

What surfaces on Kim's canvas is the individual, and at the same time it is the whole. There is an overlap between the object as an individual and the landscape as a whole. The object and the landscape are both the individual and the whole. Before taking on their identity, they are nature and the universe. There exist flowers, trees, and birds in his world, but they do not insist on their individuality. They materialize as individual objects with clear contours but incessantly collapse into the immense vibrations of nature and the universe. The grand resonance of nature and the universe explodes with passionate energy onto the canvas. The breathlessness we feel when approaching the canvas is caused by a collision with the incredible raw energy of nature and the universe.

There are many levels to nature. Depending on how it is understood, there are a

variety of ways to approach and categorize it. Ordinarily, the role of nature in paintings is to provide the landscape or background of the paintings. However, when nature is recognized in the context of natural science, the concept of naturalism takes shape. Recently, there has been a tendency to emphasize nature, along with its ecological purity, as an antidote to civilization and all things artificial. Artists themselves have been showing great interest in expressing the ecological meaning of nature. Increasingly, art works are going beyond a simple depiction of the natural landscape to include an element of criticism against modern civilization.

The worldwide concern about the destruction of nature has been voiced for a long time. There is an urgent need to search for and expose all causes of this destruction. However, equally compelling is the restoration of mankind's longing for nature, not simply as inanimate surroundings but as a live organism inside us. Kim Chong Hak's paintings spark our interest because they reveal nature as a living and breathing entity within us. The objects on his canvas are neither stuffed nor frozen in time, but a breathing, pulsating existence. These living objects reawaken our warm feelings that have been dormant for so long.

Kim's works cannot be simply classified as routine landscape or naturalistic paintings. They do not carry a hidden ecological message critical of civilization, either. Instead, his paintings rekindle our tender feelings toward nature, innate in us. One may say that his paintings are chronicles of his joyous feelings of human beings living in nature.

His canvas does not purport to express anything; it is simply content to express. The vividness of the materials and the bold and unrestrained execution greet the viewer directly and forcefully. The sticky, viscous texture of oil paints comes alive through masterful uses of brush strokes, applied sometimes in a slick, conjoined manner and sometimes by slathering the paints. Amidst the outcry that art has disappeared from our society, Kim's paintings prove to us that art has managed to survive and prosper. That is probably why many people are so relieved to see his paintings.

It might be a bit awkward to use the expression "most painting-like paintings," but it is quite appropriate to refer to Kim's work as such. We can pause here and think about what "painting" means. Is it copying external objects accurately? Is it expressing one's inner life metaphorically? Or is it capturing the zeitgeist? Painting certainly encompasses all of those. However, first and foremost, painting is a form of contemplation through the act of painting. In other words, we contemplate as we paint. It goes without saying

that the thought being expressed through Kim's paintings is the feeling that he is becoming one with nature. The reason why his paintings sometimes come across as childlike is that he does not allow the technique to interfere with the contemplative process.

Some people compare Kim's style to the traditional Korean folk art. I agree with that view. It is well known that for a while he was deeply interested in Korean traditional art objects, including folk paintings and folk furniture. Naturally, his understanding and appreciation of the characteristics of folk paintings may have influenced his work.

Nevertheless, one cannot find any evidence that his paintings have imitated the Korean folk art. Some people mistakenly believe that we can save our tradition by vaguely longing for the old way or by copying or imitating particular aspects of the traditional art. Tradition is preserved when the spirit embodied in the traditional art manifests itself in a new garb, not when it is copied blindly. Kim Chong Hak's style, which avoids dependence on intricate techniques, is reminiscent of the amateurism evident in folk art, but it is not borrowed or copied from the folk paintings. It is more appropriate to say that our ancestors, warm and innocent outlook on art is being kept alive in Kim's paintings.

In the middle of a forest full of tree branches and trunks, unnamed flowers shine brilliantly like stars. Butterflies flock to these flowers, and bees buzz around. A bird sitting on a tree branch, a caterpillar crawling toward the tip of a branch, a frog crouching on the forest ground—all these converge and burst into music like one grand orchestra. The sound of water falling into deep gorges, minnows serenely swimming around, a hen and a rooster with a red comb taking a leisurely stroll in a garden ablaze with cockscombs—these are the primeval scenes long forgotten.

The viewers of these paintings get drawn into a similar emotional state and begin to remember scenes from distant primordial times. In the process, they are so moved as to let out unconscious exclamation at morning glories and pasqueflowers that faded from their memory long ago.

Translated by Gea Kang

김종학이 그린 雪嶽의 四季

작품

〈산(山)〉 1978. 캔버스에 아크릴. 130.5×177cm.

〈산〉 1978. 캔버스에 유채. 175×131cm.

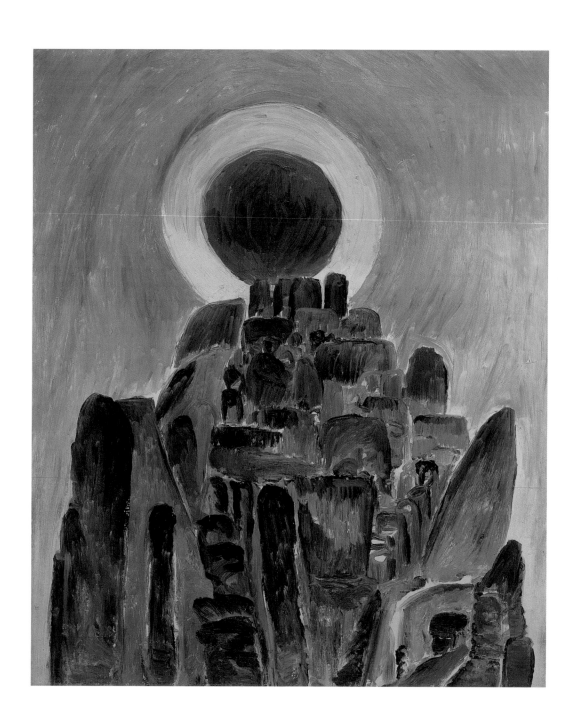

〈일출〉 1980. 캔버스에 유채. 72.5×60.5cm.

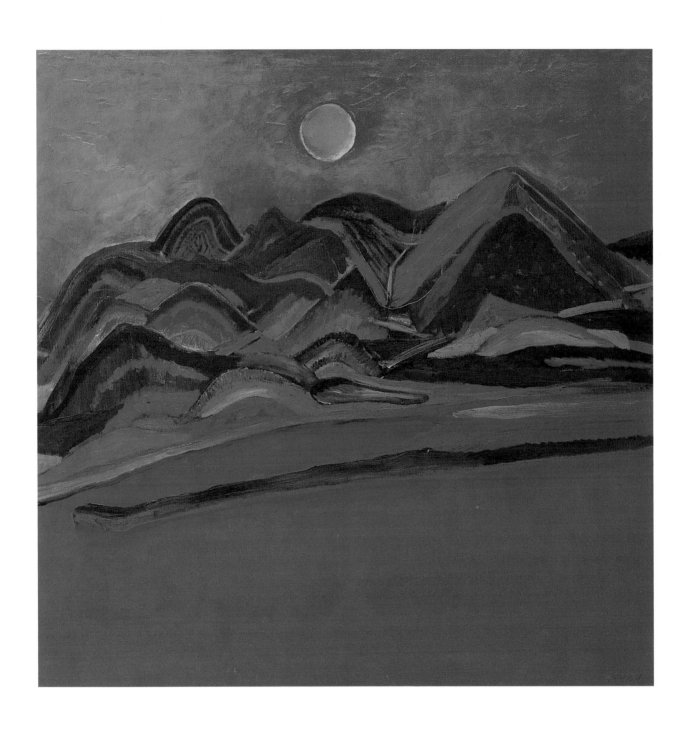

〈석양〉 1976. 캔버스에 유채. 127×127cm.

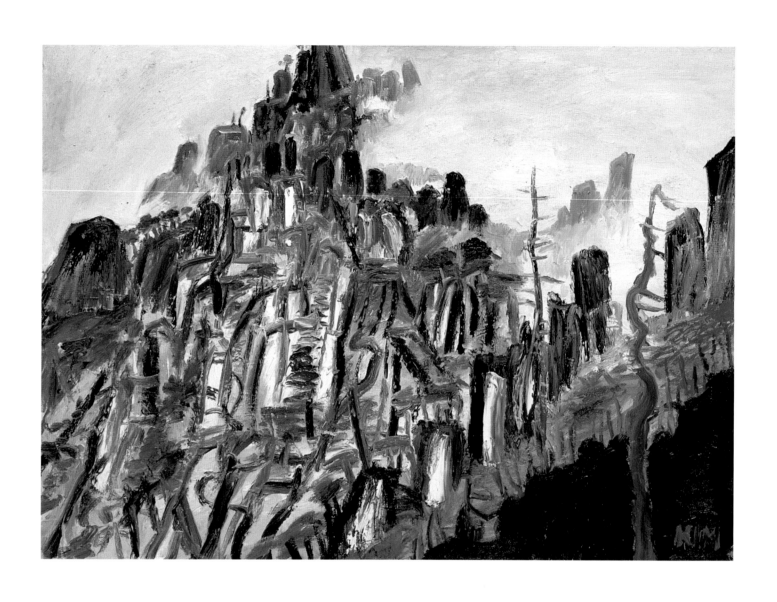

〈비선대〉1993. 캔버스에 유채. 73×100cm.

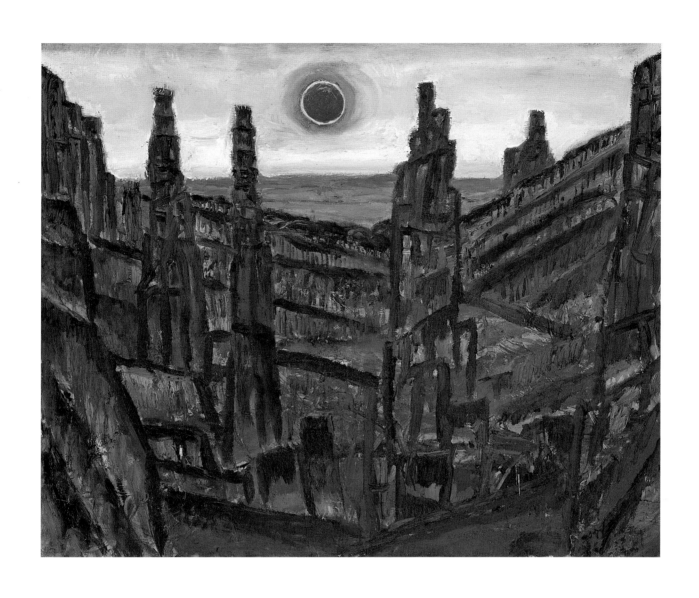

〈설악 바다 일출〉 1998. 캔버스에 유채. 61×73cm.

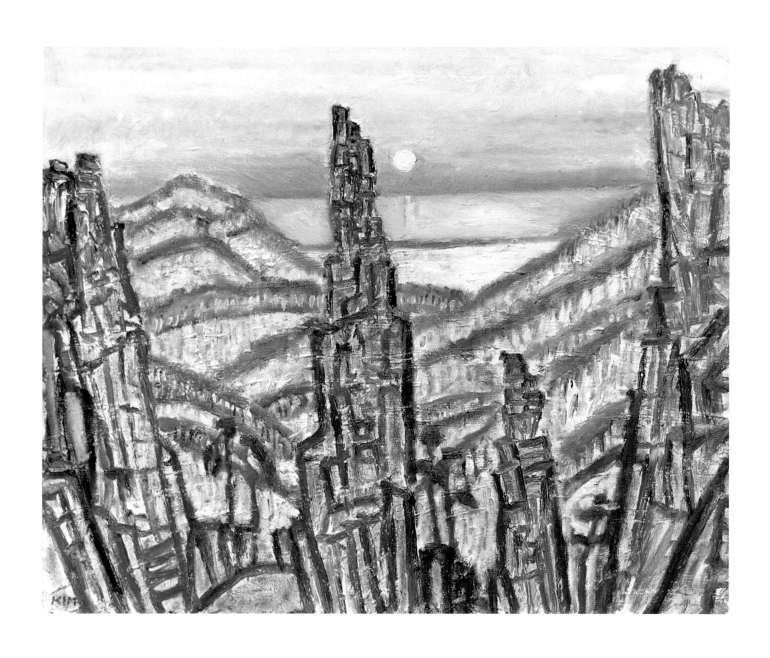

〈겨울 설악 바다〉1993. 캔버스에 유채. 80.3×100cm.

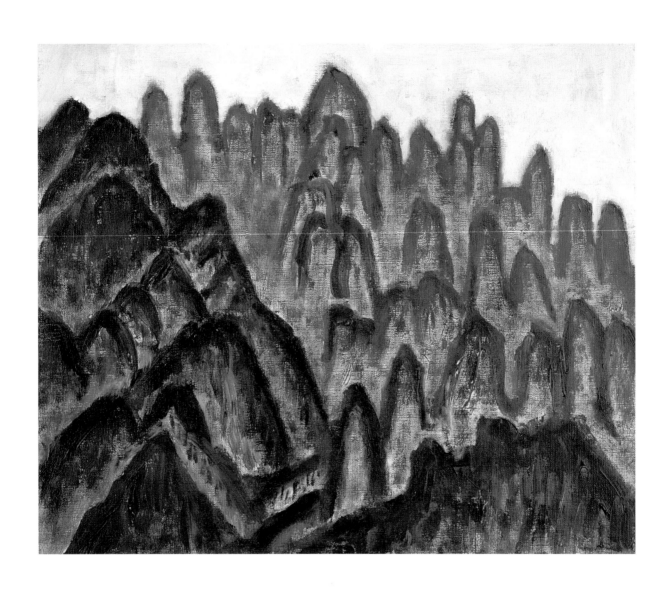

〈천불동, 봄〉 1992. 캔버스에 유채. 38.4×45.5cm.

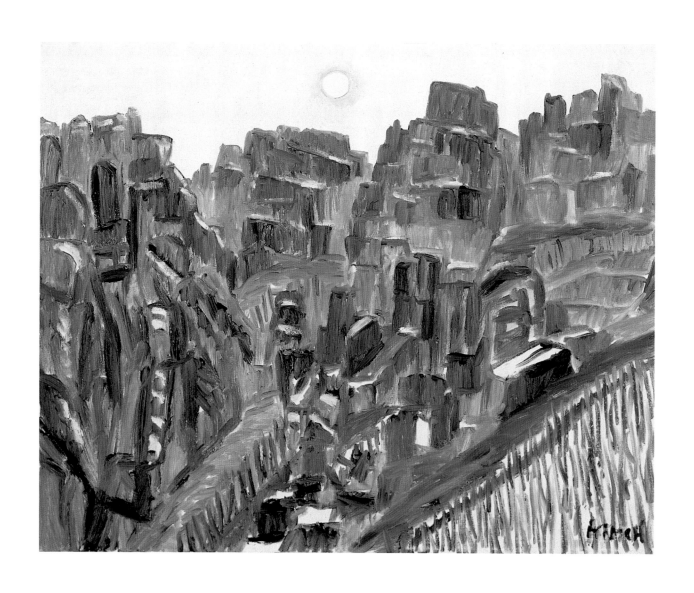

〈천불동, 겨울〉 1992. 캔버스에 유채. 73×91cm.

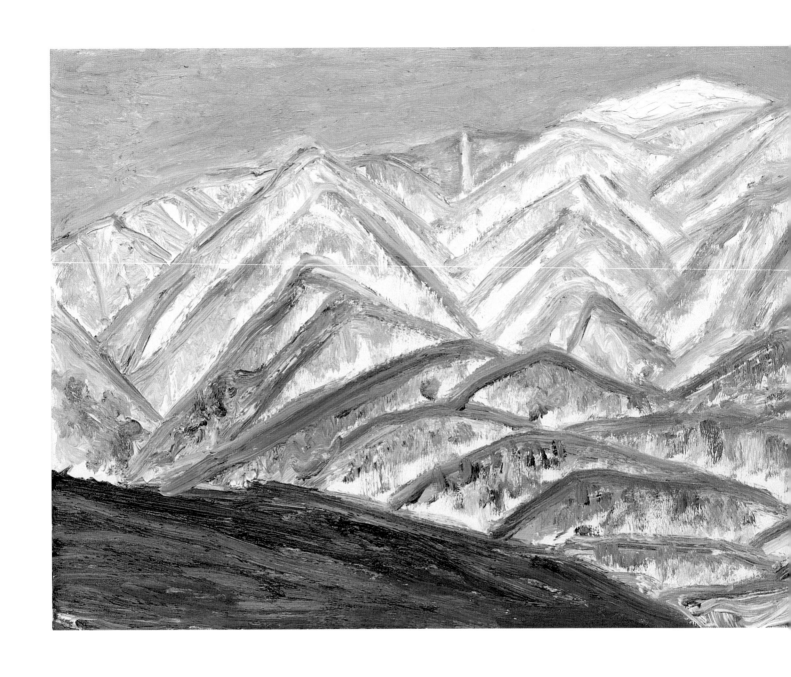

〈대청봉 전경〉 2001. 캔버스에 유채. 50×120cm.

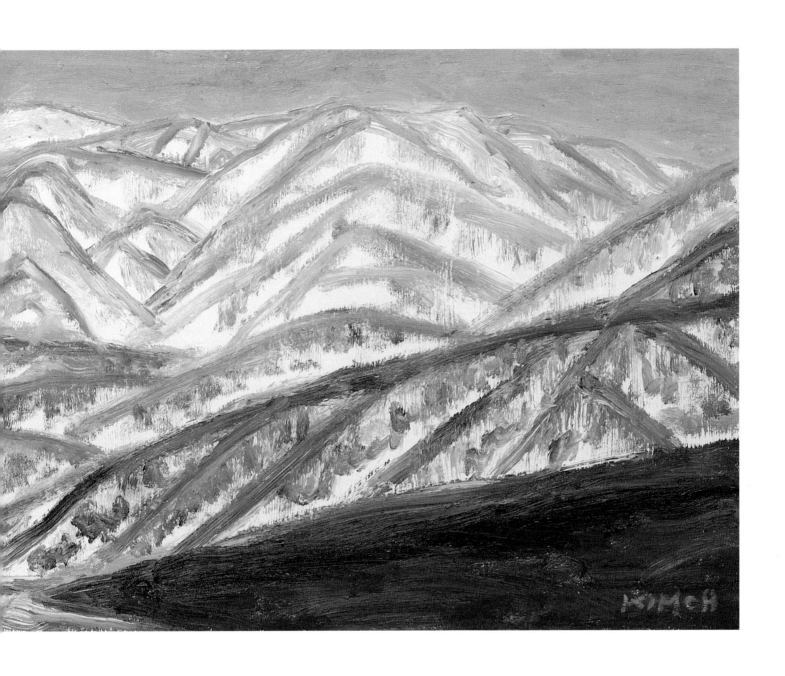

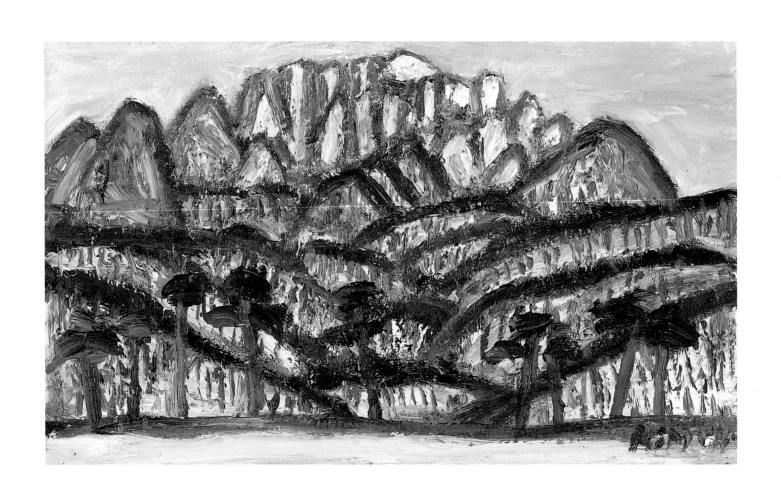

〈울산바위〉 1991. 캔버스에 유채. 38.4×45.5cm.

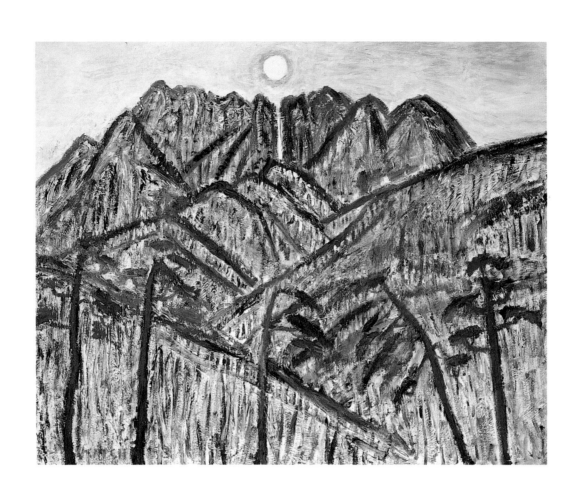

〈설악 설경〉 1998. 캔버스에 유채. 130×162cm.

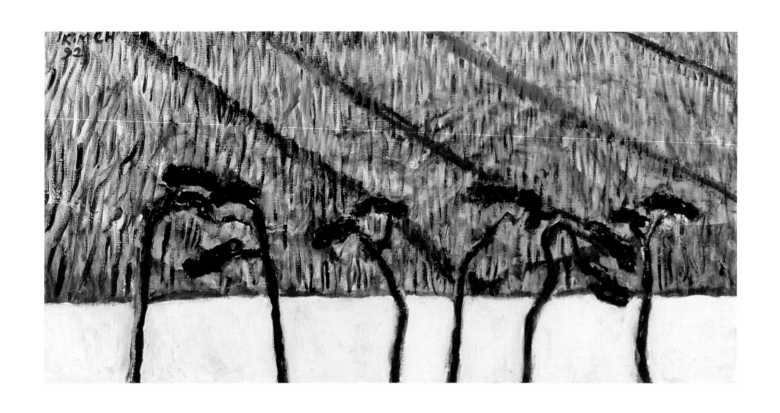

〈설송(雪松)〉 1992. 캔버스에 유채. 50×100cm.

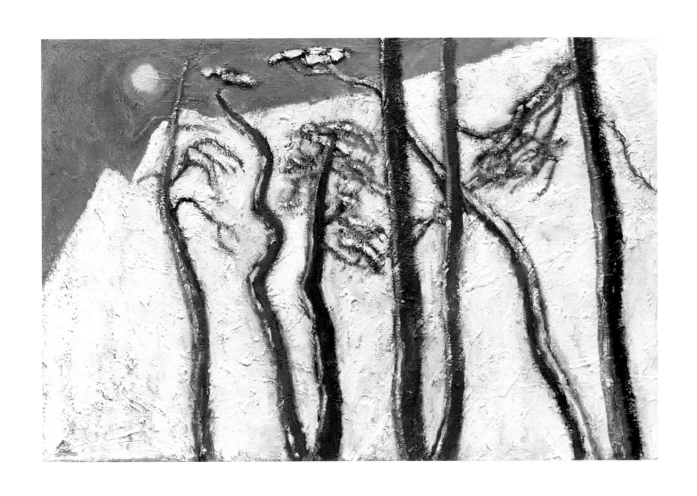

〈설악 설송〉 1993. 캔버스에 유채. 60.6×91cm.

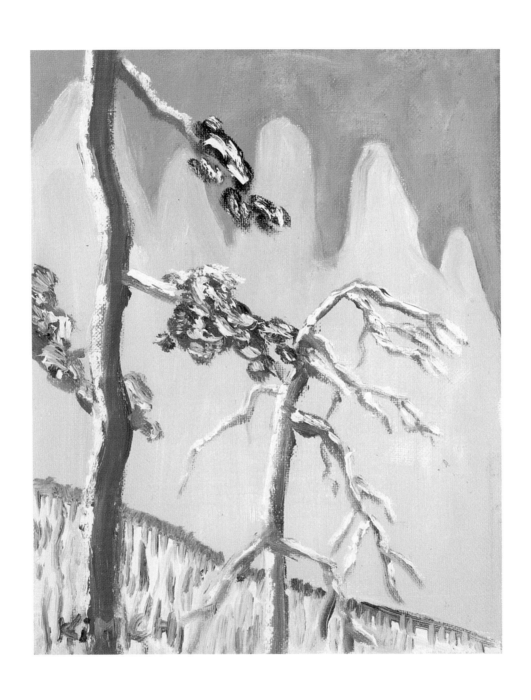

〈쌍송(雙松)〉 1992. 캔버스에 유채. 27.1×22cm.

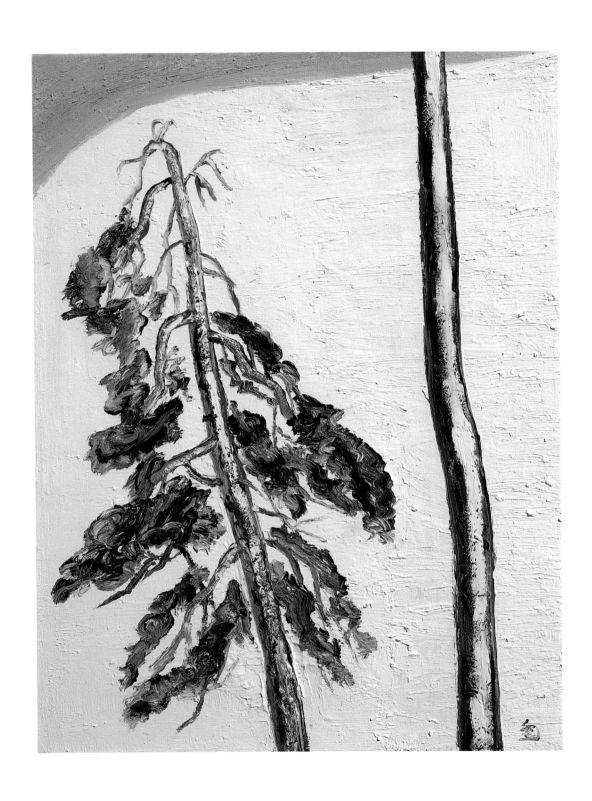

〈고송(孤松)〉 2001. 캔버스에 유채. 53×40.9cm.

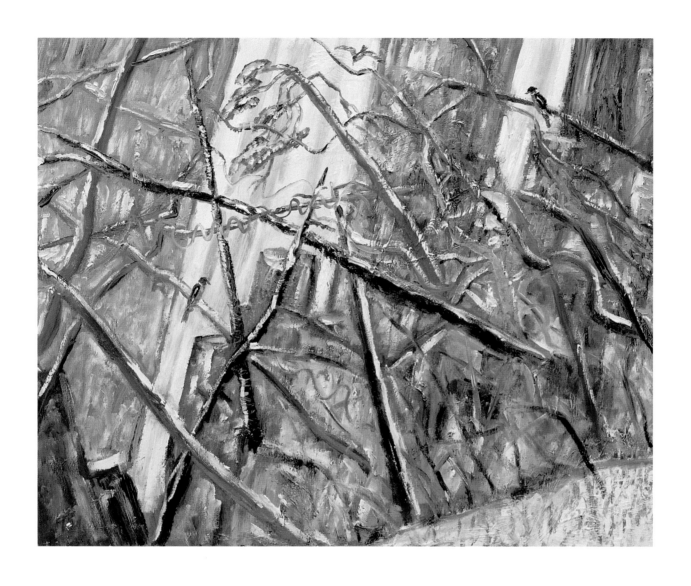

〈겨울 폭포〉1993. 캔버스에 유채. 80.3×100cm.

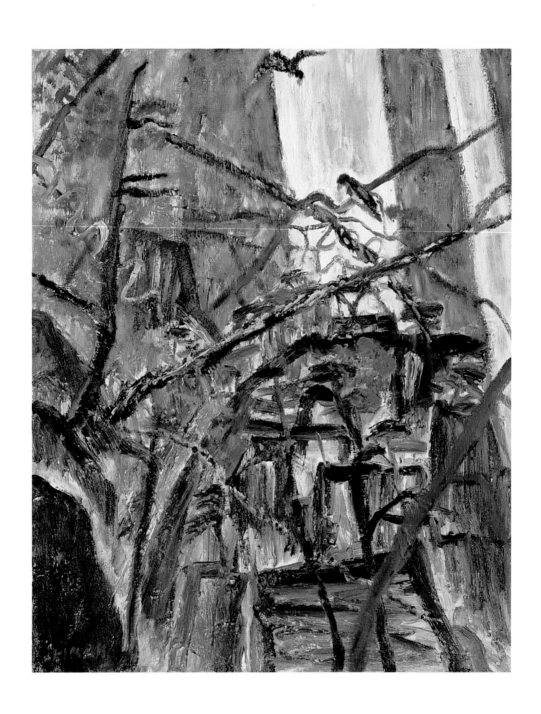

〈직폭(直瀑)〉 1993. 캔버스에 유채. 91×73cm.

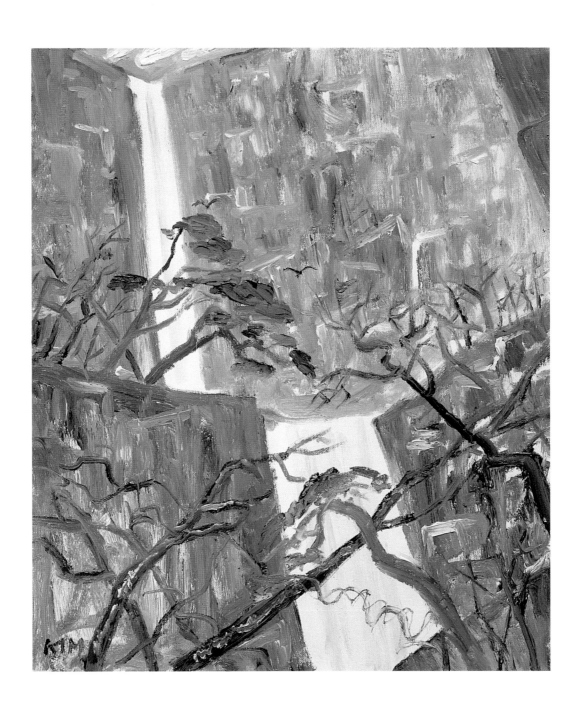

〈쌍폭(雙瀑)〉 1993. 캔버스에 유채. 53×45cm.

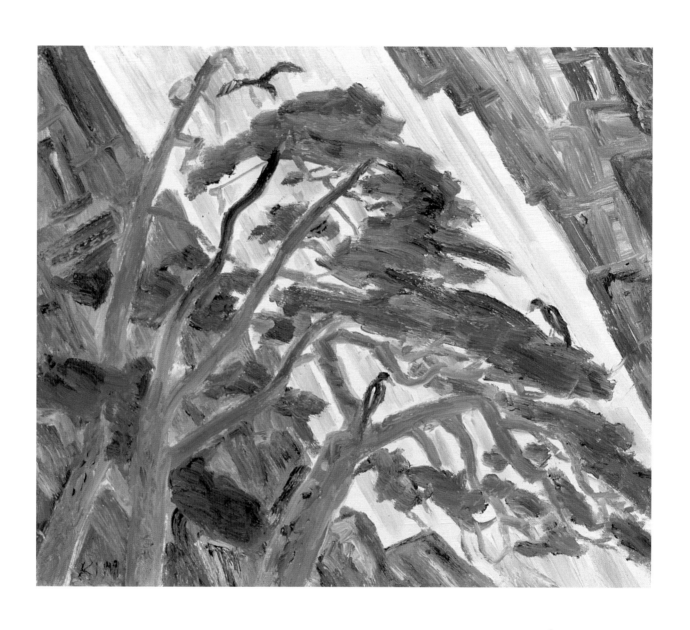

〈소나무가 있는 폭포 풍경〉 1993. 캔버스에 유채. 45×53cm.

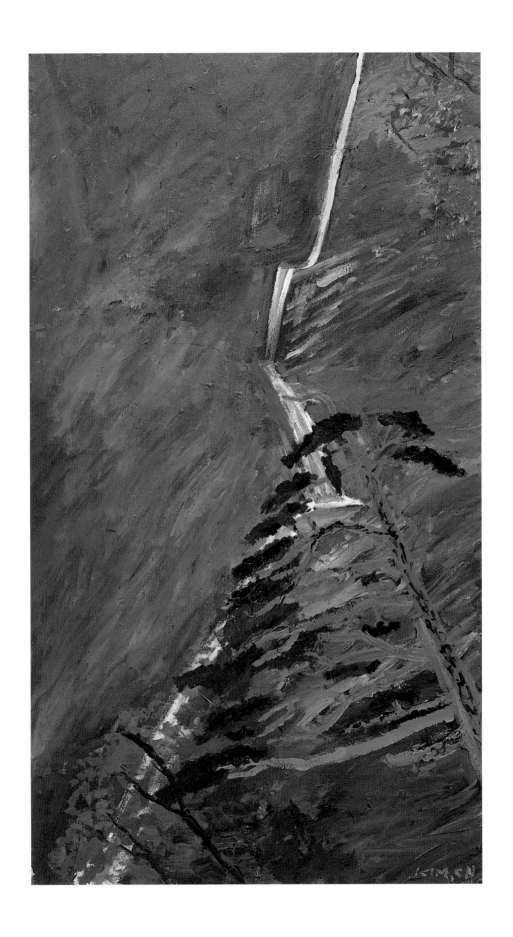

〈가을 폭포〉 2003. 캔버스에 아크릴. 116×65cm.

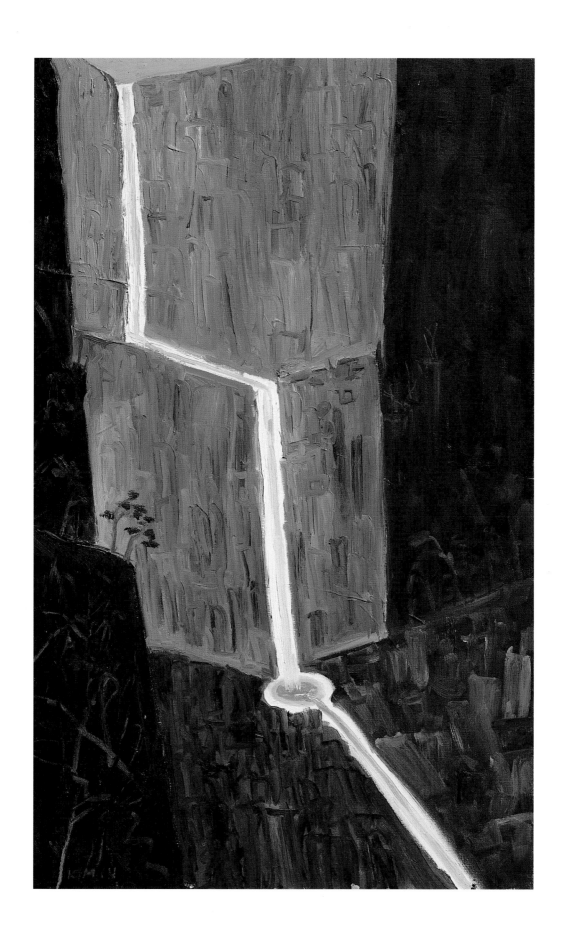

〈겸재(謙齋) 화풍 폭포도〉 1993. 캔버스에 유채. 116.7×72.7cm.

〈보리밭〉 1979. 한지에 수채. 35×25cm.

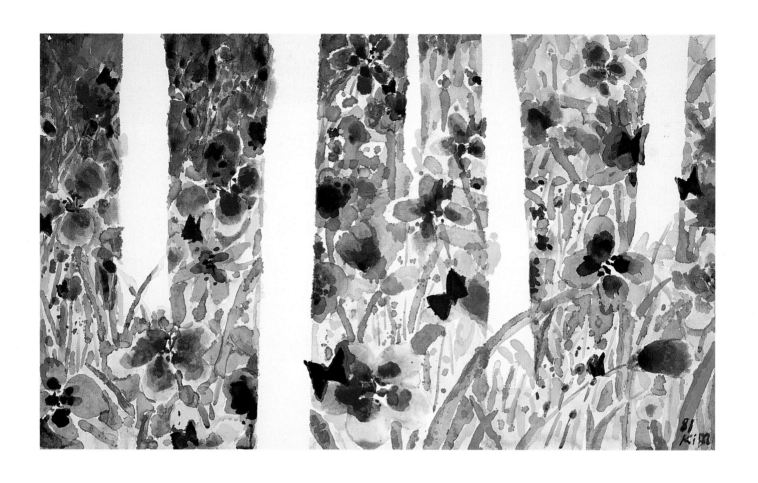

〈봄 꽃〉 1981. 종이에 수채. 66×91cm.

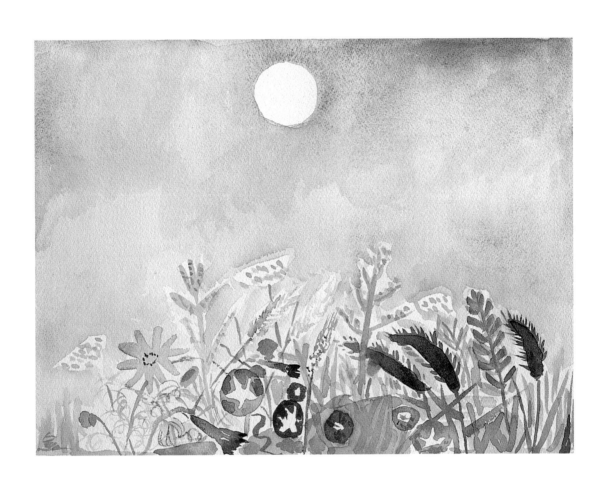

〈나팔꽃〉 1987. 종이에 수채. 24×32cm.

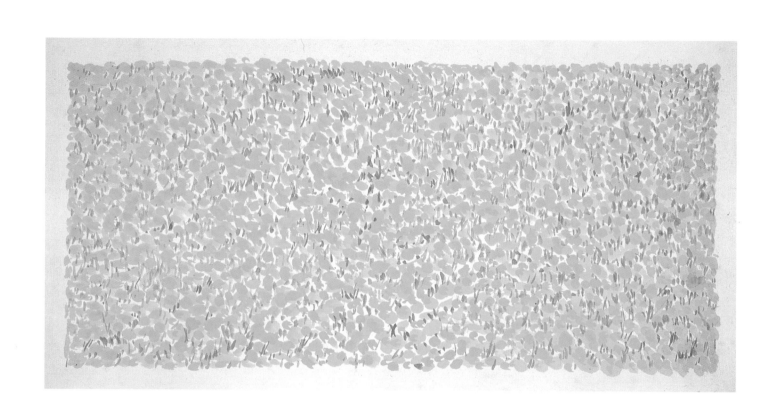

〈유채밭〉 1985. 한지에 수채.

〈유채밭〉 2002. 캔버스에 유채. 30×60cm.

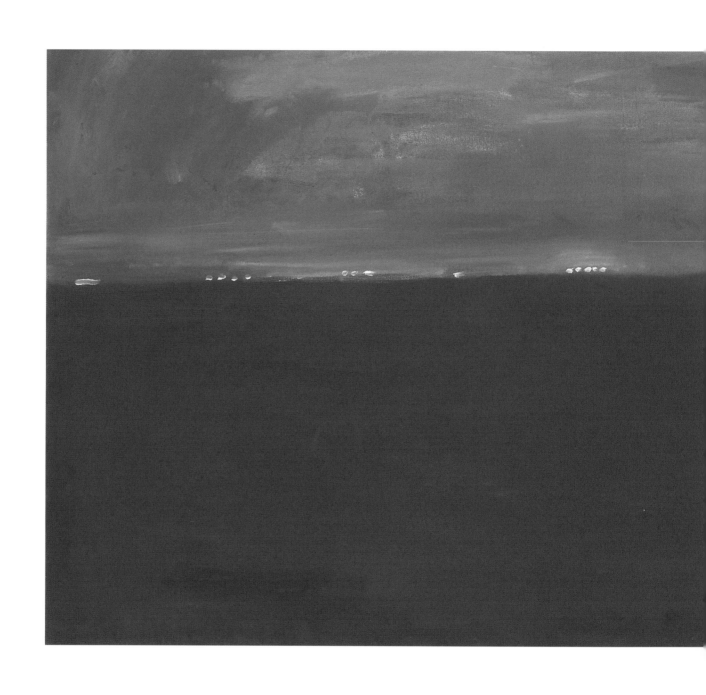

〈동해어화(東海漁火)〉 1997. 캔버스에 아크릴. 91×219cm.

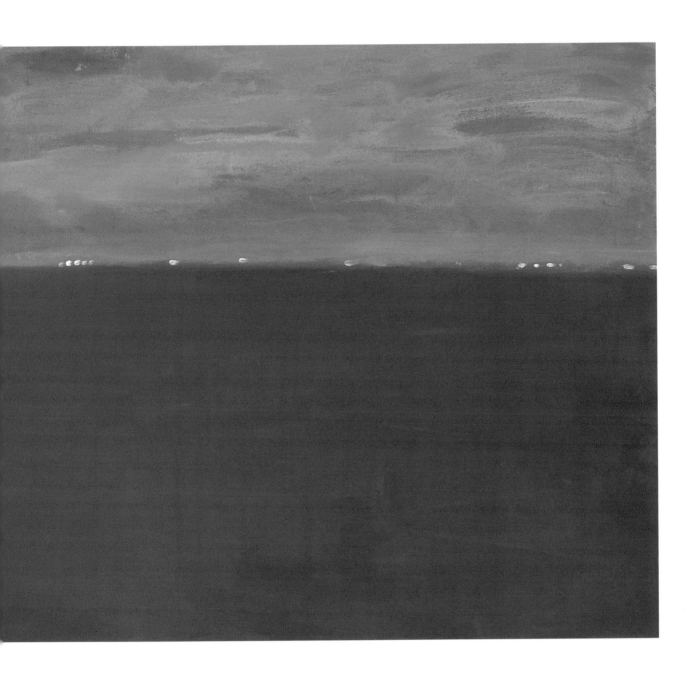

〈개나리〉 2003. 캔버스에 아크릴. 60.5×72.7cm.

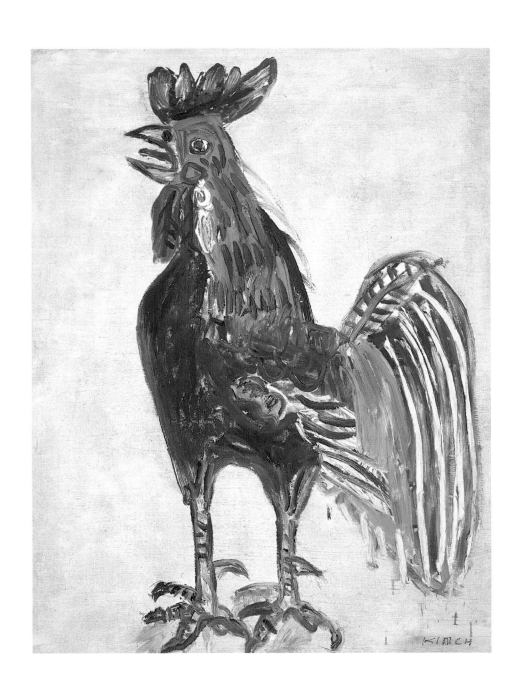

〈수탉〉 1997. 캔버스에 유채. 117×91cm.

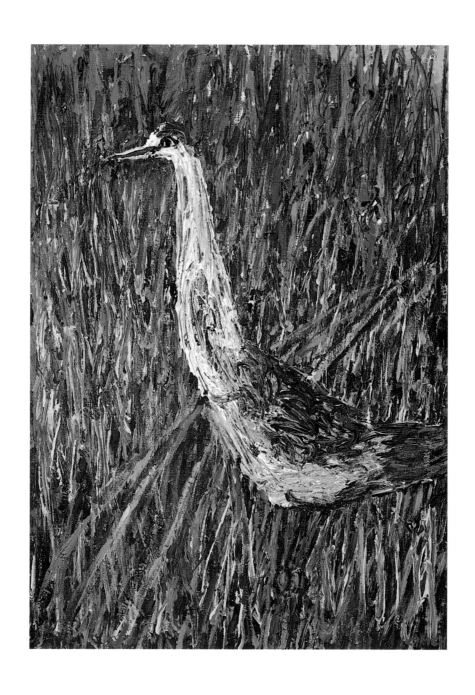

〈황새〉 2004. 캔버스에 아크릴. 90.5×65cm.

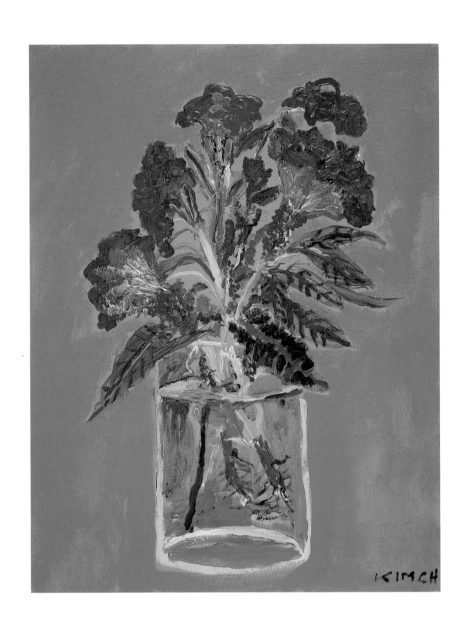

〈맨드라미〉 1999. 캔버스에 아크릴. 53×40.9cm.

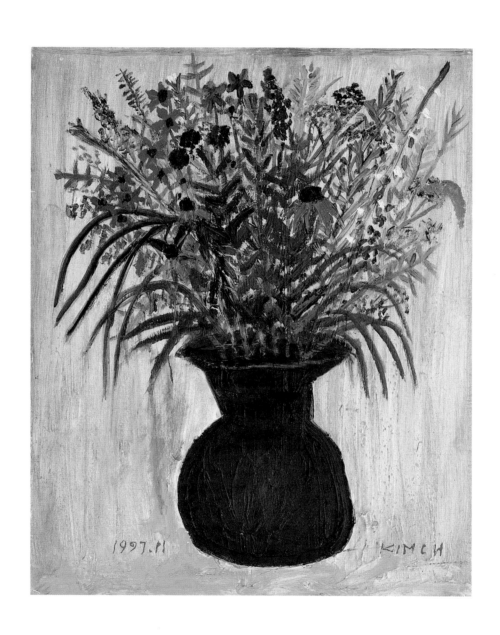

〈토기 꽃병〉 1997-1998. 캔버스에 유채. 72.7×60.6cm.

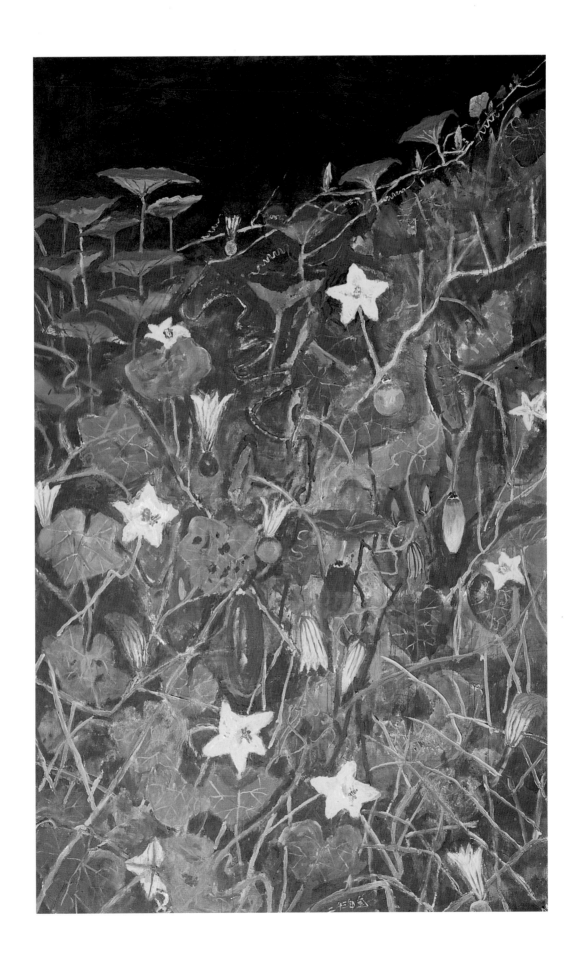

〈호박꽃〉 2003. 캔버스에 아크릴. 300×185cm.

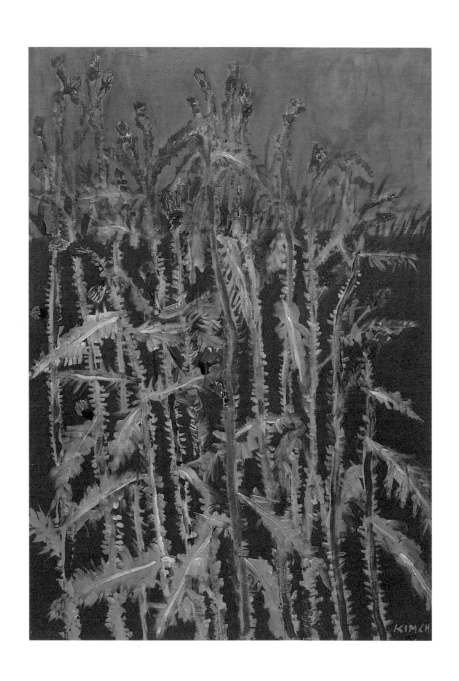

〈엉겅퀴〉 1999. 캔버스에 아크릴. 130×90.5cm.

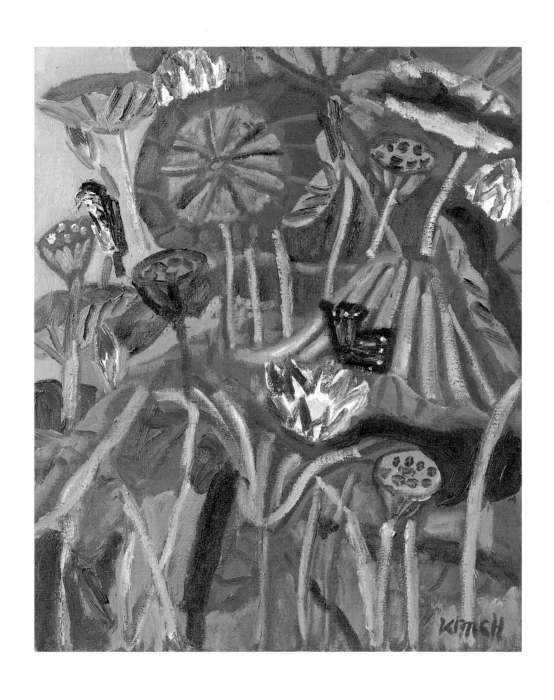

〈연꽃〉 1995. 캔버스에 유채.

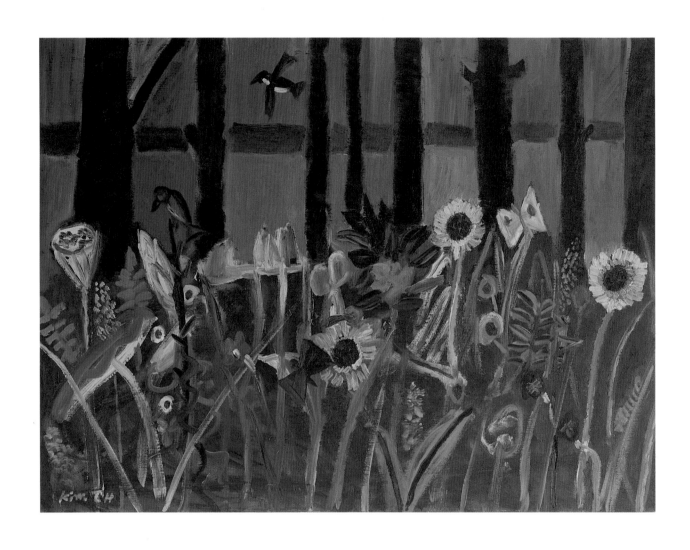

〈꽃밭〉 1980. 캔버스에 유채. 97×130cm.

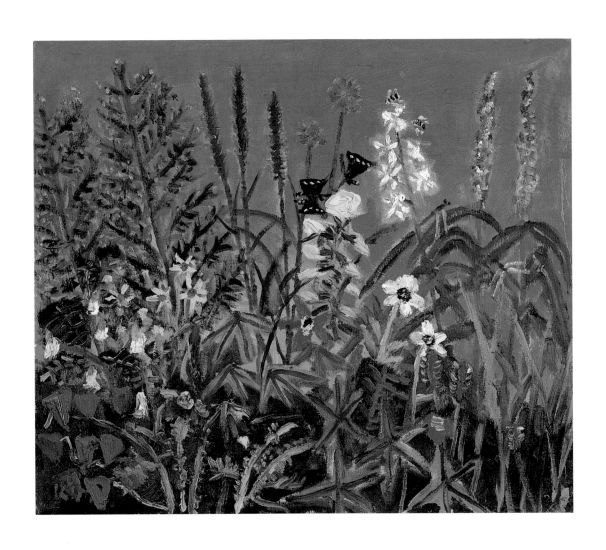

〈밤에 핀 들꽃〉 1995. 캔버스에 아크릴. 45×53cm.

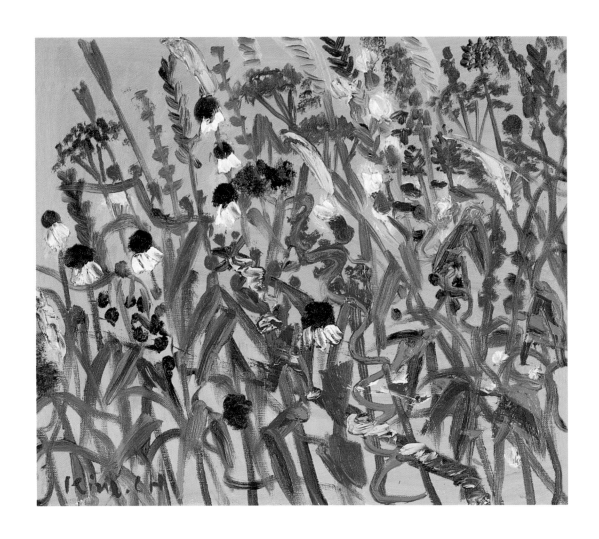

〈구절초〉 1992. 캔버스에 유채.

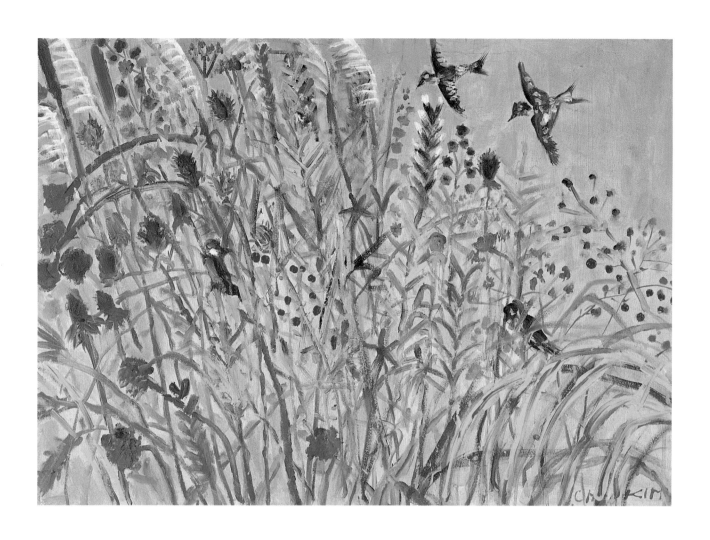

〈늦가을〉 1999. 캔버스에 아크릴. 73×91cm.

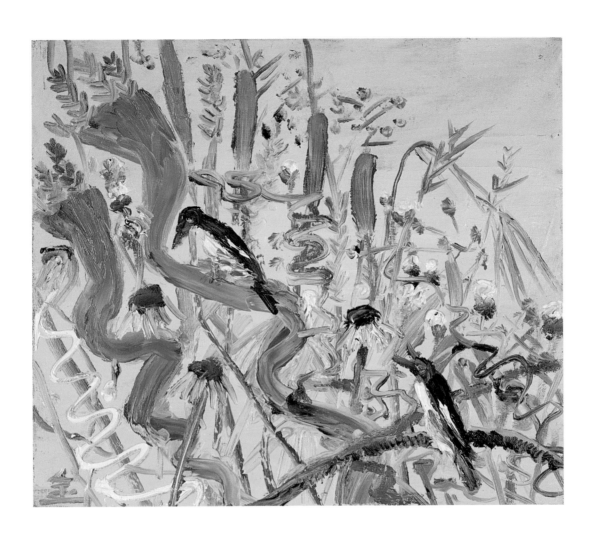

〈달맞이꽃 줄기〉 1995년경. 캔버스에 유채. 45.5×53cm.

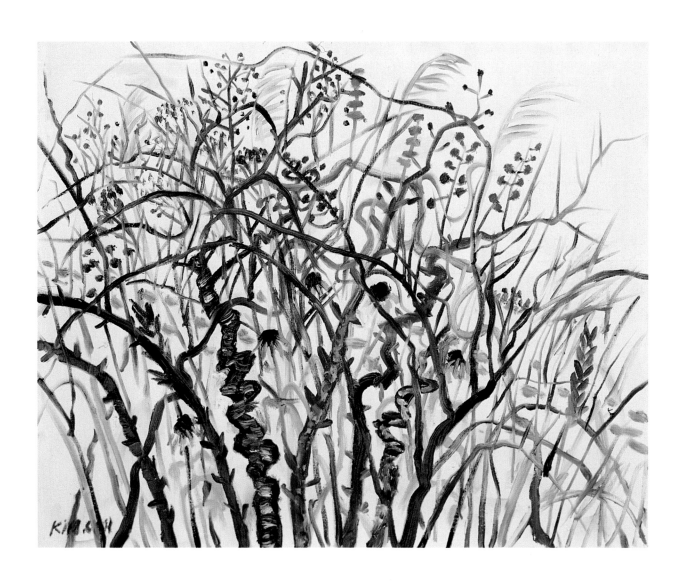

〈겨울 찔레〉 1996. 캔버스에 유채. 72×91cm.

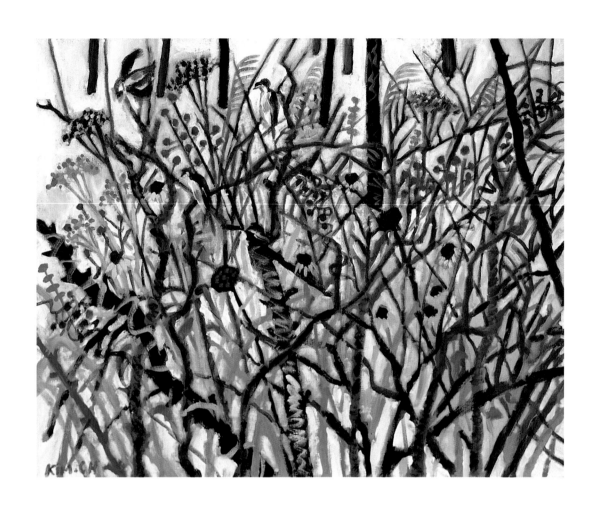

〈들꽃의 향연〉 1991. 캔버스에 아크릴. 80×100cm.

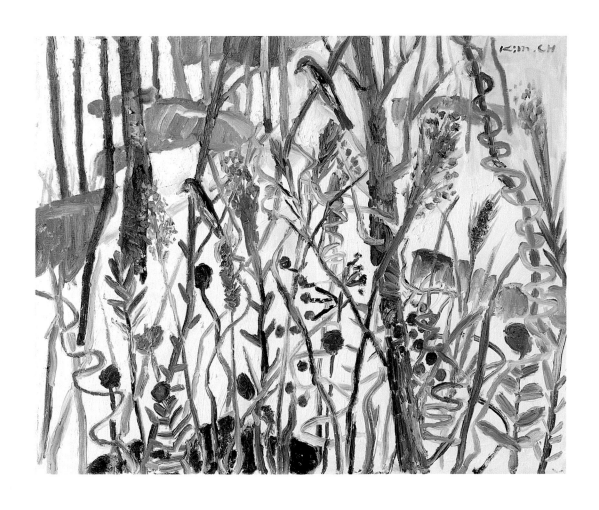

〈눈 덮인 들꽃밭〉 1998년경. 캔버스에 유채.

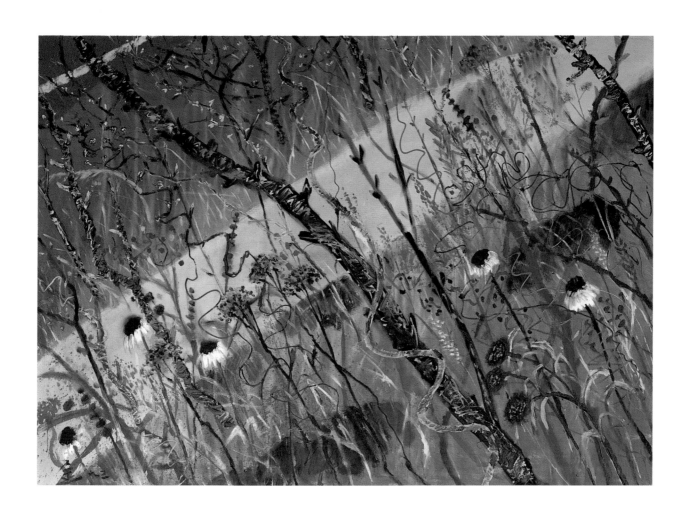

〈숲길〉 1990. 캔버스에 아크릴. 161.5×227cm.

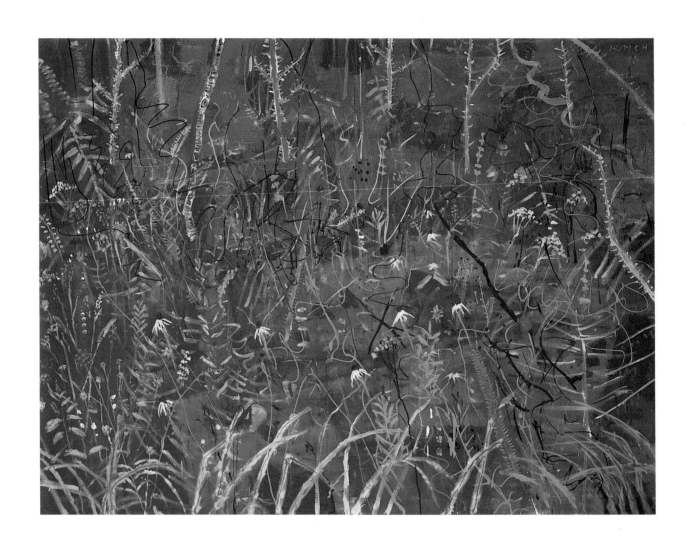

〈구절초밭〉 1998. 캔버스에 아크릴. 194×259cm.

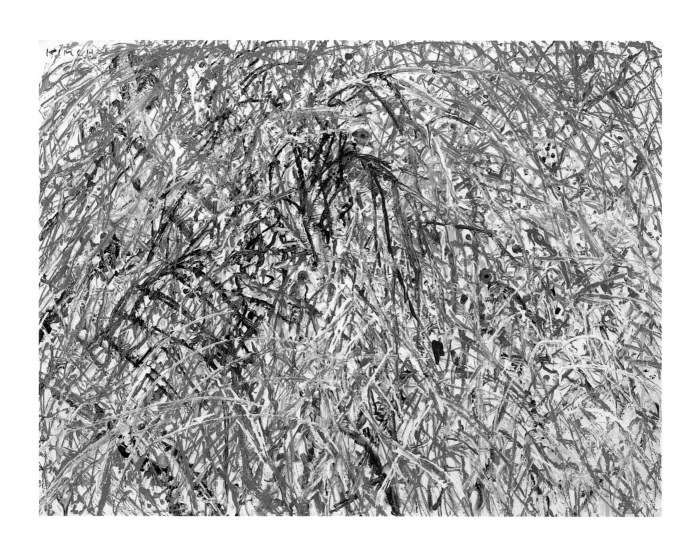

〈넝쿨〉 2001. 캔버스에 아크릴. 130.5×177cm.

〈설목(雪木)〉 1991. 캔버스에 아크릴. 22×27cm.

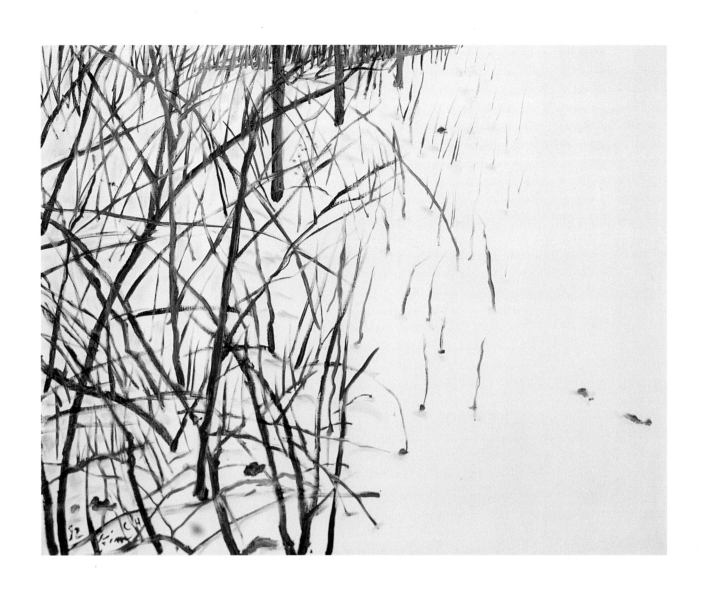

〈겨울 싸리〉 1992. 캔버스에 유채. 72×91cm.

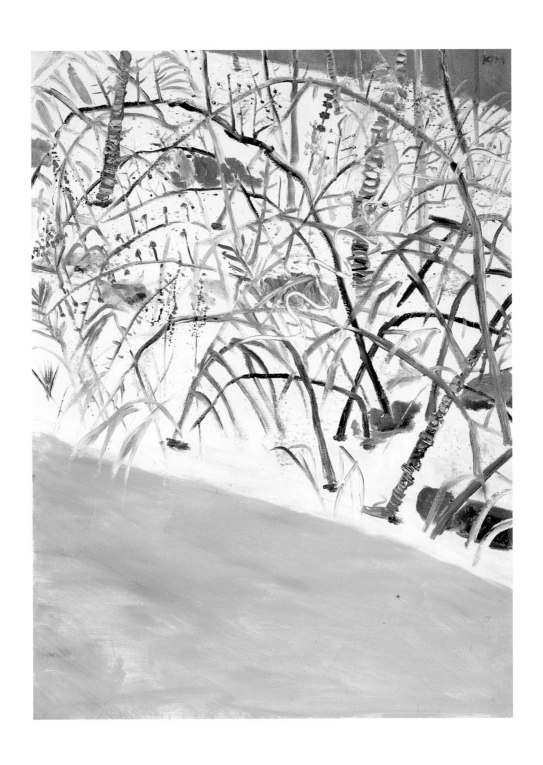

〈입동(入冬)〉1993. 캔버스에 유채. 130×97cm.

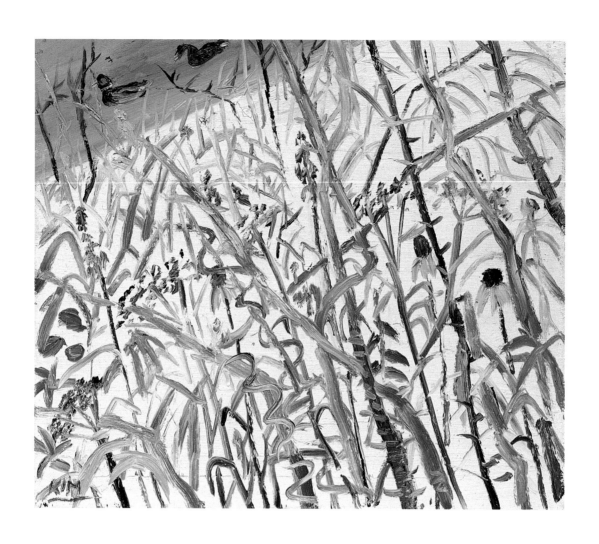

〈유압(游鴨)〉 1993. 캔버스에 유채. 45×53cm.

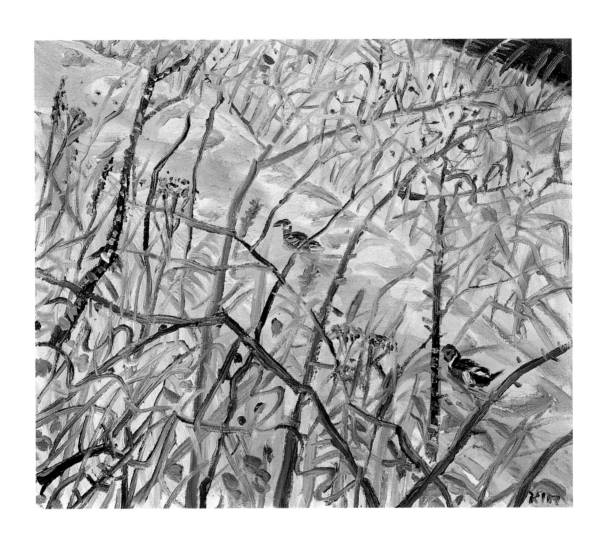

〈겨울 개울〉 1993. 캔버스에 유채. 45×53cm.

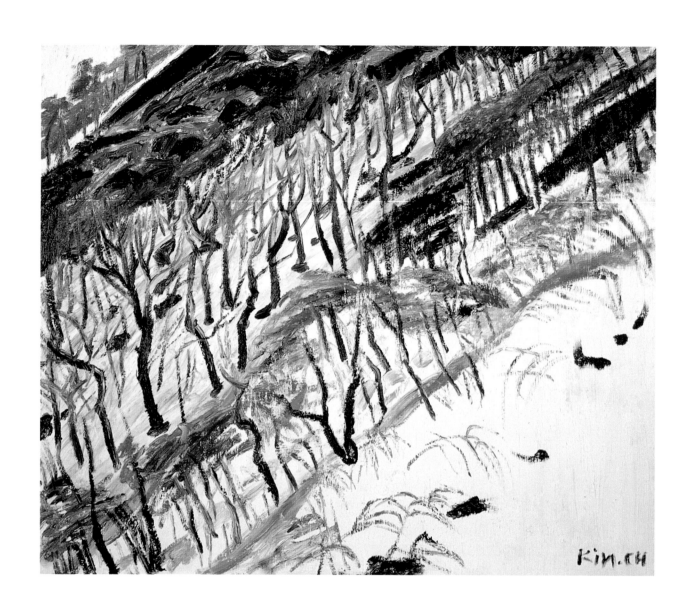

〈눈 덮인 산비탈〉 1992. 캔버스에 유채. 61×73cm.

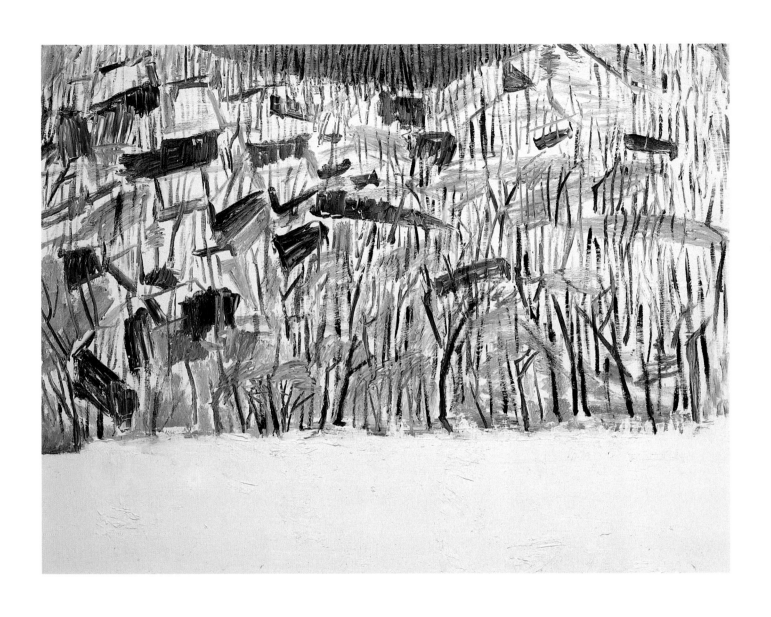

〈겨울 산비탈〉 2000. 캔버스에 유채. 130×162cm.

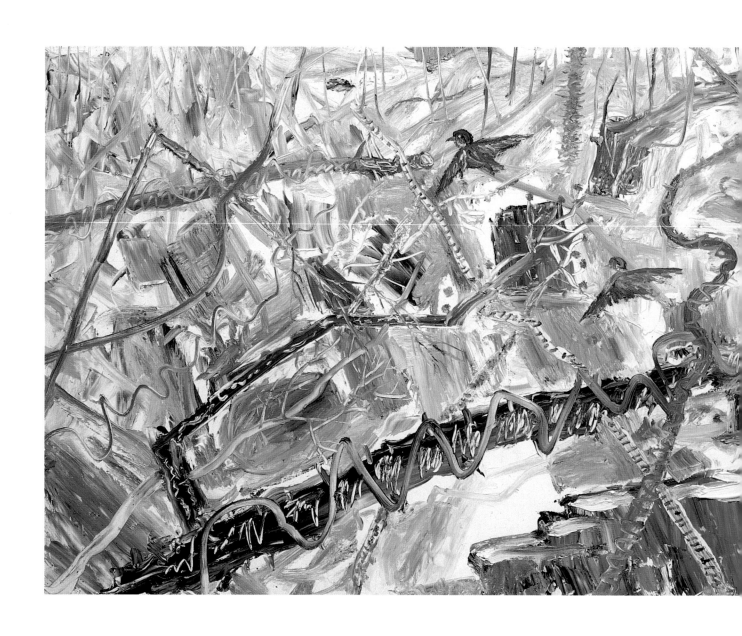

〈깊어 가는 겨울 설악〉 2001. 캔버스에 유채. 110×290cm.

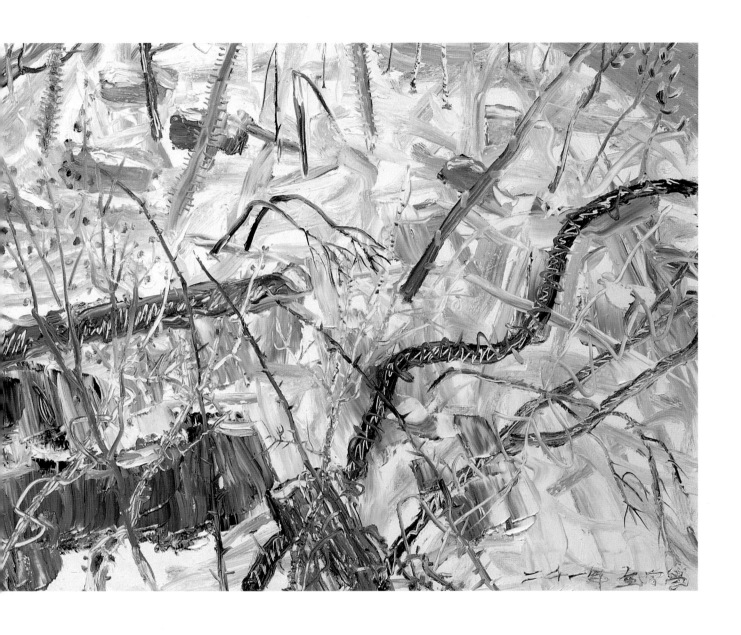

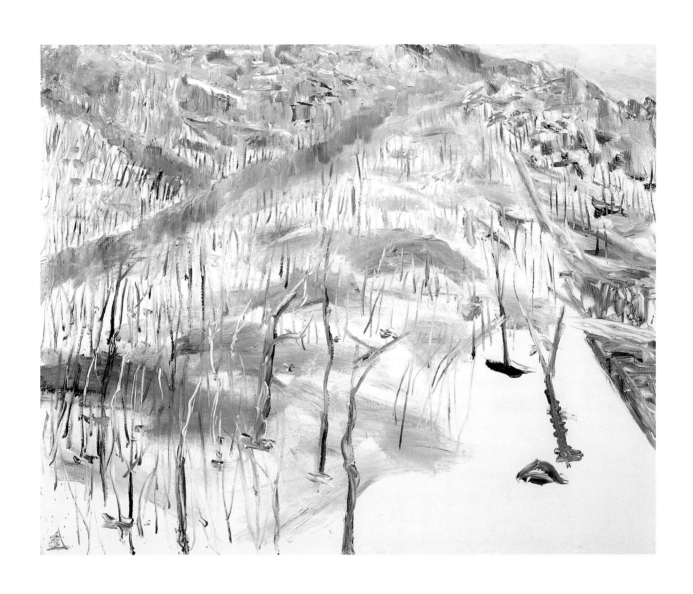

〈겨울 산〉 2001. 캔버스에 유채. 130×162cm.

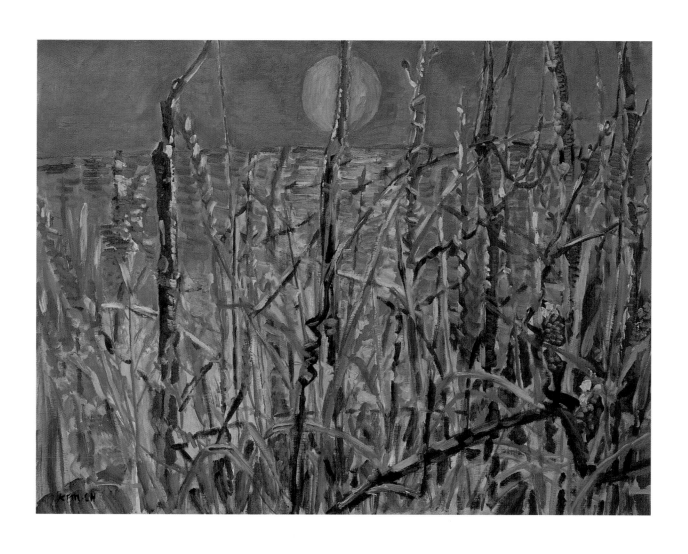

〈가을 석양〉 1980. 캔버스에 유채. 97×130cm.

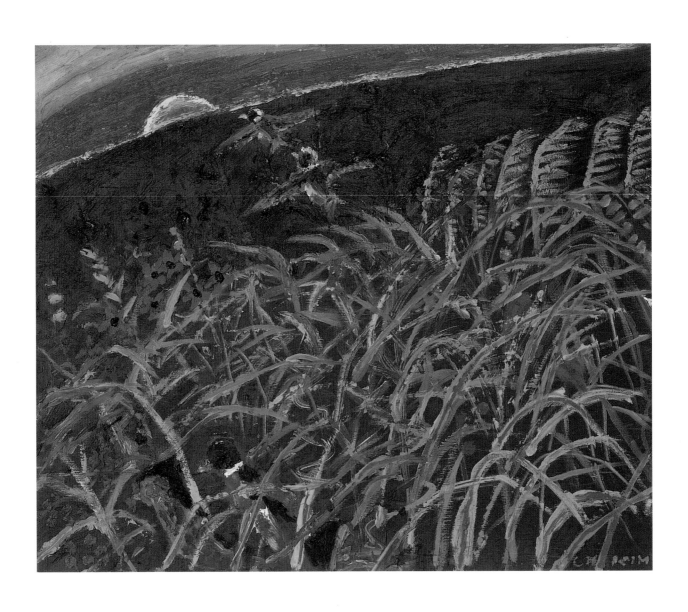

〈귀조(歸鳥)〉 2003. 캔버스에 유채. 60×73cm.

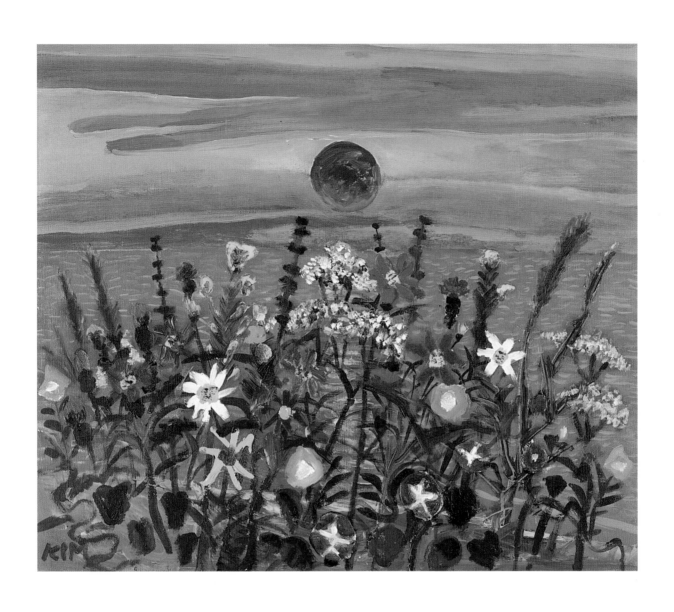

〈해변의 들꽃밭〉 1992. 캔버스에 유채.

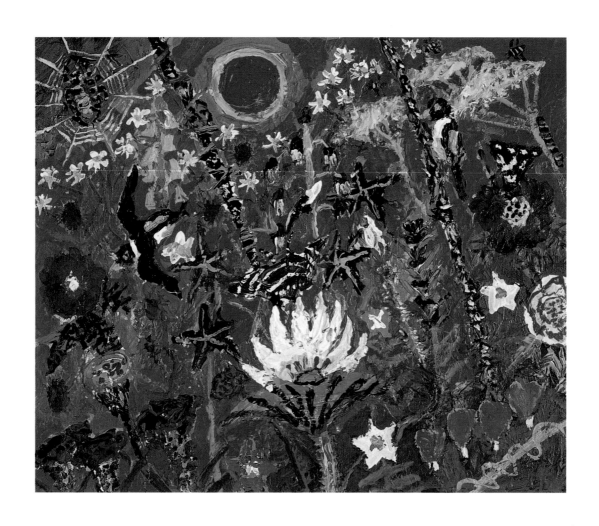

〈해와 들꽃〉 2003. 캔버스에 유채. 50×60.6cm.

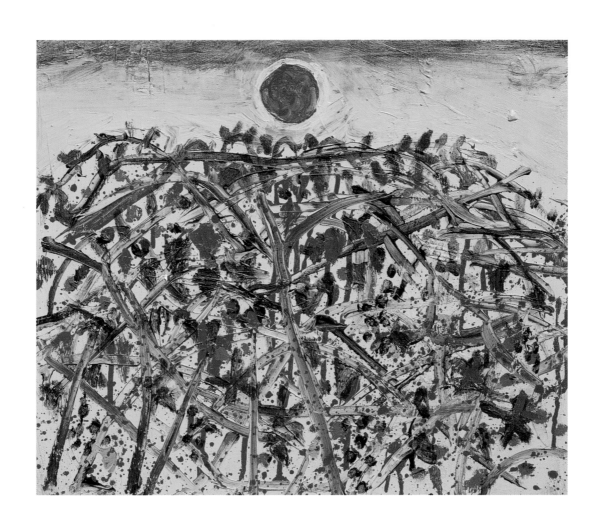

〈추상초화(抽象草花)〉 2003. 캔버스에 아크릴. 38.4×45.5cm.

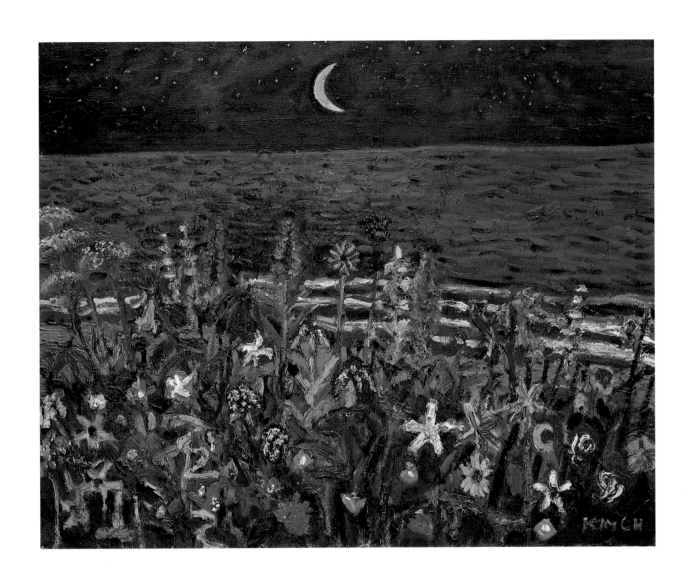

〈밤 풍경〉 1998. 캔버스에 유채. 73×91cm.

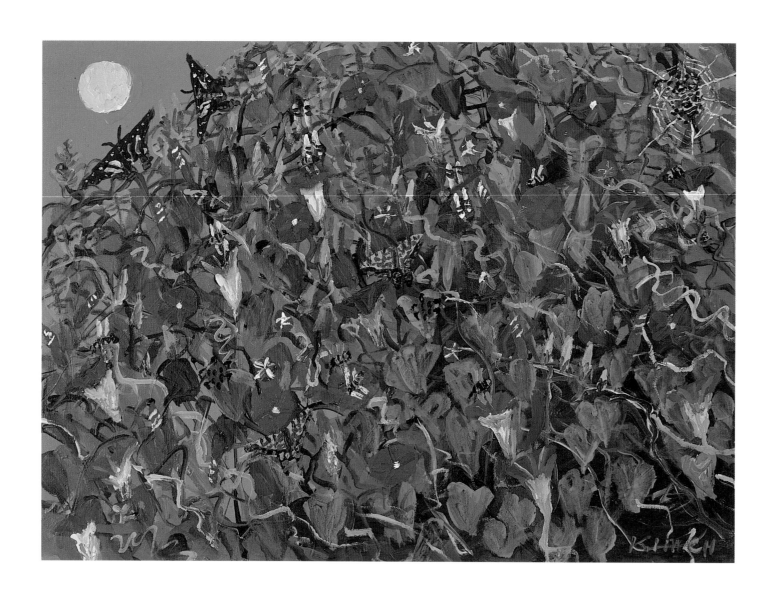

〈나팔꽃〉 2003. 캔버스에 유채. 53×72.7cm.

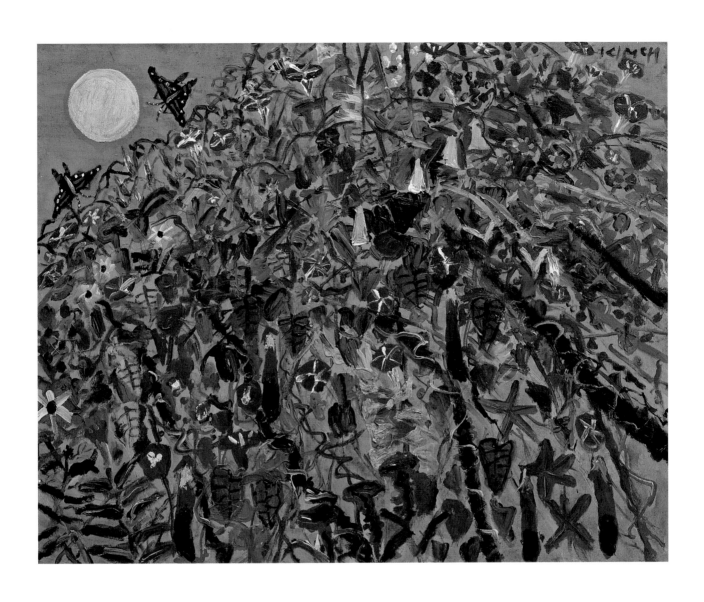

〈나팔꽃〉 2003. 캔버스에 아크릴. 80.3×100cm.

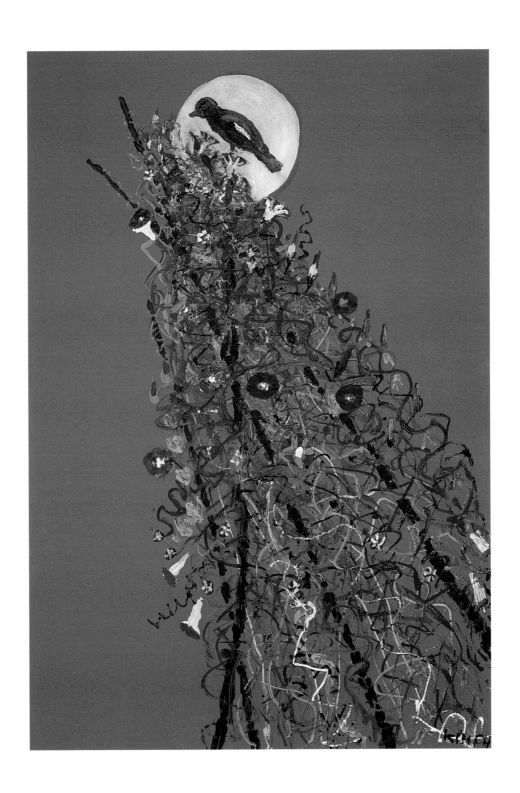

〈달과 나팔꽃〉2003. 캔버스에 유채. 130.3×89cm.

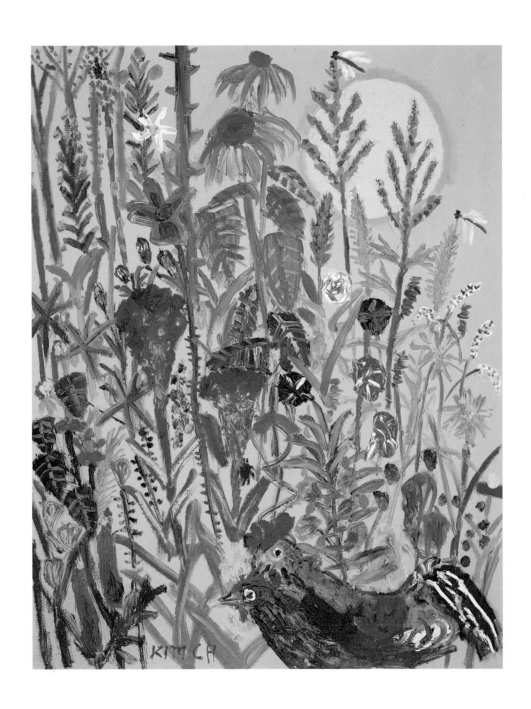

〈길상도(吉祥圖)〉 1998. 캔버스에 유채. 118×91cm.

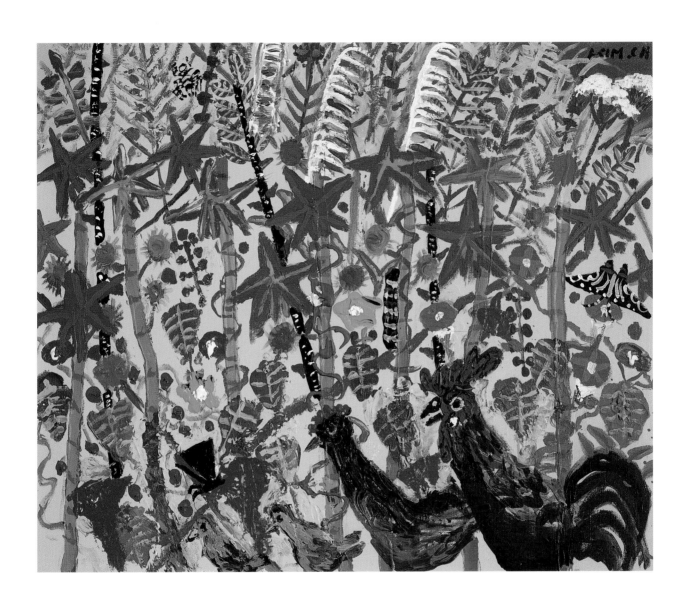

〈아주까리밭〉 2004. 캔버스에 아크릴. 60.6×72.7cm.

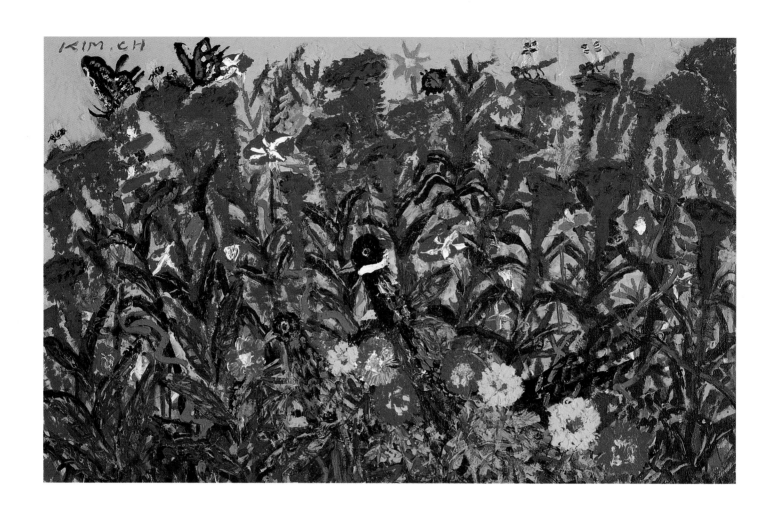

〈맨드라미와 꿩 한 쌍〉 1998. 캔버스에 아크릴. 72.7×116.8cm.

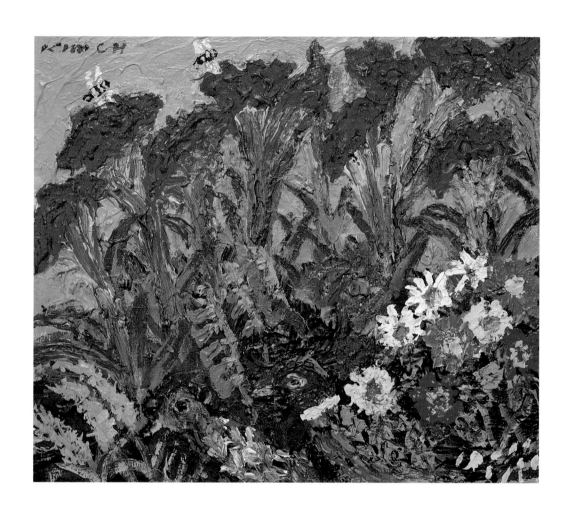

〈맨드라미와 꿩〉 2003. 캔버스에 유채. 45×53cm.

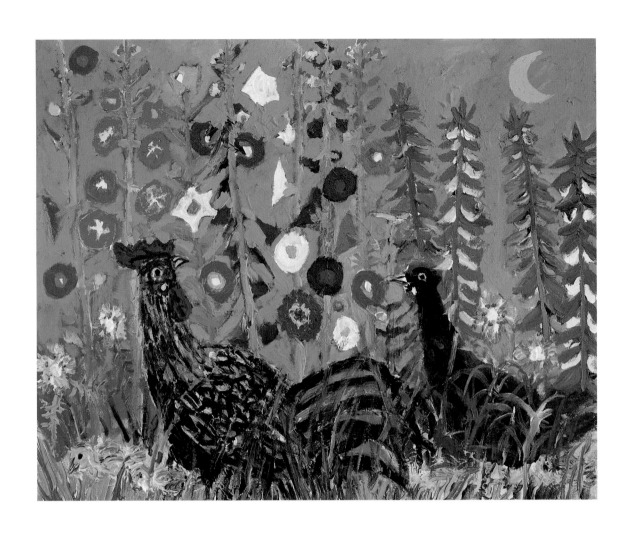

〈접시꽃과 닭 한 쌍〉 2003. 캔버스에 아크릴. 72×91cm.

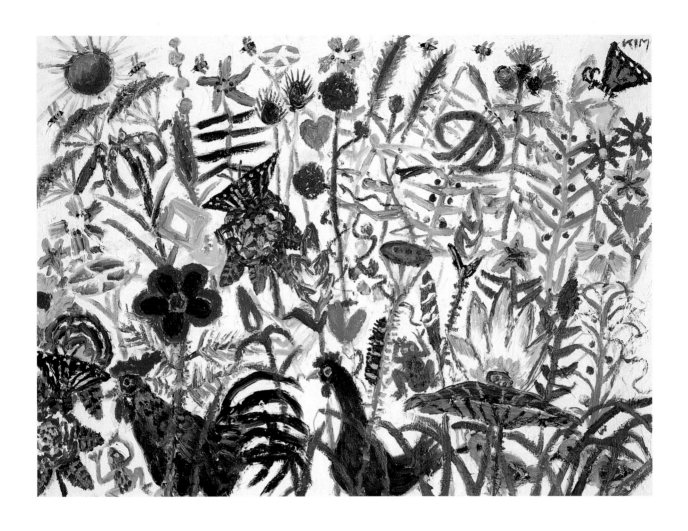

〈닭 나들이〉 2003. 캔버스에 유채. 73×100cm.

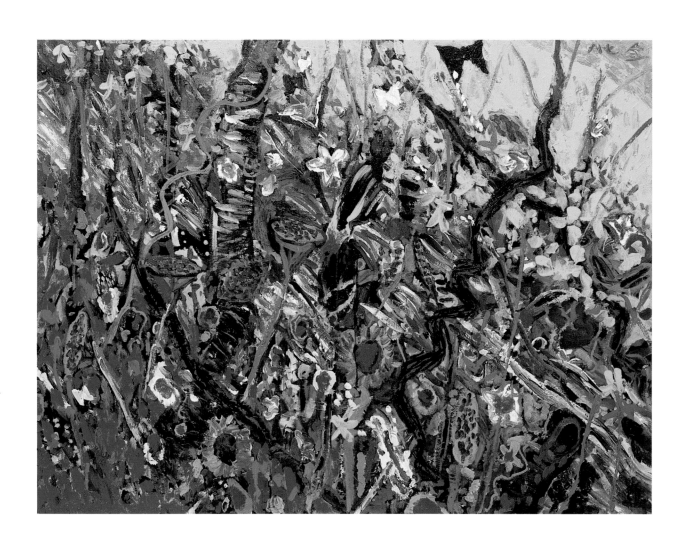

〈개울가〉 1990. 캔버스에 아크릴. 102.5×129cm.

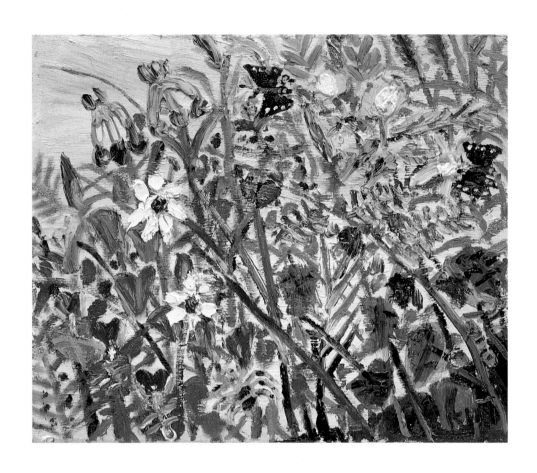

〈꽃 경염(競艷)〉 1994. 캔버스에 유채. 37.5×45.5cm.

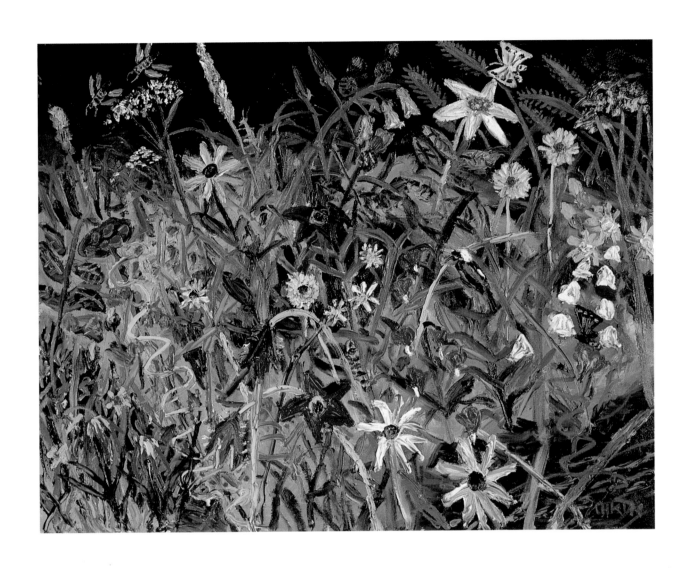

〈들국화〉 1994. 캔버스에 유채. 91×117cm.

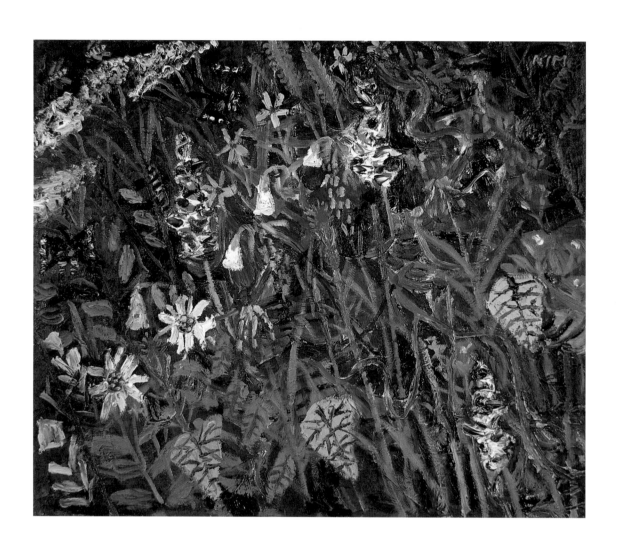

〈칡꽃〉 1995. 캔버스에 유채. 61×73cm.

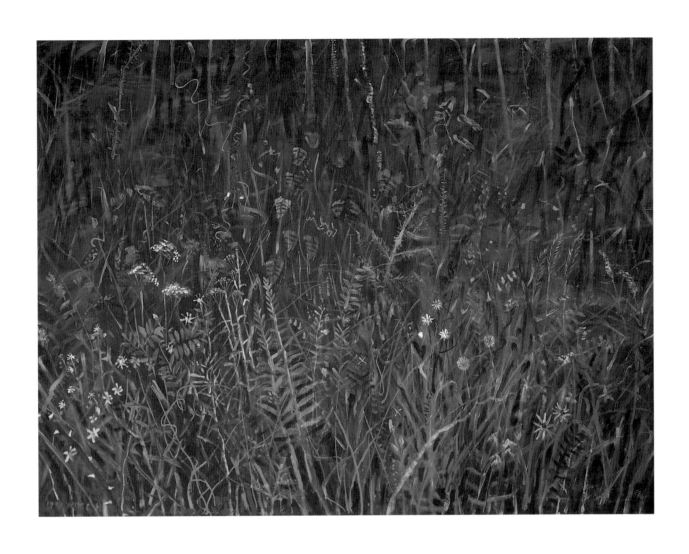

〈들풀〉 1998. 캔버스에 아크릴. 194×259cm.

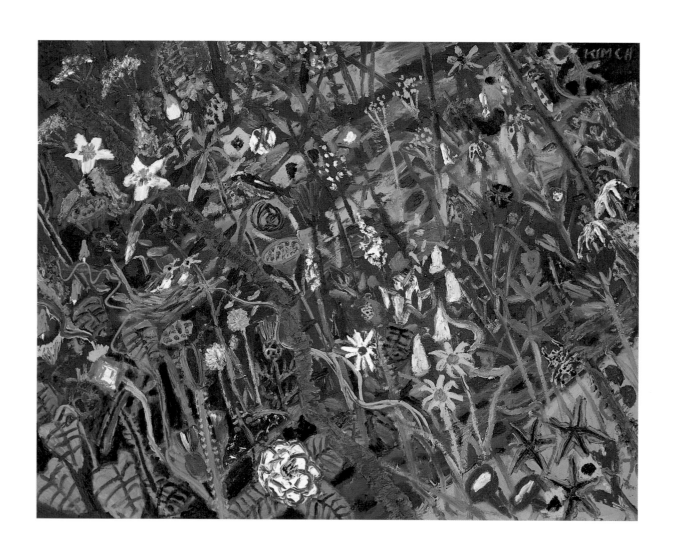

〈무명초〉 1997. 캔버스에 유채. 112×146cm.

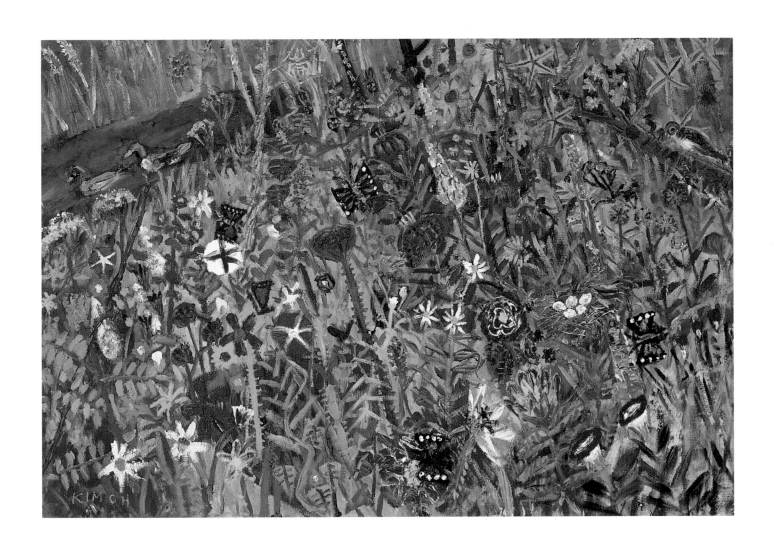

〈들꽃의 향연〉 1998. 캔버스에 유채. 130×194cm.

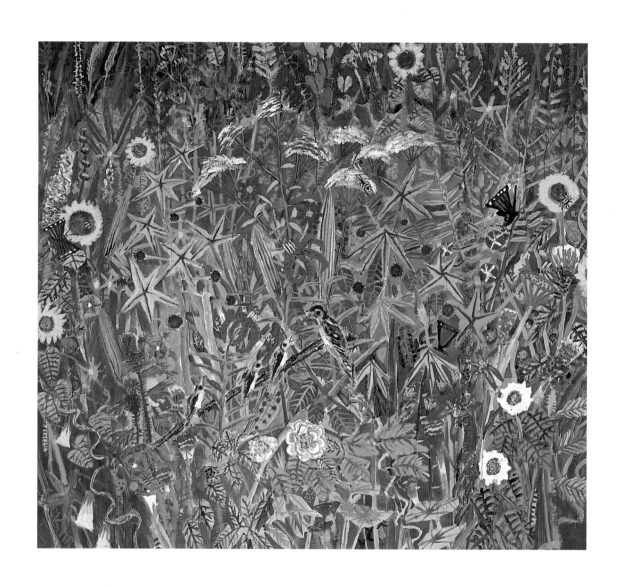

〈설악의 여름〉 1998. 캔버스에 아크릴. 220×250cm.

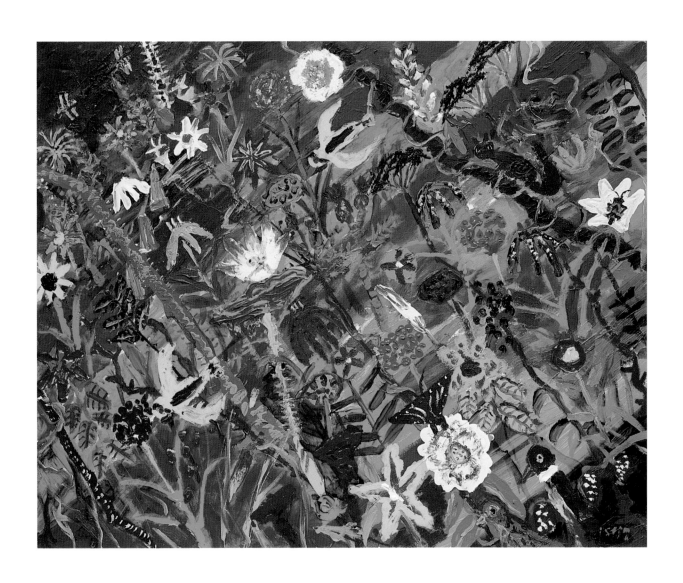

〈개울가 꾀꼬리〉 1990. 캔버스에 아크릴.

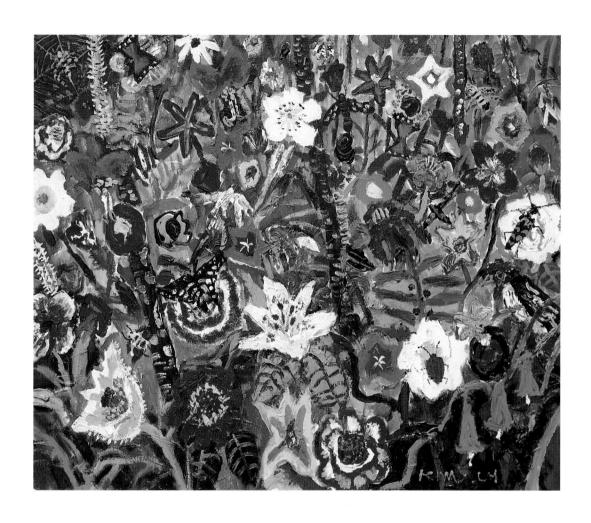

〈꽃 잔치〉 1998. 캔버스에 아크릴. 61×73cm.

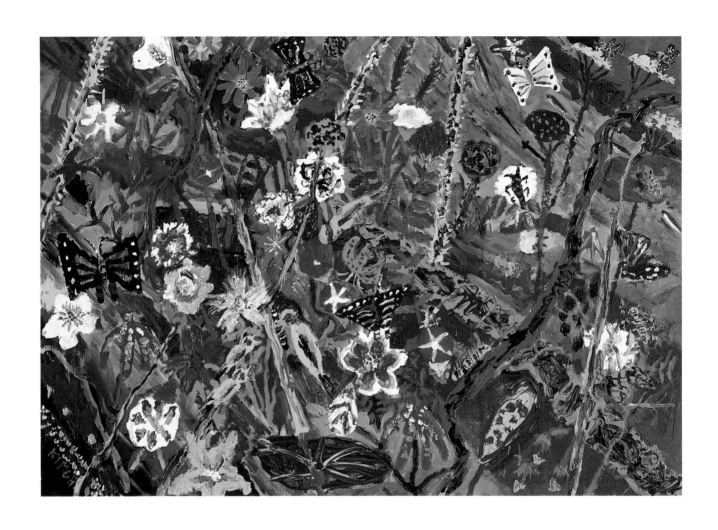

〈여름 설악의 개울〉 2003. 캔버스에 유채. 80.5×117cm.

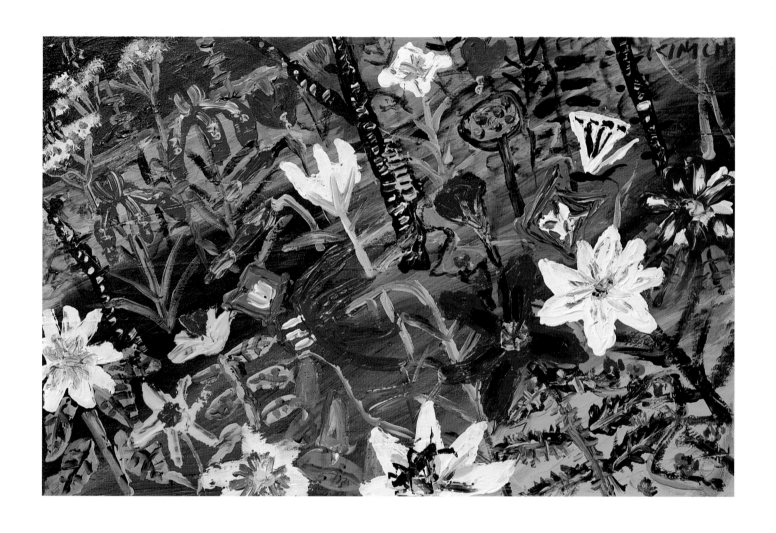

〈꽃 잔치〉 2001. 목판에 유채. 28×42cm.

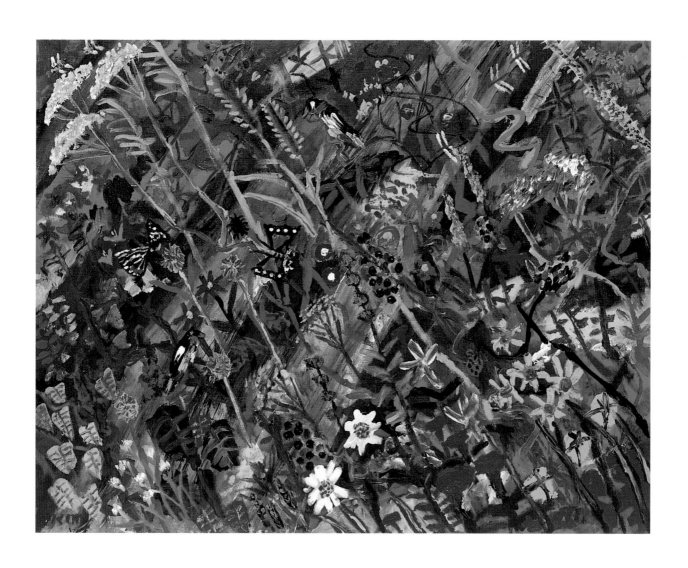

〈궁궁이〉1995. 캔버스에 아크릴. 61×73cm.

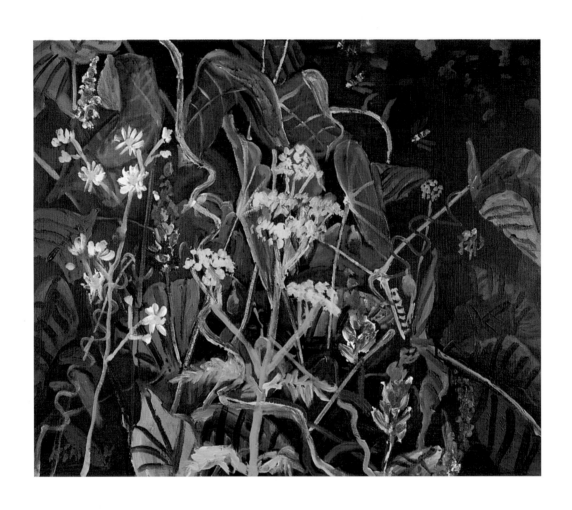

〈칡꽃〉 1991년경. 캔버스에 아크릴.

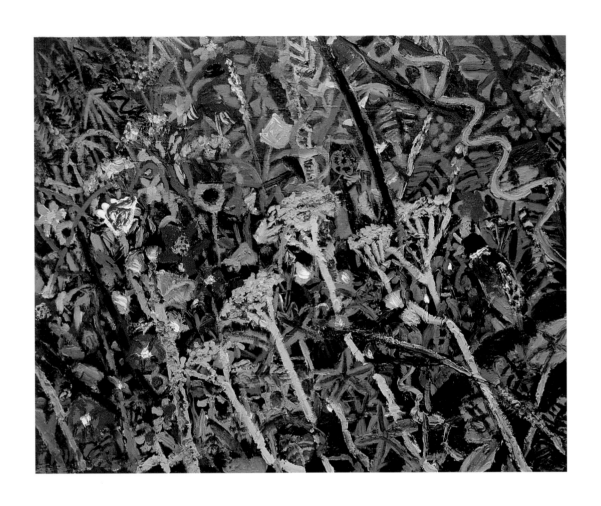

〈마타리〉1993. 캔버스에 유채. 80×100cm.

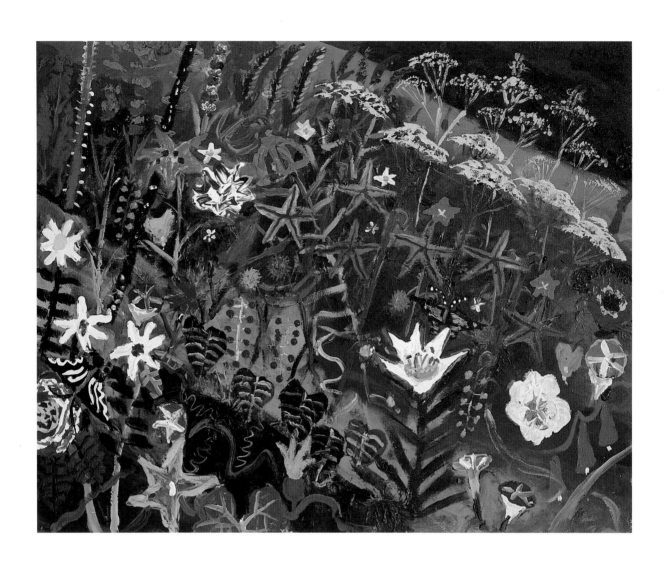

〈여름 꽃〉 2003. 캔버스에 유채. 73×91cm.

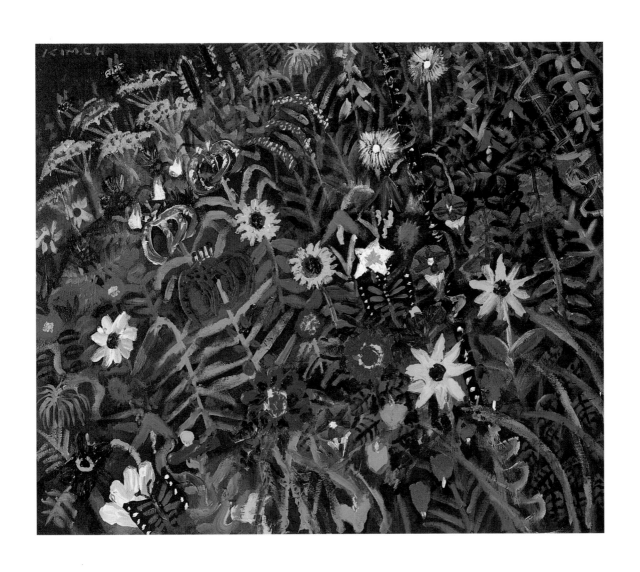

〈여름 꽃〉 2004. 캔버스에 아크릴. 61×73cm.

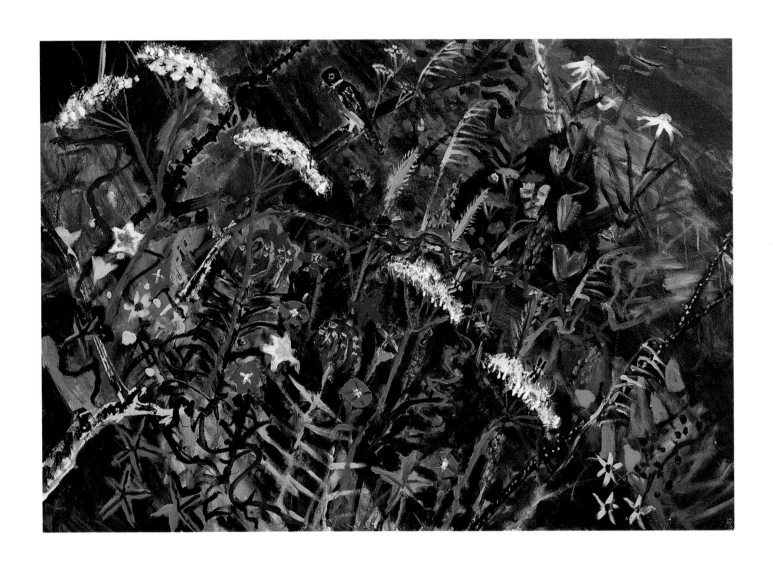

〈마타리〉 2003. 캔버스에 아크릴. 90.5×130cm.

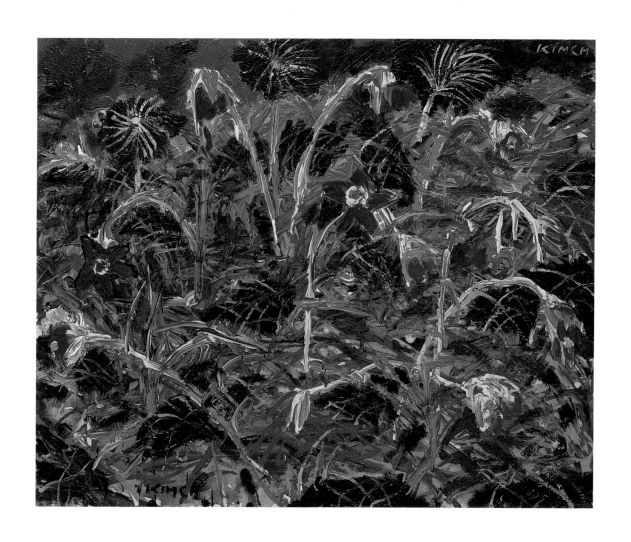

〈할미꽃밭〉 2001. 캔버스에 아크릴. 50.3×65.2cm.

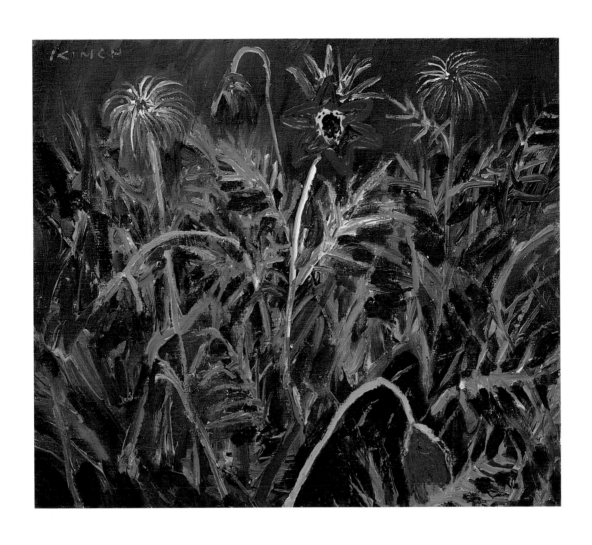

〈할미꽃〉 2002. 캔버스에 아크릴. 45×53cm.

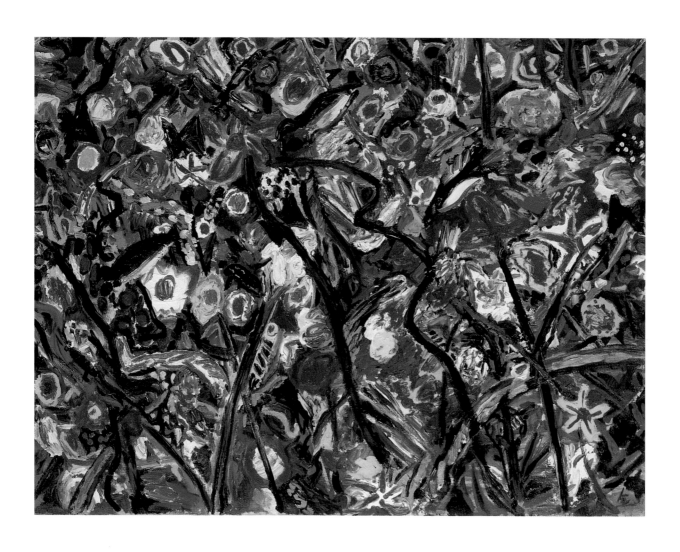

〈희조(喜鳥)〉 1987. 캔버스에 유채. 96.5×130cm.

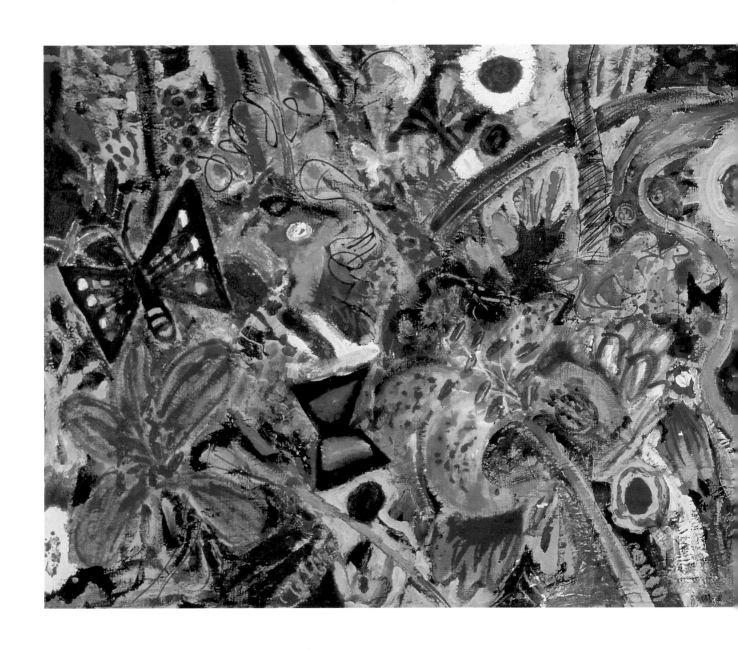

〈꽃무리〉 1982. 캔버스에 아크릴. 135.5×344cm.

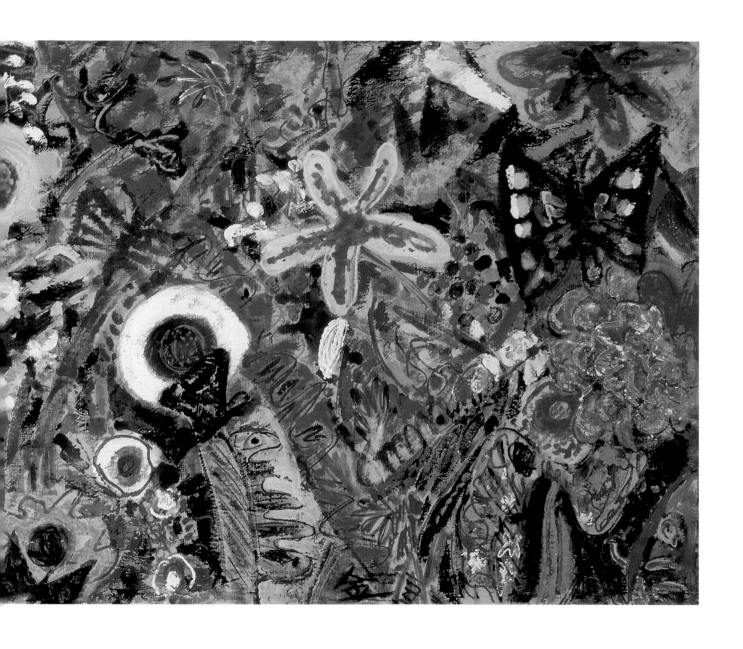

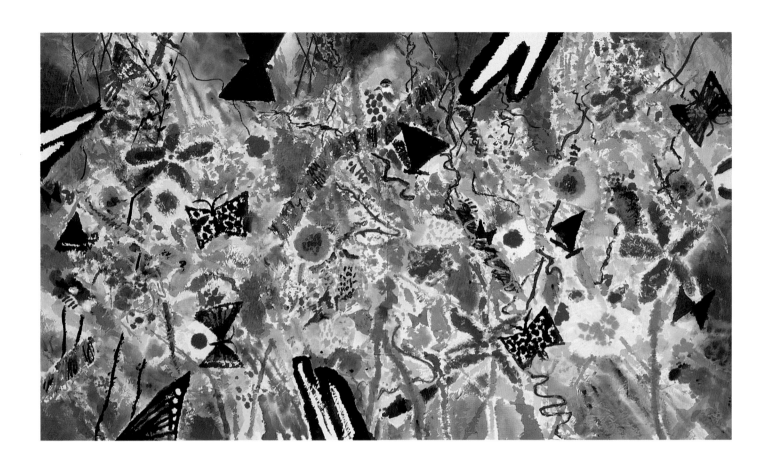

〈나비 날아들다〉 1980. 면에 아크릴. 185×413cm.

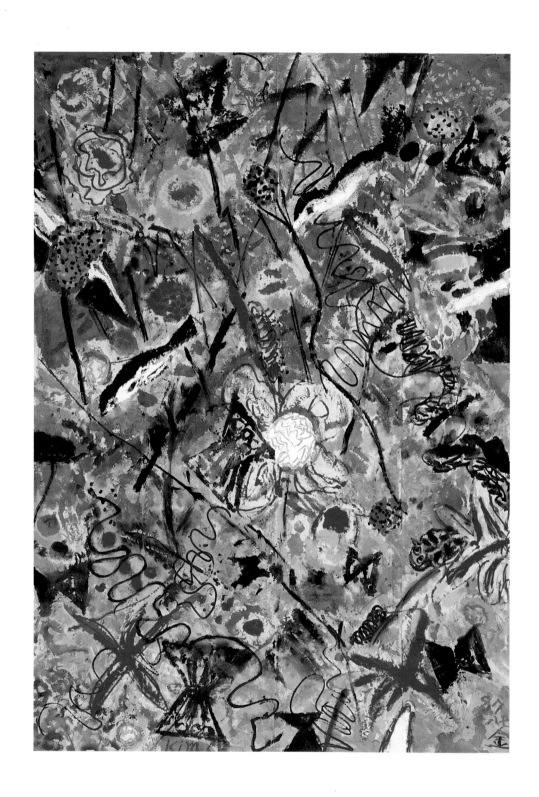

〈새 두 마리〉 1987. 면에 아크릴. 270×181cm.

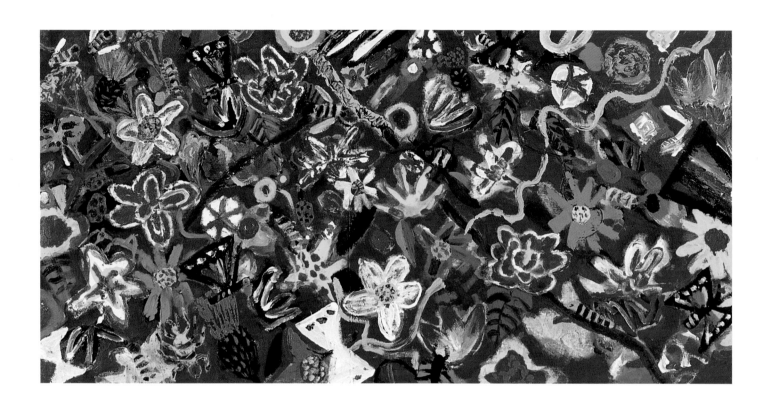

〈나비떼〉 1992년경. 캔버스에 아크릴.

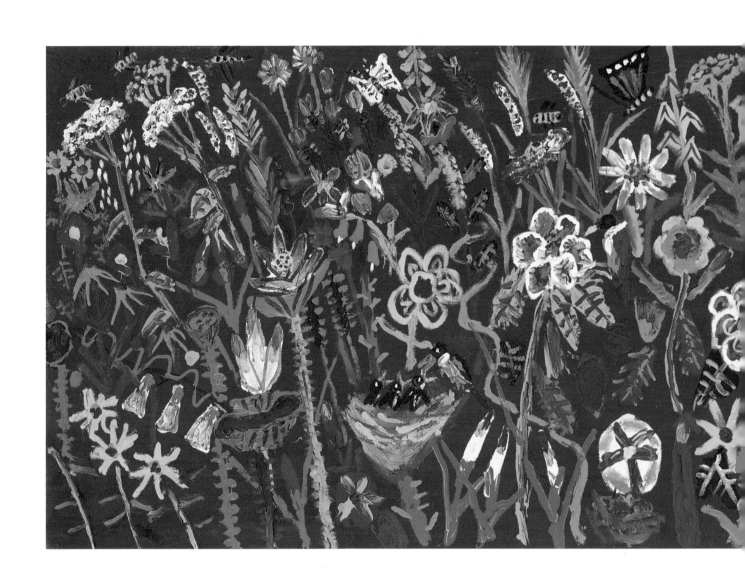

〈백화만발(百花滿發)〉1998. 캔버스에 아크릴. 79×229cm.

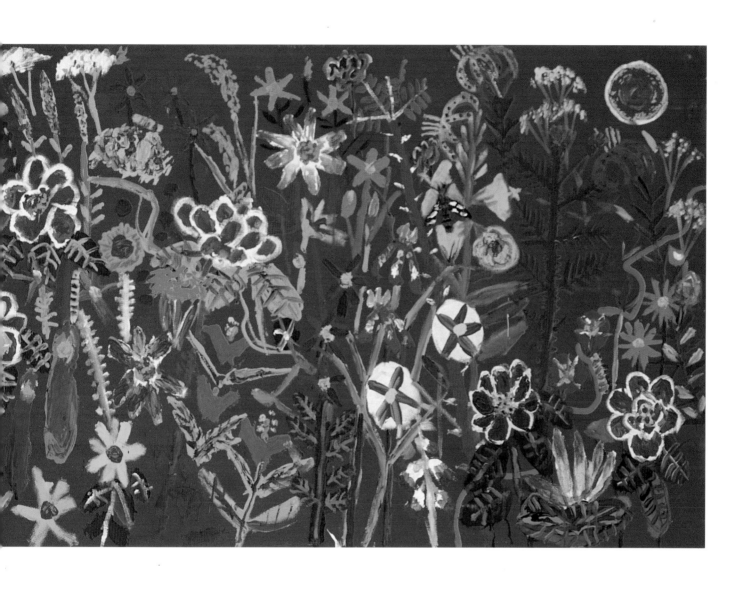

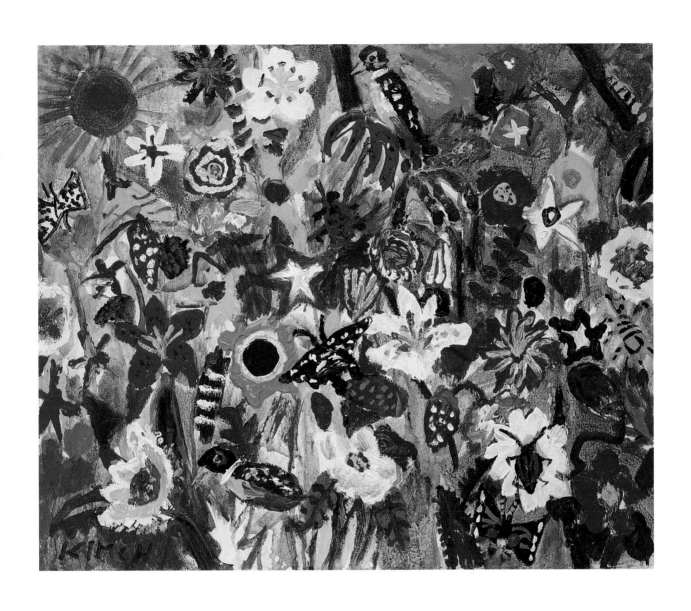

〈원생도(原生圖)〉 2002. 캔버스에 아크릴. 50×60.5cm.

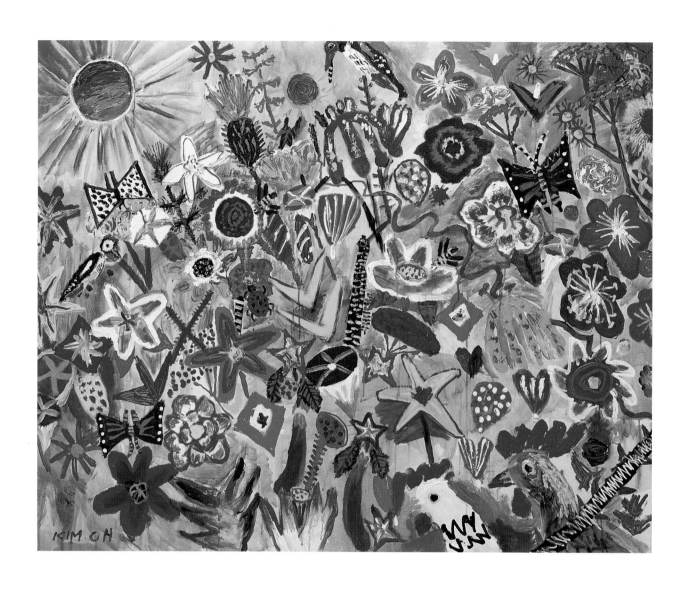

〈파라다이스〉 1999. 캔버스에 아크릴. 130×162cm.

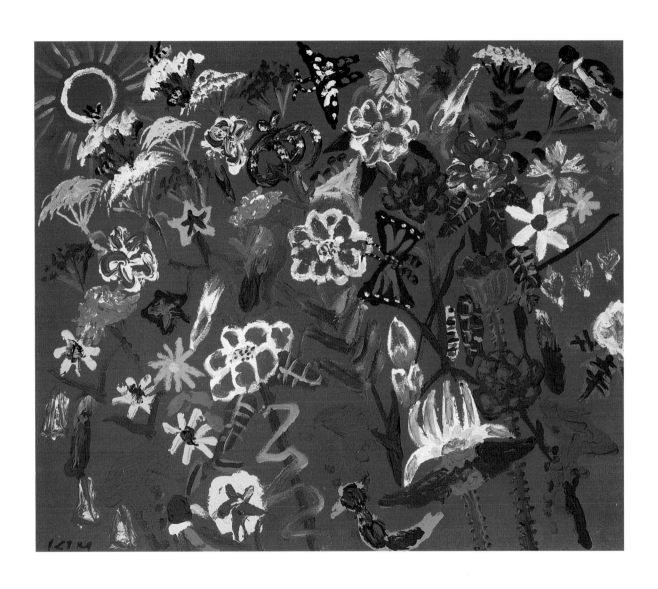

〈파라다이스〉 2004. 캔버스에 아크릴. 61×72cm.

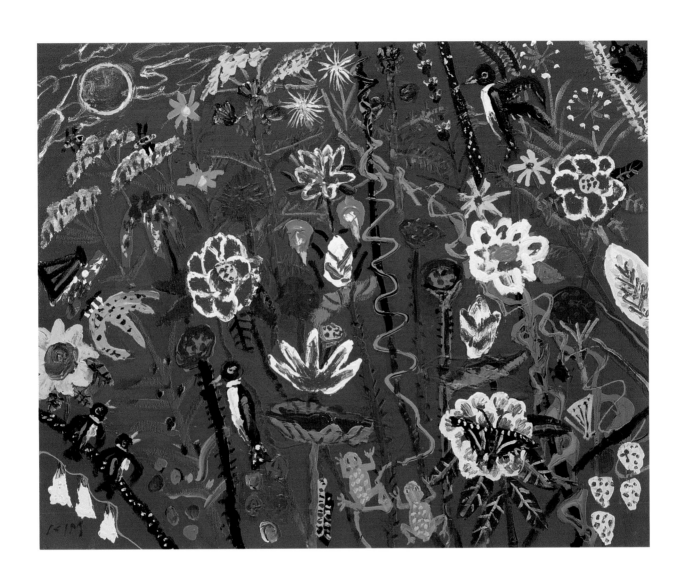

〈조카 결혼을 축하함〉 2003. 캔버스에 아크릴. 73×91cm.

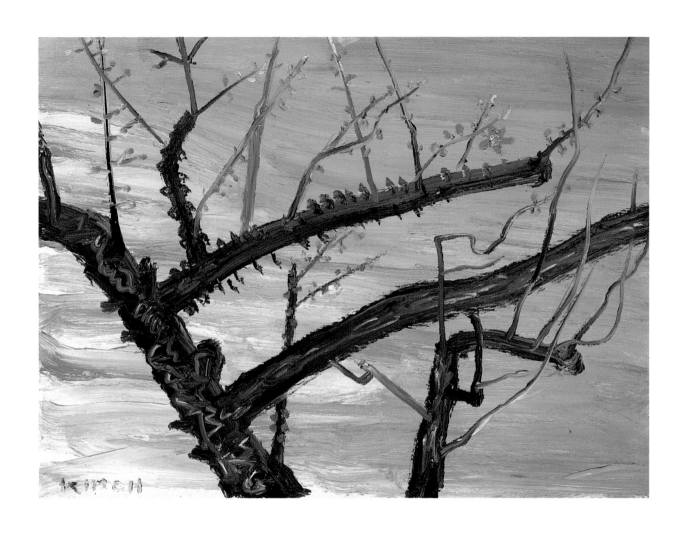

〈일지매(一枝梅)〉 2001. 캔버스에 유채. 53×73cm.

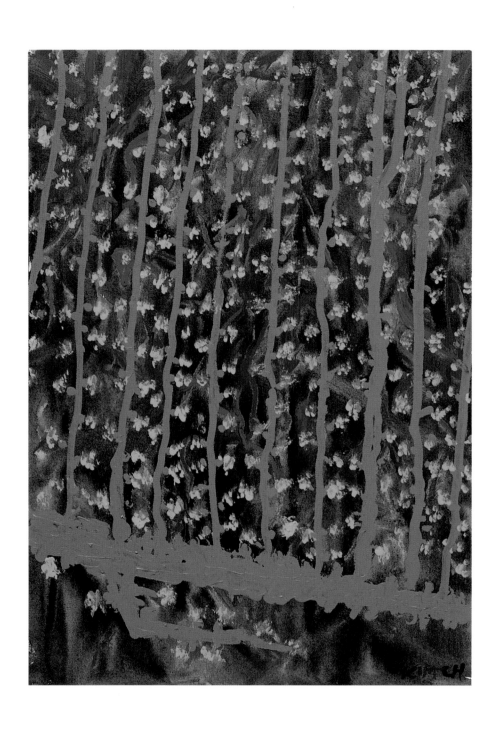

〈생강나무꽃〉 2001. 캔버스에 아크릴. 73×53cm.

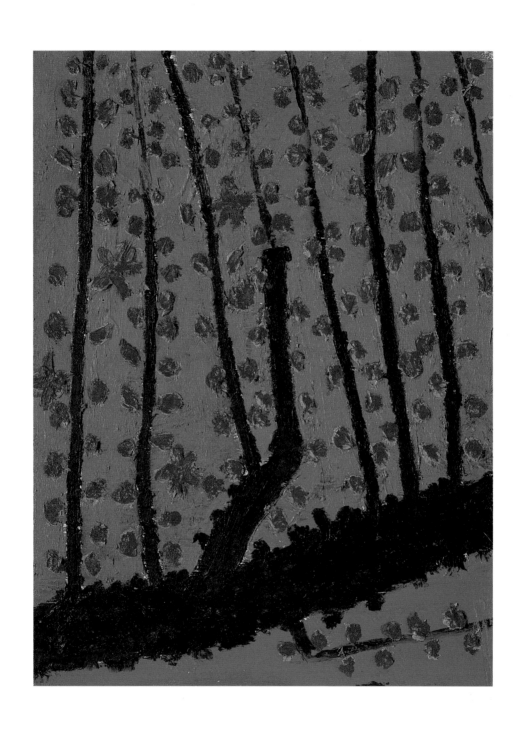

〈복사꽃〉 2001. 캔버스에 유채. 61×46cm.

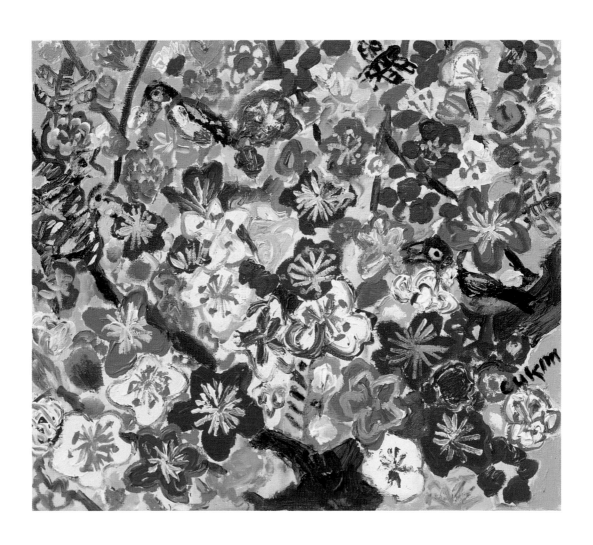

〈벚꽃〉 1998. 캔버스에 아크릴. 46×53cm.

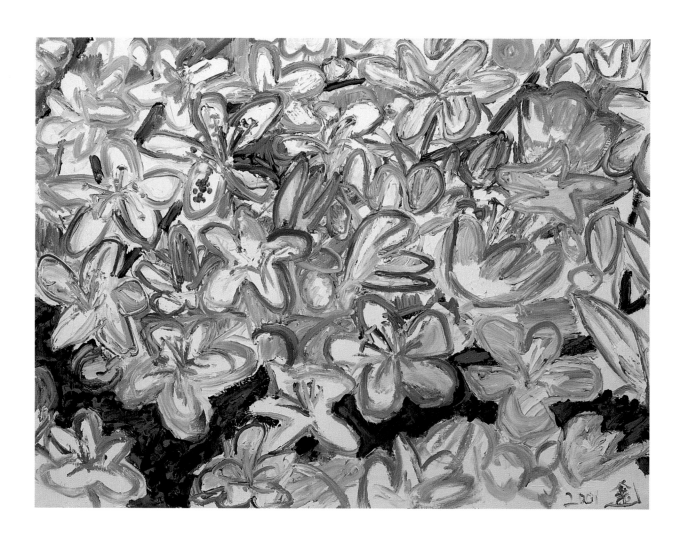

〈진달래〉 1998. 캔버스에 유채. 130.5×177cm.

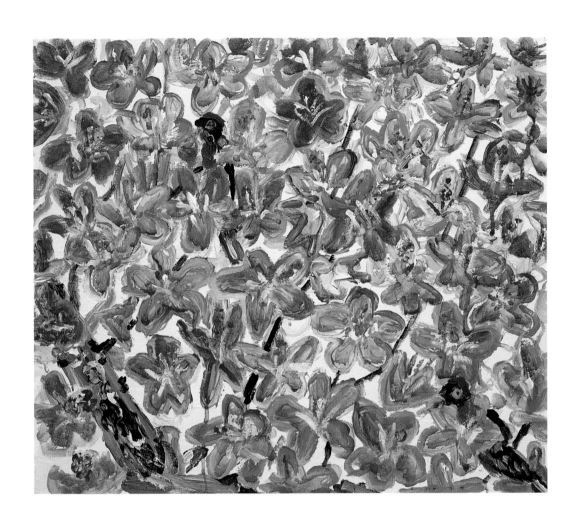

〈철쭉〉 2001. 캔버스에 아크릴. 46×53cm.

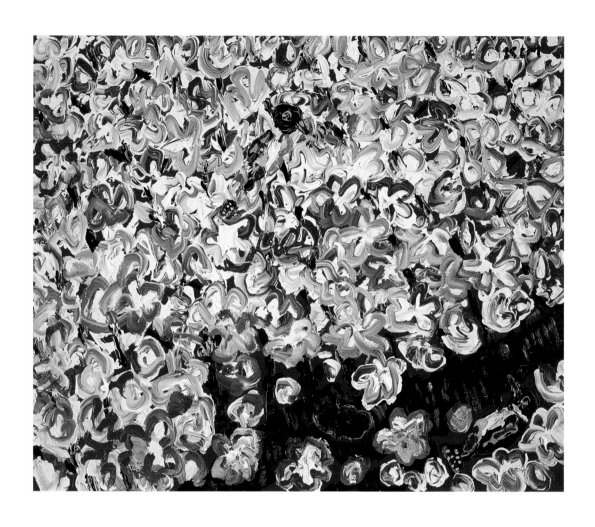

〈조희(鳥戲)〉 2004. 캔버스에 아크릴. 61×73cm.

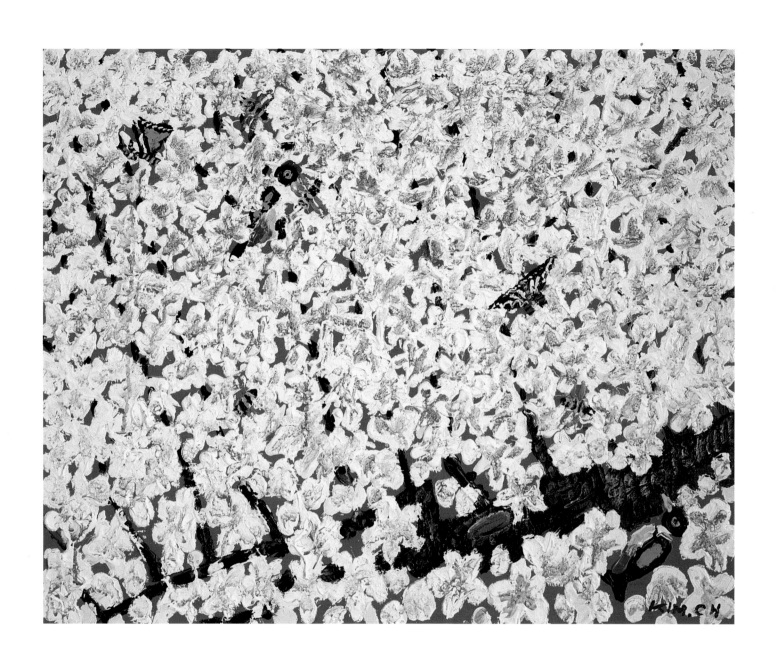

〈벚꽃 만개〉 2004. 캔버스에 유채. 73×91cm.

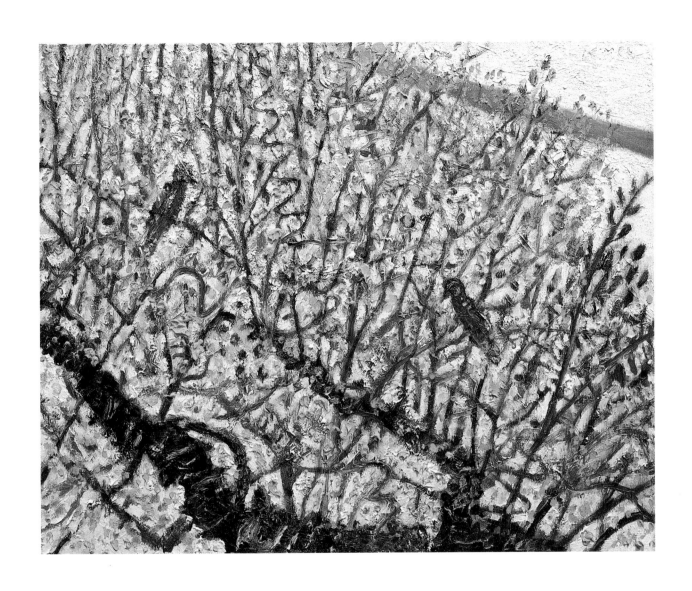

〈생강나무꽃〉 2003. 캔버스에 유채. 73×91cm.

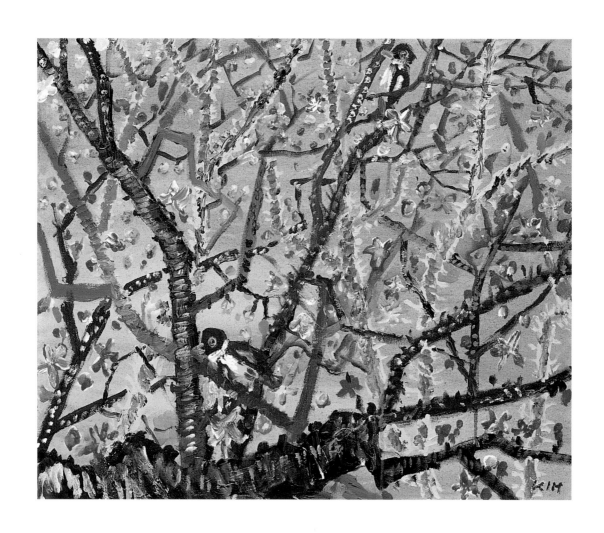

〈이른 봄꽃〉 1998년경. 캔버스에 유채.

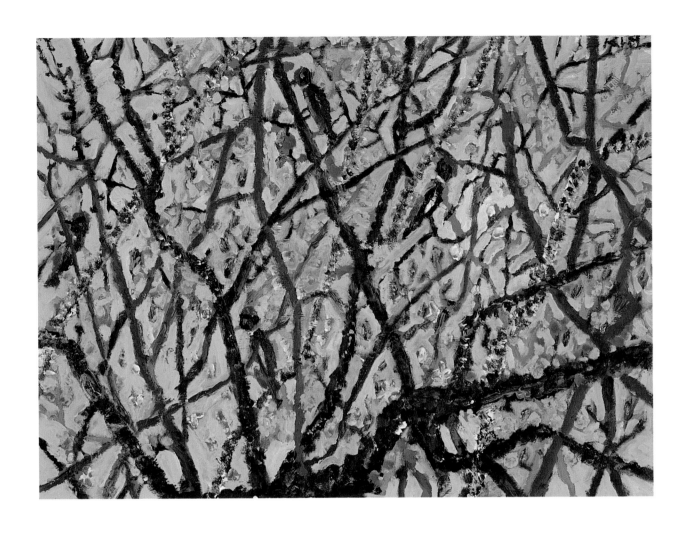

〈산수유〉 1999. 캔버스에 유채. 53×73cm.

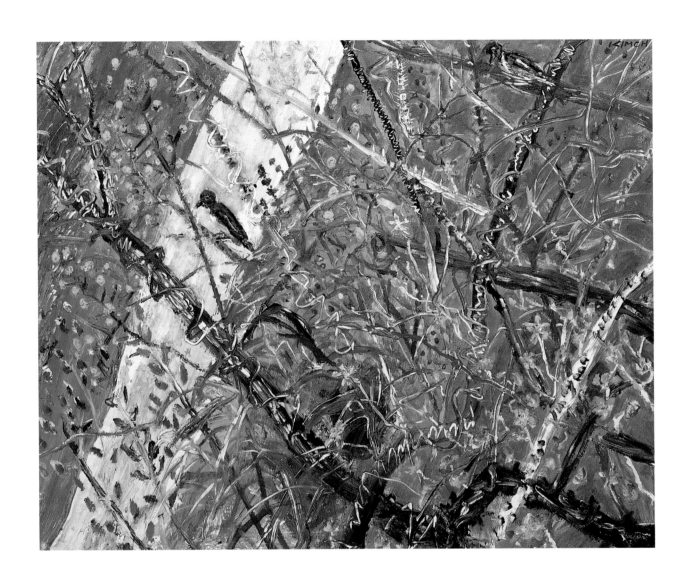

〈진달래〉 2002. 캔버스에 아크릴. 80×100cm.

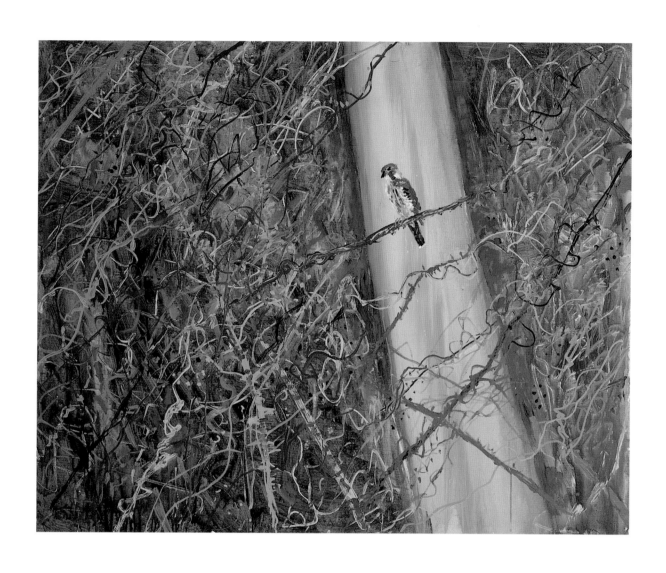

〈폭포와 새〉 1998. 캔버스에 아크릴. 130.3×162cm.

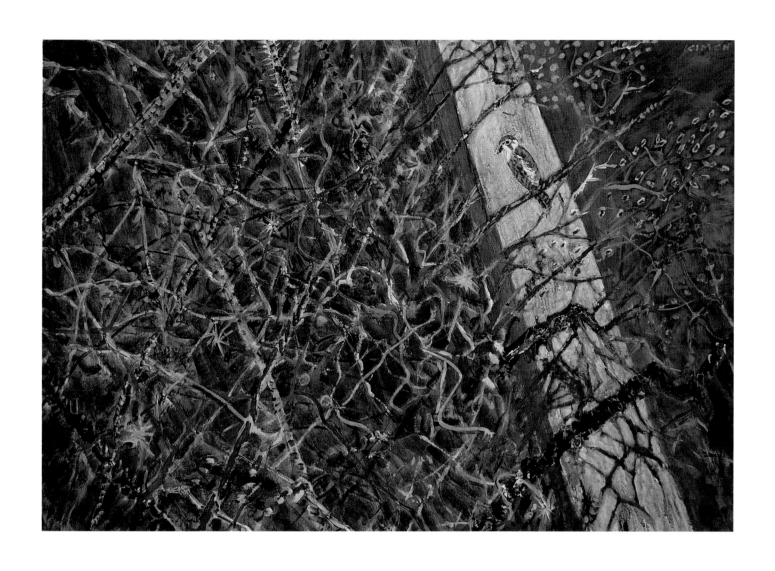

〈폭포와 새〉 2002. 캔버스에 아크릴. 80.3×116.7cm.

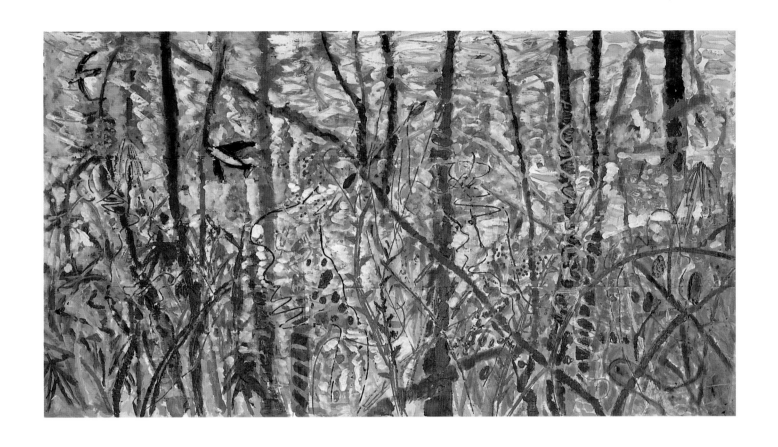

〈냇가〉 1987. 캔버스에 아크릴. 135×253cm.

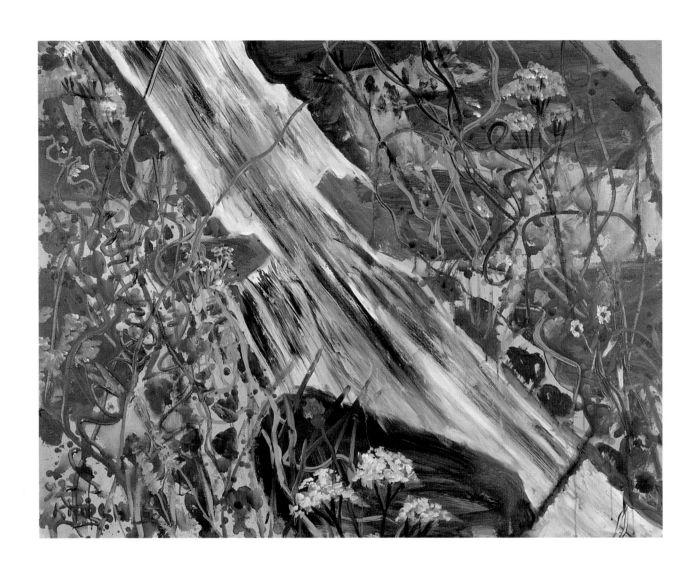

〈폭포 옆 엉겅퀴〉 1992. 캔버스에 아크릴. 112×145.5cm.

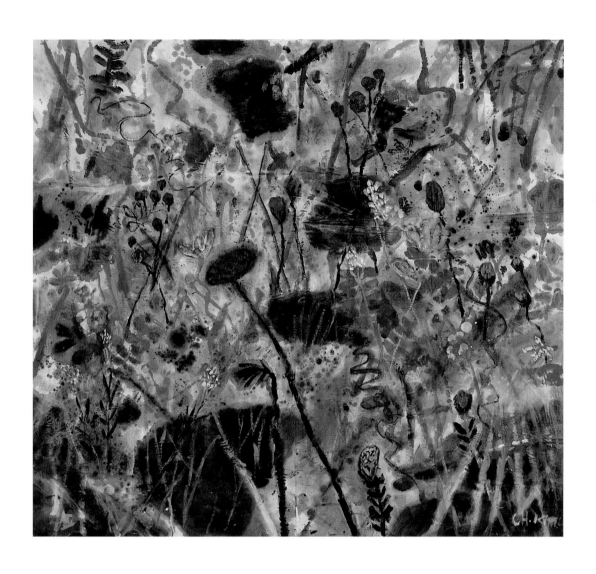

〈잡초〉 1987. 헝겊에 아크릴. 210×228cm.

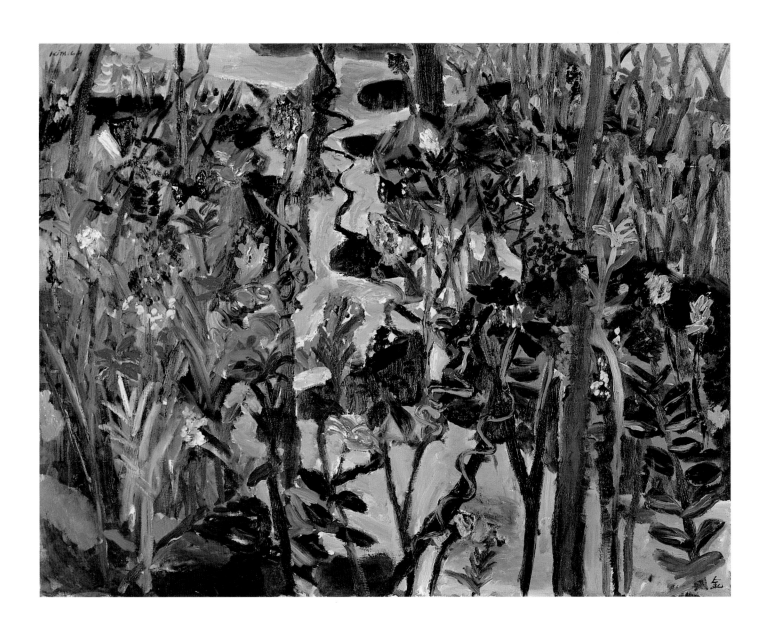

〈계류(溪流)〉 1988. 캔버스에 유채. 91×117cm.

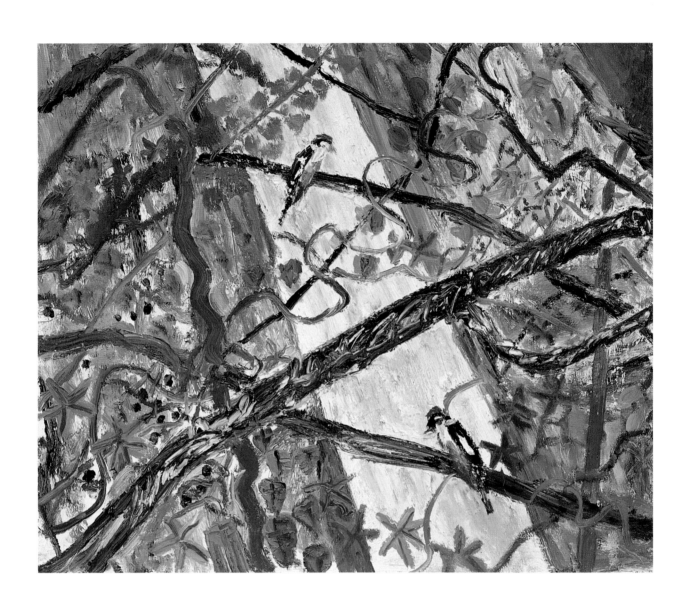

〈가을 문턱〉 1996년경. 캔버스에 유채. 60×72cm.

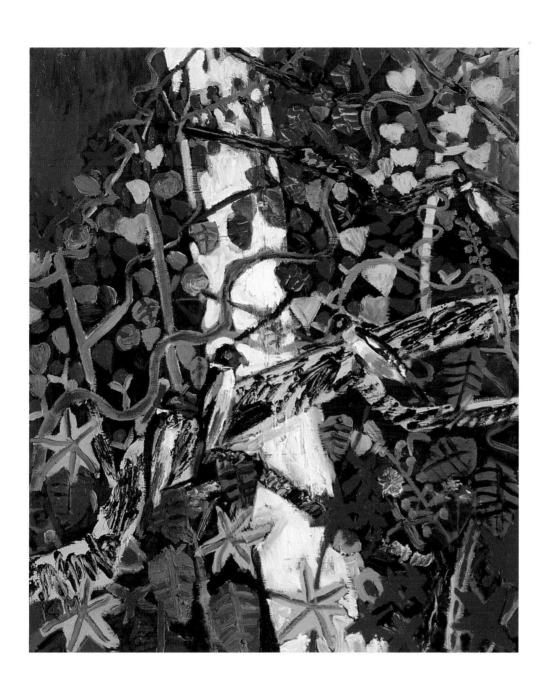

〈단풍〉 1996년경. 캔버스에 유채. 72.5×60.5cm.

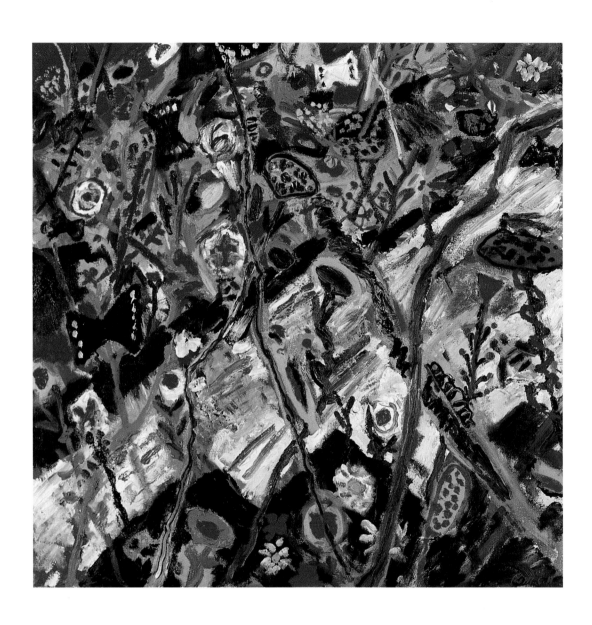

〈단풍에 물든 개울〉 1988. 캔버스에 유채. 90×91cm.

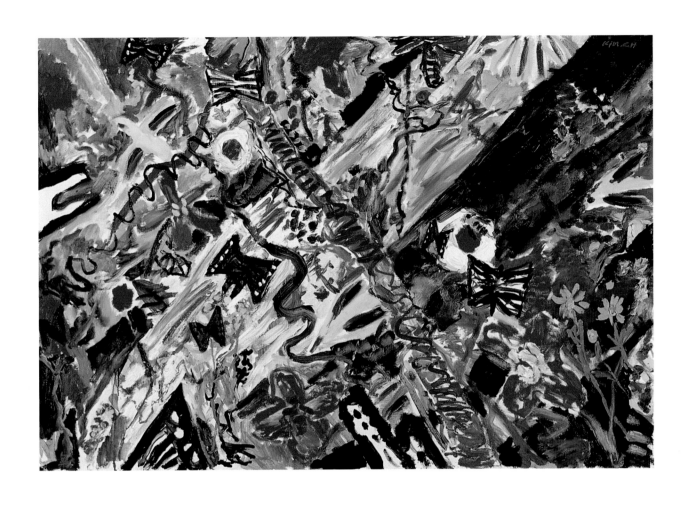

〈가을이 오는 정경〉 1988. 캔버스에 유채. 80×117cm.

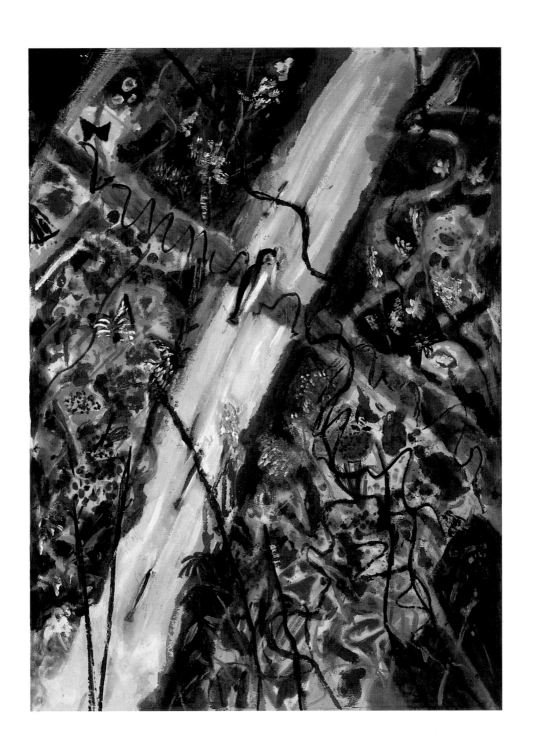

〈여름 폭포〉 1988. 캔버스에 아크릴. 192×142cm.

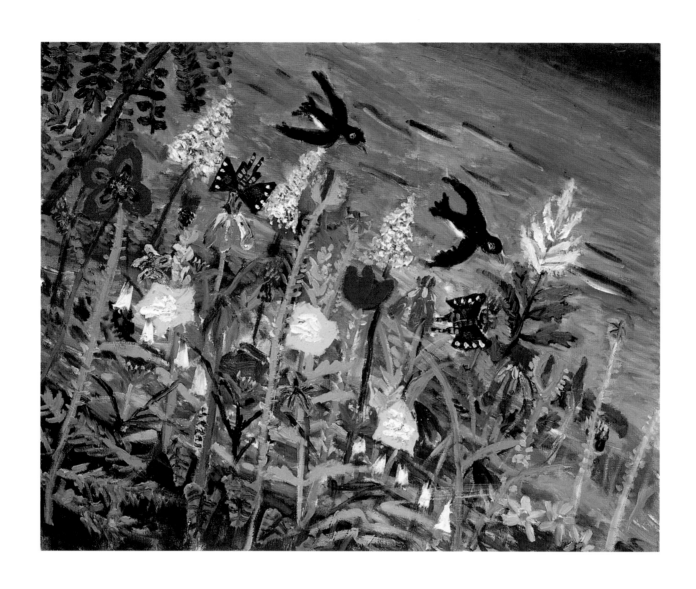

〈날아가는 새 두 마리〉 1996년경. 캔버스에 유채. 73×92cm.

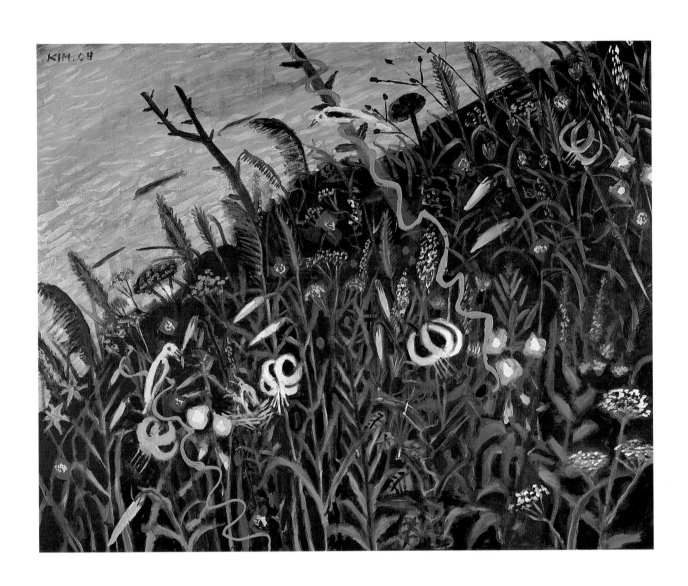

〈개울가 나리꽃〉 1992. 캔버스에 유채.

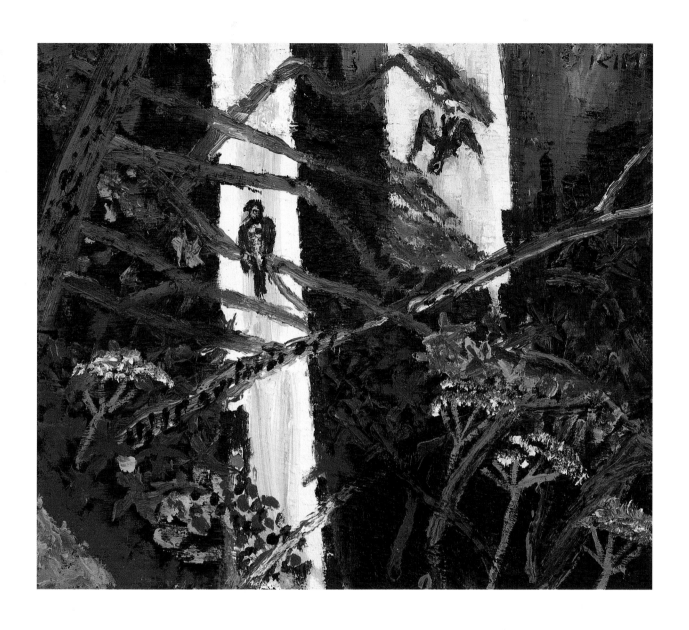

〈가을 폭포〉 2002. 캔버스에 유채. 45.5×53cm.

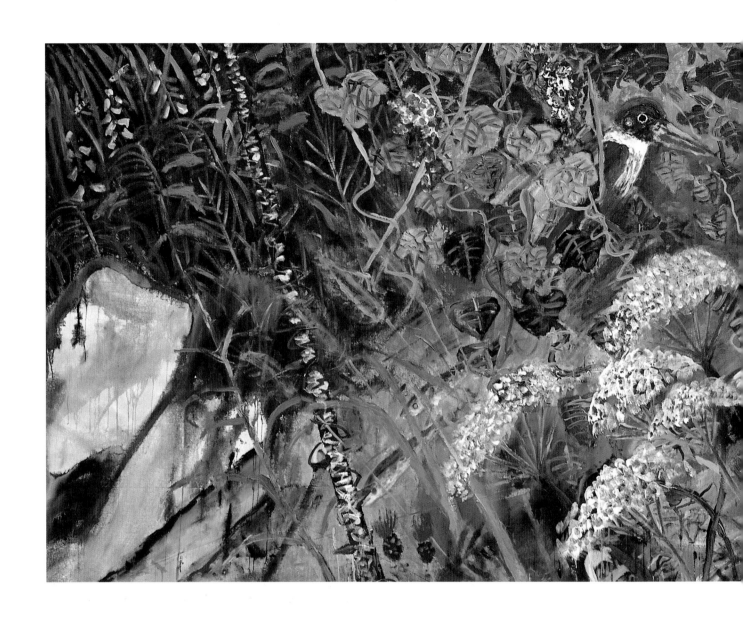

〈호반새〉 1994. 캔버스에 아크릴. 150×400cm.

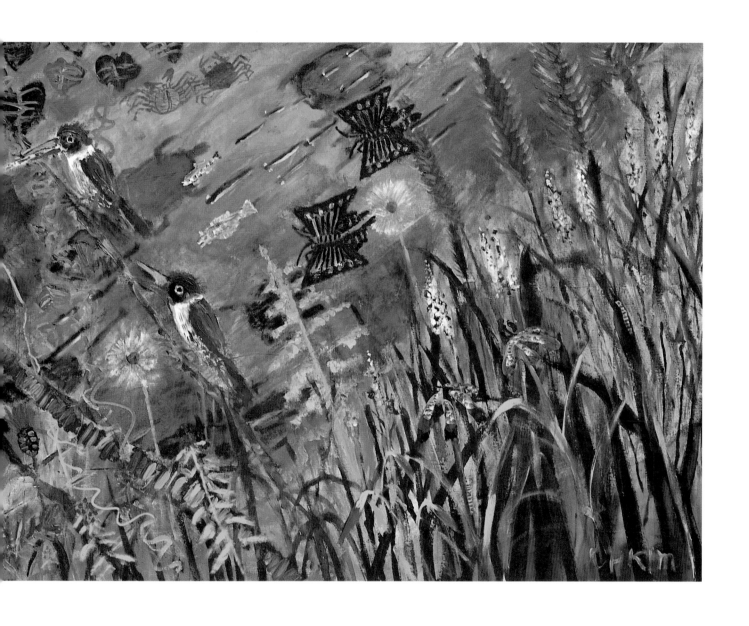

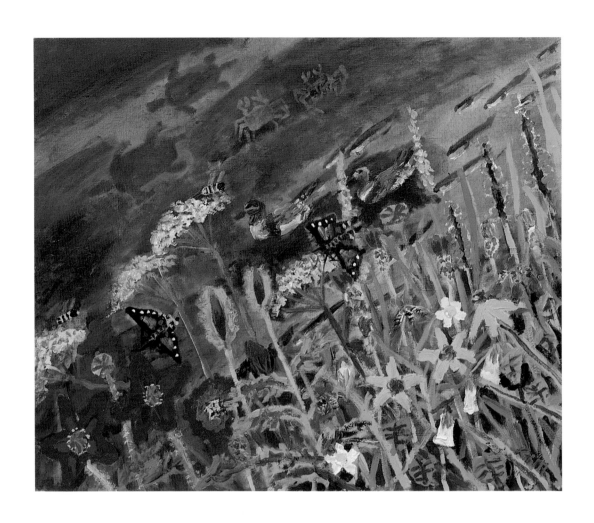

〈오리와 자라〉 1996. 캔버스에 유채. 60×73cm.

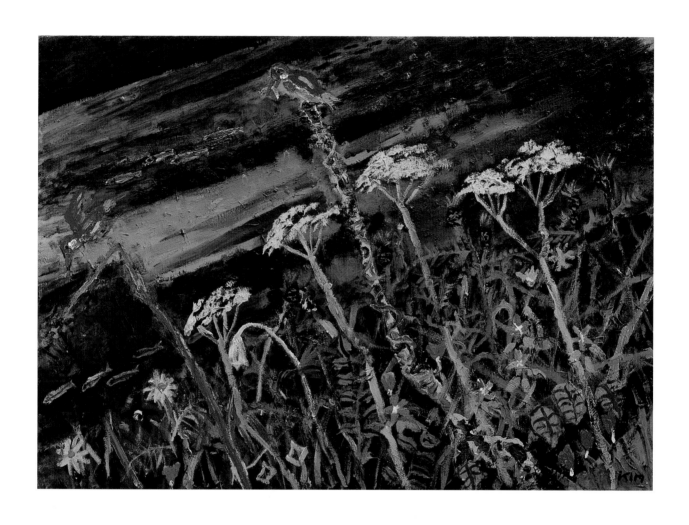

〈물총새〉 2003. 캔버스에 아크릴. 66×91cm.

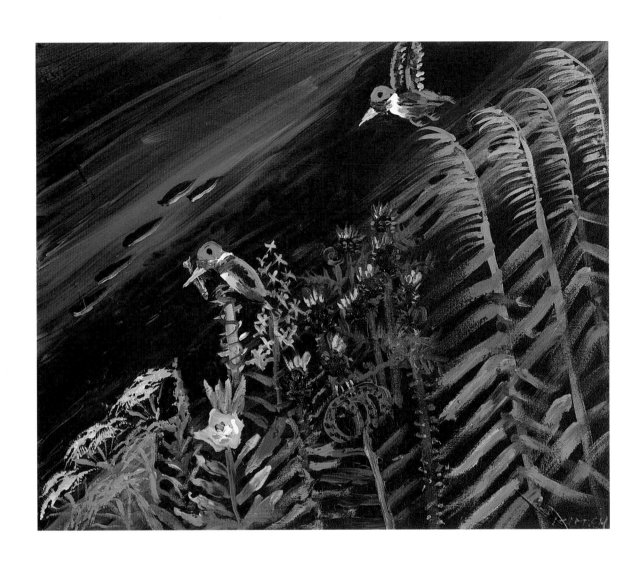

〈물총새〉 2003. 캔버스에 유채. 50×60.5cm.

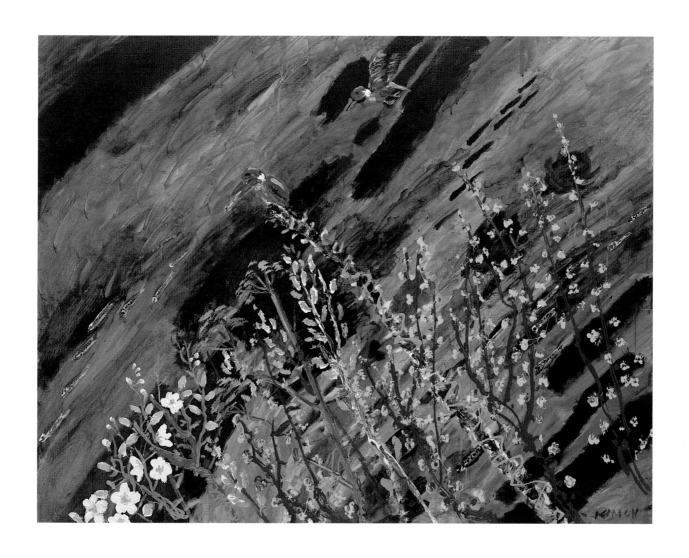

〈호반새〉 2001, 캔버스에 아크릴, 112×145.5cm,

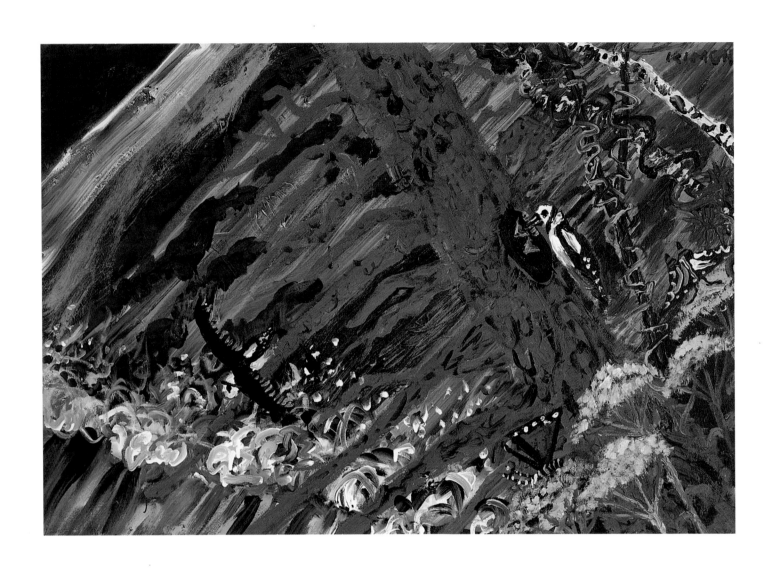

〈적송(赤松)〉 2003. 캔버스에 유채. 80×117cm.

김종학의 그림 반생기

김형국 서울대 교수

1.

"청산은 나를 보고 말없이 살라 하고
창공은 나를 보고 티 없이 살라 하네.
탐욕도 벗어 놓고 성냄도 벗어 놓고
물같이 바람같이 살다가 가라 하네."
고려말 때 큰 스님 나옹의 시다.
내 마음에 꼭 들어 외우고 있단다.
나도 그렇게 살다가 가련다.
── 딸에게 보낸 편지에서, 1987년 2월 5일.

명산(名山)에 안겨 오래 살다 보면 해맑은 환경을 닮기 마련일 것이고, 마침내 스스로 넉넉한 자연이 되는 달관(達觀)이 몸에 익을 터다. 설악산 안팎의 큰 절에 오래 주석(駐錫)해 온 오현(五鉉) 시승(詩僧)이 "…이제는 정말이지 산에 사는 날에 / 하루는 풀벌레로 울고 하루는 풀꽃으로 웃고"라 읊조림도 그런 내력일 것이다.

여기 설악산을 닮으려는 사람이 또 있다. 서양화가 김종학(金宗學)이 바로 그 사람. 풀벌레로 울고 풀꽃으로 웃는 그의 방식은 화폭을 통해서다. 그의 화폭에는 울산바위, 천불동 같은 설악의 커다란 매스가 떡 하니 자리잡는가 하면, 그 산야에 깃든 들꽃과 들풀 그리고 산새가 아름답게 수놓여 있다. 이십 년 넘게 국립공원 설악산 자락에서 펼치고 있는 작업이다.

두 사람 사이에 개인적인 교유가 있는지는 몰라도 시인과 화가는 도반(道伴)이 틀림없다. 설악산에 산다는 공통점 때문만은 아니다. "시 안에 그림이 있고, 그림 안에 시가 있다(詩中有畵畵中有詩)" 했던 선현의 절구(絶句)처럼, 시와 그림은 같은 것이기 때문이다. 아름다운 산야가 시로 노래되고 그림으로 다시 태어나는 것은 그 자체로 자연인 것이다.

그러기에 김종학은 진작 '설악의 화가'라는 별칭을 얻었다. 그의 그림에 대한 이 시대 애호가들의 사랑이 각별하다는 뜻이다. 칠 할이 산인 국토환경에 절어 있다 보니 산에 대한 사랑이 우리의 태생적 체질이 되고 만 덕분이라거나, 자연이 베풀어 주는 아름다움의 대표적 상징인

꽃에 대한 사람의 원초적 친화성 덕분이라 말하면 이건 너무 피상적인 설명이다. 산과 꽃을 그린 화가라고 해서 모두 애호가의 사랑을 받았던 것은 아니지 않는가.

김종학 그림에 대한 폭넓은 사랑의 까닭은 오히려 다른 데 있지 싶다. 이를테면 "빼어난 안목가의 눈은 만인(萬人)의 눈을 대신한다"는 말처럼, 설악산을 색채와 형태로 바라보는 그의 특출한 시각, 이를 구현한 필력(筆力)이 많은 관심인사들의 공감을 얻었기 때문일 것이다. "색채를 배열해서 시를 쓴다"는 반 고흐의 확신처럼, 김종학 또한 삶의 애환, 그리고 이를 뛰어넘으려는 삶의 꿈을 설악산의 이름으로 화폭에 담아 보여주는 데 성공했다는 말이다.

2.

흰 눈이 내려서 그런지 그렇게 깜깜한 밤이 아니구나.
아빠는 지금 이 시간이 제일 행복하단다.
무엇을 창조한다는 것은 창조의 길을 가는 사람만이
갖는 특권이다. 물론 외롭고 고달프고 때로는 겁도 나지만,
오직 자기 홀로 서서 아무도 가지 않는 길을, 아니 길이 없는 길을
스스로 길을 만들어 가는 재미는, 다른 사람들은 모를 거야.
—— 딸에게 보낸 편지에서.

김종학의 설악산 그림이 갖는 미덕은 동업자들도 진작 인정한 바다. 대학에서 함께 그림을 공부했던 동양화가 송영방(宋榮邦)이 그를 '또 다른 설악산' 내지 '설악산의 분신'이란 뜻으로 '별악산인(別嶽山人)'이라 별호(別號)함도 그의 작업에 대한 평가의 일환이다. 그 사이 설악산 생활에 익숙해지면서 스스로 '산중에 사는 사람'이란 뜻으로 '중산(中山)'이라 자호(自號)한 바 있지만, 주위에서 '가운데 중(中)'자는 흔히 장개석, 박정희 같은 절대권력자들의 아호(雅號)에 쓰이던 글자라 지적받고 있던 차, 마침 지기(知己)가 같은 뜻으로 지어 준 아호가 고맙기만 하다. 아무튼 김종학이 설악산의 분신으로 여겨지기까지는, "높은 산은 골이 깊기 마련"이란 말처럼, 첩첩의 회의와 겹겹의 좌절이 있었다.

김종학은 육이오 동란의 참화를 이기려던 전후복구기에 그림공부를 시작한 사람이다. 전쟁의 가혹함과 복구기의 어려움이 점철된 그때의 환경은, 역설적으로 화가 지망생들에게 전쟁과 빈곤의 반대상황인 평화와 여유가 깃든 아름다움의 세계에 대한 동경을 자극했다. 폐허 속에서 꿈꾸는 아름다움처럼 절실한 게 없지 않았겠는가.

그때 화가들은 굶주림과 빼앗김의 악조건에 대한 반작용으로 그림 그리기에 매달렸다. 가난 벗기에 급급한 상황에서도 그림을 고집한 것은 화가의 길을 '버린 자식의 소행'으로 여기던 세

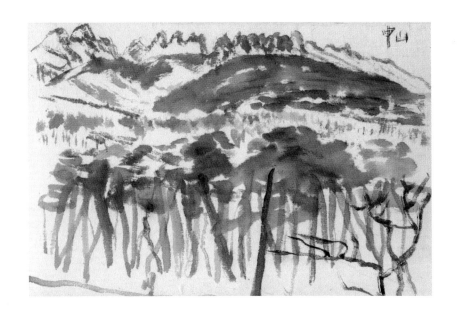

상의 인심을 이겨내고자 했음이니, 지금 생각해 보면 당시의 화가지망생은 치열한 용기의 화신일 수밖에 없었다.

그림 그리기의 동기부여가 치열했던 그때 상황은 김종학 한 사람에게만 한정되지 않았다. 김종학과 절친한 친구들인 한용진(韓鏞進, 1934-), 윤명로(尹明老, 1936-), 김봉태(金鳳台, 1937-) 등에게도 사정은 마찬가지였다. 마침내 이들이 노년에 이르러 그림이나 조각 분야에서 제각기 한 수준에 도달했음을 볼 때 "시대가 사람을 만든다"는 명제는 결코 우연이 아닌, 필연이지 싶다.

김종학의 그림작업에는 시대의 의미가 계속 투영된다. 전쟁의 소용돌이와 그 후유증에 시달리느라 영일(寧日)이 없던 분위기가 걷히고 차츰 사회가 안정을 찾기 시작하자, 서구의 모더니즘 사조가 우리 화단에 물밀듯이 파고든다. 외국의 미술사조라곤 겨우 일제시대의 유학생 출신들을 통해 간접적으로, 그것도 아주 간헐적으로 알려진 데 불과했던 이전 상황과 견주어 보면 엄청난 충격이 아닐 수 없었다. 이 충격을 딛고 일어선 '미술계의 전후복구'는 추상표현주의, 앵포르멜 등 각종 모더니즘의 사조에 대한 탐닉으로 나타나는데, 김종학도 거기에 예외가 아니었다.

3.

그림도, 인생도, 산과 같이 높을 때도 있고 낮을 때도 있단다.
잘될 때도 있으나 안 될 때도 있단다. 대학시절엔 잘될 때보다
잘 안 될 때가 더 많은, 괴로운 순간 순간이 많았단다.

그림이 잘 안 될 때가 너무 많아 괴로워하고
자기 자신에게 화도 내고 한 적이 많았단다.
이제는 한 방향을 잡아 계속 밀고 나가고 있지만,
내가 무엇을 어떻게 표현하면 좋을지, 또 추상을 하다 보면
구상이 생각나고 구상을 하다 보면 추상이 생각나는
방황의 계절이 꽤 길었어. 나이 사십이 넘어서야
그 방황이 끝났어. 돌이켜 보면, 그런 방황과 갈등이 없었다면
오늘날과 같은 방향도 못 잡았을 거야.
——— 딸에게 보낸 편지에서.

〈피카소풍으로
그린 자화상〉 2001.
종이에 연필.
13.5×18cm.

모더니즘 미술사조에 던져지면서 이십대 중반의 김종학은 그림을 평생의 일거리로 삼는다. 그림이 좋아서 중학시절 미술반에 기웃거린 지 십 년 만이다.

그림 그리기를 좋아한 것은 어릴 때부터라 한다. 고향 평안북도에서 어린 시절을 보낼 때, 함께 살았던 할아버지는 물론이고 아버지도 문기(文氣)가 있던 분이라 가정적 반대는 없었다. 할아버지는 시인을 최고 경지의 인생이라 여긴 분이고, 재력을 크게 일군 바 있는 아버지 역시 "돈이 아무리 많아도 행복은 없다"며 우리나라 최초로 서양화를 공부했던 일본 유학생 출신 고희동(高羲東, 1886-1965)을 만날 수 있게 해주었다.

김환기(金煥基, 1913-1974), 장욱진(張旭鎭, 1917-1990) 등이 그림에 입문하려 했을 때 극력 만류하던 그들 가족에 견준다면, 그의 부조(父祖)는 천양지차의 개화인사들이다. 또한 일본 유학생들이 많이 법학 쪽 공부에 몰두하던 때, "법학은 사람을 다치게 할 소지가 있지만 미술은 그렇지 않을 것 같다" 했으니, 김종영(金鍾瑛, 1915-1982)의 동경 유학을 승낙한 부조보

다도 조금 더 개화된 분이라 하겠다. "남을 해치지 않는다"는 착안이 미술에서 소극적 미덕을 찾았던 경우라 한다면, 김종학의 부조는 사람을 행복하게 만들 수 있다는 식으로 미술의 적극적 미덕을 찾았던 점에서 대조적이다.

북쪽 치하에서 월남한 그는 재동초등학교를 거쳐 경기중학에 들어간다. 그림에 열정적으로 매달리는 사이에 학교 성적은 학년이 올라갈수록 내리막길을 걷는다. 오직 그림에만 미친 듯이 매달리는 그를 보고 주위에서 '고프'라 부르곤 했다. 빈센트 반 고흐를 잘못 읽은 '고프'라는 별명을 얻었던 중학시절, 미술반 선후배와도 곧잘 어울렸다. 최경한(崔景漢, 전 서울여대 교수), 한용진(재미 조각가), 최만린(崔滿麟, 전 국립현대미술관장)이 선배였고, 이만익(李滿益, 전업화가)은 한 해 후배였다.

1950년대 중반에 서울대 미술대학에 입학한다. 하지만 동란의 후유증으로 아직 사회 각계가 틀을 제대로 잡지 못하던 시절이라, 대학의 미술교육은 당연히 개설되었어야 할 한국미술사 같은 과목도 없을 정도로 부실했다. 대신, 대학 창설 이후 줄곧 학장을 맡고 있던 장발(張勃, 1902-2001)은 학생들로 하여금 전공에 관계없이 데생, 조각, 동양화 등을 다양하게 실습하도록 권장하는 선견지명을 보인다. 동양화는 장우성(張遇星, 1915-) 등으로부터 배우는데, '붓은 뼈의 연장'이란 말이 지금도 기억에 남는다 한다. 조각은 김종영에게서 배운다. 퍽 병약해 쓰러질 듯 보이지만 그의 한마디 한마디가 감명스러웠다.

전공인 서양화과에선 김병기(金秉騏, 1916-), 장욱진 등을 만난다. 모두가 찬밥 신세인 미술을 삶의 전부인 줄 알고 외길로 달려온 스승들이었다. 김병기의 모던한 화풍도 화풍이지만, 화풍을 따지는 명쾌한 미술이론이 인상적이었고, 별 말이 없던 장욱진은 몸짓, 손짓으로 화면의 잘잘못을 가려 주곤 했다. 어쨌거나 자랑스러운 교수들을 행동모형으로 삼아 한눈팔지 않고 열심히 그림을 그렸다.

재학 중 입체주의(cubism)를 흉내낸 그림을 국전(國展)에 출품하지만 낙선이었다. 월남 이후 어려운 가정형편에도 대학을 다닐 수 있었던 것은 아버지에게 신세 진 분의 도움을 받아서였는데, 그분의 형편도 어려워지자 하는 수 없이 사학년 일학기에 군(軍)에 입대한다. 모처럼 세상과 담을 쌓고 지내는 시간이라 산중(山中)의 부대 막사는 독서에 더없이 좋은 공간이었다.

군복무 중에도 육군 미술전에 그림과 조각을 출품한다. 조각은 산중에 흔한 나무를 이용해서 만든 것인데, 최고상을 받는다. 서울 미대 시절의 은사 한 분이 심사위원을 맡았기 때문에 최고상을 받게 되었지 싶은데, 확인해 보지는 못했다 한다.

4.

새벽에 일어나 그림 그리고 있다. 어떤 때는
그리기가 싫을 때도 있지만 억지로도 한단다.
그러다 보면 또 신나는 그림이 나올 때도 있어
붓을 놓을 수가 없구나. '영감은 무수한
노력의 순간에 온다'는 로댕의 말에
아버지도 전적으로 동감이다.
—— 딸에게 보낸 편지에서, 1992년 4월 11일.

군복무 중에도 서울에 남아 있던 친구들의 활동상을 계속 접한다. 들려 온 바는 윤명로, 김
봉태 등이 '60년 미술가협회'를 결성하고 그 협회전을 열 것이라는 소식이었다. 김봉태의 회
고처럼 이들은 일본어를 모르는 세대이기 때문에 미국 시사주간지 『타임(*Time*)』『라이프
(*Life*)』 등을 보고 현대미술의 조류를 접한다. 거기서 만난 새로운 미술사조에 매료된 것은 그
것의 위상을 제대로 알았기 때문이기보다 전후의 상실감 증폭에 따른, 현실탈출 같은 내재적
욕구의 발산이었다.

소식을 듣고 군복무 중의 김종학도 출품을 결심한다. 전시는 무엇보다 반(反)국전의 기치에
정당성을 두었다. 기치라 함은, 국전을 주관하는 심사위원들이 조선시대의 유풍을 이어받거
나 일본 군국주의로 편향된 화풍 속에서 공부했던 사람이라는 전력이 전문 미술판으로 갓 뛰
어든 그들의 미술적 자유로움에 배반된다고 목소리를 높인 선언이었다.

선언은 이전과 판이한 화풍의 표출, 그리고 특이한 전시방식으로 구체화된다. 화풍이라 함
은 미술의 근대성을 실험한다며 한결같이 앵포르멜을 들고 나온 것이다. 유럽에서 일기 시작
한 앵포르멜 화풍은 미국 쪽의 추상표현주의와 한통속으로, 무엇보다 화면에 뚜렷한 형상이
없는, 이른바 비형상적 추상주의가 특징이었다.

김종학의 당시 화풍은 드 쿠닝(Willem de Kooning) 등의 미국 추상표현주의에 가까웠다 한
다. 그런 사조를 유념해 제작한 작품은 정물을 추상화하는 작업 같았다고 당시의 주변인사들
은 기억한다. 추상에 몰두하면서도 인물묘사 등 구상작업을 병행하기도 했다.

그리고 전시방식은, 때마침 경복궁에서 열리고 있던 국전에 대항한다며 영국대사관 입구의
덕수궁 담벼락에다 그림을 걸었다. 그렇게 걸어야 했기 때문에 그림의 크기는 수백 호가 대부
분이고 큰 것은 천 호에 가까웠다. 우리나라 최초의 가두전시란 점에서 '벽전(壁展)'이라 통
칭된 이 전시는 이래저래 미술계의 선풍적 화제가 아닐 수 없었다. 한마디로 벽전은 모더니즘
에 대한 동경이자 구체제(ancien régime)에 대한 반기(反旗)였다.

제대하고 학교를 마저 다니는 사이에 이전부터 출입하던 '안국동 미술연구소'를 다시 오가

면서 미술사조에 대한 궁금증을 눈동냥, 귀동냥한다. 연구소 원장은 경기중학교 은사인 이봉상(李鳳商)이고, 박서보(朴栖甫)가 지배인격으로 있었다.

1960년대초인 그때에 미술을 직업으로 택한 사람들은 내남없이 프랑스 같은 미술 선진국을 동경했다. 프랑스에 가서 원화(原畵)만 한 번 보고 와도 금방 그림이 될 것 같다고 여길 정도로 미술 정보, 그리고 미술을 할 수 있는 환경에 목말랐던 시절이다.

김종학도 다르지 않아 그곳으로 가고 싶다 하니, 친구 한 사람이 1964년에 최초의 개인전을 지금 프레스센터 자리의 '신문회관 화랑'에서 열어 주고 그림 한 장도 팔아 주었다. 하지만 그 돈은 프랑스행 뱃삯도 되지 않았다.

그 시절, 우리 문화재 수장가로 유명했던 주한미국대사관 문정관 그레고리 헨더슨(Gregory Henderson)의 부인이 미술대학 조각과 강사로 나왔다. 그리고는 어느 날 장래가 촉망되는 젊은 미술가를 뽑아 미국에서 교육을 받을 수 있도록 주선하고 나선다. 서양화는 김종학, 동양화는 박래현(朴崍賢), 조각은 한용진으로 짜여졌지만 무슨 연유인지 나중에 서양화 부문만 다른 사람으로 바뀌고 말았다. 그래서 하릴없이 김종학은 일본에서 흘러 들어오는 『미술수첩(美術手帖)』잡지만 뒤적일 뿐이었다.

5.

대학 때 목판화했던 기억이 생각되는구나.
그땐 가난해서 석판화나 동판화 기계가
미술대학에도 없었다. 그래 제일 간단한 기법인
목판화를 했지. 아빠는 그후도 목판화만 고집했어.
목판화가 더 동양적이고 칼맛이 나서 재미있었다.
—— 딸에게 보낸 편지에서, 1992년 2월 3일.

높은 꿈과 열악한 현실 간의 깊은 괴리 속에서 그렇게 방황하던 중, 한국미협 판화분과의 연락을 받고 1966년 제5회 「도쿄 판화 비엔날레」에 추상 목판화 두 점을 출품한다. 추상화이긴 해도 일본 책을 보고 그곳 동향을 감안해서 제작한 것이었다. 그것이 장려상으로 뽑혔고 수상차 일본을 갈 수 있었다. 간 김에 그곳 미술관 소장의 명작 원화를 보고 감격한다.

뒤이어 일본의 도쿄 근대미술관이 주관한 「한국현대미술전」에 최연소자로 출품하는 기회를 얻는다. 이를 계기로 도쿄 미술대학 판화연구소에서 이 년간 연구시간을 갖는다. 단원(檀園) 그림을 모사한 목판화를 제작해서 생활에 보태기도 했다.

일본생활이 이 년쯤 되었을 때, 마침 우리 정부가 디자인센터를 설립한다는 소식을 듣는다. 연줄이 닿아 그 계획에 참여차 1970년에 귀국했지만 그간의 정신적 긴장과 피로로 말미암아 참여를 중도 포기한다.

지내 놓고 보니 이 시기가 김종학에겐 중요한 분기점이 되고 말았다. 무엇보다 자아발견의 한 방편을 만난다. 마침 국립중앙박물관이 주최한 목기 전시회를 본 것이다. 일본에서 익힌 눈

〈전구〉 1968.
목판압축화.
66.5×96cm.

〈Printing No. 5〉 1962.
한지에 목판.
72.5×46cm.

으로 보니 우리 전통 목기야말로 바로 모던 아트였다. 일본에서 귀국할 즈음 일본 화상(畵商)에게서 들은 말도 기억났다. "너희 나라로 돌아가라. 너희 산야(山野)에서 그림이 나온다" 했는데, 우선 목기와 민화의 아름다움에서 그 말의 무게를 절감한다.

이 즈음의 그림작업은 돈이 많이 드는 유화 대신에 판화에 열중한다. 오이, 전구 등의 형상을 도입하는 구상적 판화작업이었다. 판화기법의 연장인 부조(浮彫) 그림에다 담채(淡彩)를 구사했다. 이를 모아 1977년에 현대화랑에서 개인전을 개최한다. 일상용품을 이미지로 사용한 점은 미국 팝 아트의 영향이라 하겠는데, 주위 사람이 흥미롭다며 긍정적 평가를 해주었다.

하지만 1970년대는 실적 면에서 그림은 뒷전이었고, 목기 등 전통미술품의 아름다움 찾기에 정신을 빼앗긴다. 내가 처음 김종학을 만났을 때가 바로 한창 목기 수집에 여념이 없었던 시절이다.

"그림은 직업이 못 된다"는 어느 화가의 말처럼, 본업인 화가의 길에 오직 한마음으로 전념해도 어려운 판국에, 그림과는 딱히 직결된다고 보이지 않는 목기 수집에 탐닉하는 그의 행각은 주변에 의구심을 안겨 주고 있었다. 한마디로 영락없는 생활무능력자로 낙인찍혀 1960년대 말에 일군 가정생활에도 차츰 어두운 그림자가 드리워진다. 이 고비를 넘기고자 1977년에 미국 뉴욕으로 가서 프랫 그래픽 센터(Pratt Graphic Center)에서 다시 판화를 공부한다. 체미(滯美) 중 가정을 계속 이어 가기 어려운 지경으로 치달았음을 전해 듣고 이 년 만에 귀국한다.

6.

설악산에 돌아와 아무도 없는 텅빈 집에서
밤마다 별을 쳐다보고 달을 보고… 설악산의 밤은
왜 그다지도 낮게 떠서 빛나고 있었던지.
하여간 열심히 밤하늘을 보며 백 장의 좋은 그림
남기고 죽자, 백 장만이라도 그릴 때까지 살자며
입술을 깨물고 그림을 그린 것이 오늘날 나비,
꽃 그림들이 나오게 됐단다. 낮에는 그 넓은 벌판을
헤매며 열심히 꽃과 나비를 봤단다. 거기서 아빠는
대학 졸업해 이십 년 막혀 괴로워했던 그림의 방향도
전환점을 찾아냈다.
 ―― 딸에게 보낸 편지에서, 1989년 2월 말일.

 가정을 더 이상 지킬 수 없는 지경에 이르러 실의에 푹 빠진 그에게 소싯적부터 아버지 같은
보호막이 되어 준 형님이 "설악산으로 가라" 해서 그 말을 따른다. 형님이 진작부터 갖고 있던
설악산 입구 마을의 임야에 세워진 허술한 창고 집에서 생활하기 시작한다.

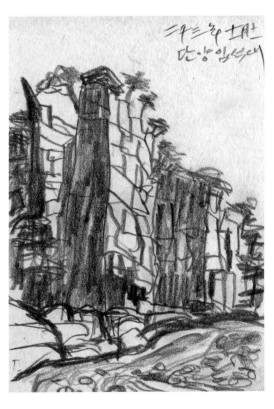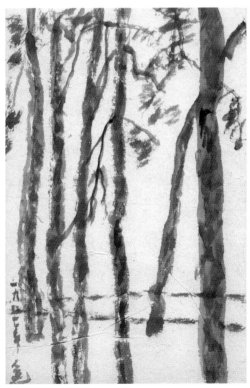

〈단양 입석대〉 2003.
종이에 연필.
28×18.5cm.(왼쪽)

〈설악산 소나무〉
1987. 종이에 수채.
28×18.5cm.(오른쪽)

거기서 상처받은 마음을 다스리겠다 했지만 뜻과 같지 않아 극도의 좌절감에 빠져든다. 죽고 싶다는 생각이 간절했다. 이런 자기파멸적 생각은 자칫 실행될 공산이 크다 하지만, 다행히 김종학은 그걸 이길 만한 지극히 인간적인 변명을 찾는 데 성공한다. "그림 백 점 정도는 그려놓아야 아들 딸들이 아버지를 화가라 기억할 것인데, 백 점을 그리지 못했으니 죽지 못하겠다"고. 그런 마음을 먹고 보니 설악산 입구 방천(防川)가에 피어난 달맞이꽃이 그렇게 아름다울 수 없었다. 마음은 쓸쓸한데 하늘에는 별이 솟아 있고 땅에는 달맞이꽃이 지천으로 피어 그의 상념을 흔들고 있었다.

이래저래 차츰 설악의 아름다움에 빠져든다. 삶이란 참으로 오묘한 것이, 슬픈 마음은 이전에 보이지 않던 자연의 깊고 신선한 아름다움을 새롭게 만나고, 또 느끼도록 자극하는 촉매가 된다는 점이다. 그래서 자연은 위대하다 하지 않는가. 시대가 사람을 만들듯이, 환경 또는 자연이 사람을 만든다는 말은 진실이다.

7.

설악산은 스산한 겨울로 접어들고 있다.
이제 좀 있으면 눈이 오겠지.
그럼 눈 경치도 많이 그려 보련다.
── 딸에게 보낸 편지에서, 연도 미상 11월 11일.

설악(雪嶽)은 어떤 곳인가. 화강암 덩어리로 이루어져 있기 때문에 큰 바위들이 온통 산 표면을 뒤덮고 있다. 조선 헌종(憲宗) 때 여성 시인 금원(錦園)에 따르면, "봉우리마다 바위가 줄을 지어 섰는데 그 빛깔이 눈과 같이 희기 때문에" 설악인 것이다. 『동국여지승람』과 『증보문헌비고』 같은 옛 문헌은 "한가위부터 내리기 시작한 눈이 이듬해 여름에 이르러서야 비로소 없어지기 때문에" 늘 눈에 덮여 있다 해서 설악이라 불렸다고 적고 있다.

묵직하게 압도하는 큰 바위의 허연 바탕 위에 바위 토질이 온상(溫床)인 한국 소나무가 사시 푸르름을 자랑하고 있어, 곳곳에서 하나의 완전한 구성을 보여주는 경관이 일품이다. 이런 자연환경이면 화가의 작업을 자극하고도 남는다. 그러기에 조선시대의 단원(檀園)과 겸재(謙齋) 같은 빼어난 화원들이, 그리고 심지어 민화장(民畵匠)들이 설악과 '호형호제' 사이인 금강을 많이도 그렸다. 명산의 환경이 그림을 자극했던 경우는 부지기수. 비단 우리만의 경우가 아니다. 구조감이 특징인 남불(南佛)의 생트 빅투아르 산은 오롯이 현대회화의 길목을 열었던 세잔의 그림이 되지 않았던가.

금강산이 빼어남은 천하가 다 아는 일이지만, 지척의 설악산 또한 금강에 못지않은 명산이

다. 옛날 서산대사(西山大師)의 품산론(品山論)에 금강은 "빼어나지만 장엄하지 않다(秀而不壯)"고 했는데, 설악에 올라 대청봉을 거쳐 희운각 쪽으로 하산하는 길에 만나는 천불동의 모습에서는 설악의 빼어남이, 외설악과 내설악으로 이어지는 봉우리와 계곡에서는 장엄함이 돋보이는 바라, 설악이야말로 "빼어나면서도 장엄한(亦秀亦壯)" 산이지 싶은 것이다. 금강산을 가 보지 못한 세대가, 이솝우화에서 따 먹지 못하는 포도를 덜 익은 포도라 말하듯 금강 대신 설악을 내세우는 것이 아니다. 이 땅의 명산을 두루 다녀 본 선각(先覺)이 진작 지적한 바다.

삼일운동 당시 독립선언문을 기초한 최남선(崔南善)은 산행기(山行記)로도 일대 문장이었는데, 그는 「설악기행」에서 이렇게 적고 있다. "탄탄히 짜인 맛은 금강산이 더 낫다고 하겠지만 너그러이 펴인 맛은 설악산이 도리어 낫다. 금강산은 너무나 드러나서 마치 길가에서 술 파는 색시같이 아무나 손을 잡게 된 한탄스러움이 있음에 견주어 설악산은 절세의 미인이 골짜기

<소나무> 1998.
종이에 연필.
13.5×19cm.

속에 있으되 고운 모습으로 물 속의 고기를 놀라게 하는 듯이 있어서 참으로 산수 풍경의 지극한 아름다움을 사랑하는 이라면 금강산이 아니라 설악산에서 그 구하는 바를 비로소 만족할 것이다. 설악산은 그 경치를 낱낱이 헤어 보면 그 빼어남이 결코 금강산의 아래에 둘 것이 아니지만 원체 이름이 높은 금강산에 눌려서 세상에 알려지기는 금강산에 견주면 몇천분의 일에도 미치지 못하니, 이는 아는 이가 보면 도리어 우스운 일이다."

김종학도 최남선의 설악 예찬에 동감이다. 아기자기한 아름다움 때문에 금강산은 여성, 호방한 산세 때문에 설악산은 남성이라 대비하곤 한다. "금강산은 사계절 이름이 따로 있는 데 반해 설악산은 이름이 하나다. 변화는 여성의 속성이기 쉽다는 점에서 금강산을 여성에 비유할 수 있다면, 설악산은 무뚝뚝한 남자, 변함 없는 남자를 닮아서 늘 설악산으로 불리고 있다"

는 것이 김종학의 설명이다.

산에 올랐던 나 개인의 체험에 비춰서도 두 산은 대조적이다. 한마디로 금강산이 바라보기 좋은 산이라면, 설악산은 두 발로 걷기 좋은 산이다. 그래서 산을 오르는 무수한 발길이 이어진 끝에 설악산은 오늘의 한국인에게 조국의 아름다움을 확인하는 현장이 된 것이다.

화강암 산이라는 점에서 설악산은 저 유명한 미국의 국립공원 요세미티와 비교된다. 특히 설악의 울산바위는 수많은 골산(骨山) 곧 바위산으로 뒤덮인 요세미티의 풍경을 연상시킨다. 지질학적으로 화강암 산은 양파껍질처럼 표면이 풍화되어 떨어지기 마련이라, 바위 끝이 둥글둥글하게 변모한 결과가 울산바위다. 그런데 요세미티는 지질 연대가 설악보다 낮기 때문에 바위산에 소나무 등이 아주 드문드문 자라는 데 반해 연대가 높은 설악은 나무가 보기 좋게 잘 자란다. 그래서 장대하기는 단연 요세미티일지라도 운치는 설악이 한결 앞선다. 그래서 조형 작업적 선호는 단연 설악 쪽이다. 그 설악의 아름다움 전파에 김종학이 최일선에 우뚝 서 있다.

8.

(뉴욕의 IBM 본사 건물 내 미술관에서 개최된
「한국전통문화전」을 보고) 결국 좋은 것은 어느 때나
알아줄 때가 반드시 있다는 사실을 증명하는
전시회 같아, 같은 조선인 후예인 아버지도 기쁘다.
—— 딸에게 보낸 편지에서, 1992년 4월 20일.

〈울산바위 앞에서〉
1992. 종이에 연필.
19.6×27.5cm.

설악의 자연에 감동되고 한국 사람이라는 정체감에 대해 확신이 깊어지면서, 김종학은 불쑥 역사학자 토인비가 어디에선가 "앞으로 동양의 시대가 온다"고 말한 바를 기억해낸다. 생각해 보니 서구보다 미술을 할 수 있는 잠재력은 우리가 높다는 것이다. 그 동안 근대화의 열망으로 열심히 서양을 배우려 했기 때문에 서양에 대해 상당히 알고 있는 처지임에 더해, 우리가 포함된 동양은 체질 속에 내재화되어 있는 까닭에 우리는 동서양을 두루 안다고 자각하기에 이른다.

이런 생각의 일환으로 그토록 집념을 보였던 우리 목기(木器)가 새롭게 보이기 시작한다. 그는 특히 옛 목기의 빼어난 비례감에서 세계성과 현대성을 발견한다. 이를테면 그가 항상 가까이 두면서 사랑해 마지않는, 옛 우리 서민들이 사용했던 백 년도 더 넘는 나무등잔 조형에서 곤잘레스(Julio González, 1876-1942), 브랑쿠시(Constantin Brancusi, 1876-1957) 같은 현대 조각가들의 조형을 이미 앞서고 있음을 직접 눈으로 확인한 것이다. 이 연장으로 도자기, 보자기 같은 한국의 조형적 유산 역시 세계성, 보편성에 맞닿아 있음을 확신한다.

이런 깨달음에 이르자 갈등과 방황과 무위(無爲)의 세월로 여겨졌던 그의 1970년대가 의미 있던 세월이었다고 고쳐 생각할 수 있게 되었고, 그렇게 마음의 짐을 덜었다고 깨닫자마자 수집품을 서슴없이 국립중앙박물관에 일괄 기증한다. 기증품이 당시의 생활상을 유기적으로 보여줄 수 있어야 한다는 판단기준에 비추어 빠졌다 싶은 품목은 추가로 사서 맞추어 주었는데, 그 비용을 서울에 살고 있던 아파트를 팔아서 충당했을 정도로 심혈을 기울였다.

기증품이 박물관의 한자리에서 일괄 전시되자 애호가들의 호응은 대단했다. 옛 사람들이 여러 시대에 걸쳐 만든 목기이긴 하되 한자리에 모이자 그것들에서 하나의 계통있는 조형성이 확인되었기 때문이다. 여기에 이르기까지 김종학이 보여준 수집의 열의와 집념은 "수집활동이 그 자체로 예술로 실감될 정도"였다는, 현재 일본 오사카의 동양도자박물관에 수장된 우리 전통도자의 수집가로 유명했던 아타카(安宅英一)의 경우에 견줄 만하다.

 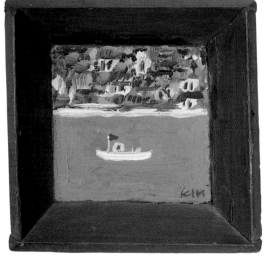

〈달밤〉 1992.
나무에 아크릴.
10×10cm.(왼쪽)

〈속초 앞바다〉 2000.
나무에 아크릴.
9×9cm.(오른쪽)

목기 수장의 빼어남은 국내의 평가로만 그치지 않았다. 청자, 백자 못지않게 외국사람들에게 당당하게 자랑할 수 있다고 자부하던 김종학의 소망대로, 1995년에 미국 유수의 박물관에서 조선시대 문예부흥기로 유명한 18세기의 「한국조형미술전」을 보여주었을 때, 그의 수집품도 거기에 포함되어 그곳 안목가들로부터 아낌없는 찬사를 받았던 것이다.

시가(市價)로 따져도 막대한 목기 수집품을 거리낌없이 기증한 데는, 당시의 김종학에게 두가지 의미를 함축하고 있었지 싶다. 하나는, 한국의 전통조형이 세계성과 연결된다고 확인한만큼 그의 회화적 지향은 세계성과 간격이 없는 한국의 지방성(locality)에서 재출발해야 한다는 확신이었고, 또 하나는 김종학만의 조형세계를 구현하기 위해서는 지금까지의 생활방식을 과감히 떨쳐야 한다는 자각의 발로였다.

자각이란 이런 것이다. 한국을 포함하여 동양정신에는 '완물상지(玩物喪志)' 라 해서 "물건에 집착하면 뜻을 잃는다"는 가르침이 있다. 이 말이 틀리지 않은 것임은 동서양의 세속적 지혜에서도 확인된다. 중국 같은 나라에서는 밤잠을 잊을 정도로 물건 수집에 집착하면 아내도 팔아 치운다는 말이 있고, 서양 같은 데서는 성욕도 잃어버린다는 말이 있을 정도가 아닌가. 어쨌거나 이 가르침대로, 수집품의 박물관 기증은 김종학에겐 자신만의 창작행로로 나아가기에 앞서 그때까지 목기 수집에 바쳤던 편집적(偏執的) 집념을 떨치는 의식이었다.

9.

꽃을 그리고 나비를 그리고 나무를 그리고 냇가, 폭포를
그리는 것은, 이것이 사람이 제일 좋아하는 것, 아니 수천 년
좋아하던 대상을 그리는 것에 지나지 않는데도 그걸 그리면
타락한 화가로 여기는 20세기 회화에 반발하는 의미도 있단다.
무엇을 그릴까 무척 고민도 했었다. 추상부터 시작해서
다시 구상으로 왔지만, 추상의 기초를 둔 새로운 구상이지.
엄밀히 말해서 추상적인 뒷받침 없이 그리는 사실화나
구상화는 좋은 그림이 될 수 없다는 것을 잘 알고 있어.
미술은 처음부터 추상과 구상이 동시에 큰 두 줄기로
출발을 했단다. 건축, 공예, 옷 무늬 등은 좋은 추상이고,
옛날 원시인들이 살던 동굴에서 석고 데생도 안 배운 그들이
얼마나 훌륭한 동물들을 그렸니. 그러니까 추상과 구상은
서로 영향을 주는 형제와 같다고 생각된다. 아빠가 그리는
꽃도 실은 사실적으로 피는 꽃이 아니라 화면 위에서
다시 구조적으로 피어나는 꽃이지. 항상 그림 그릴 때
색을 어떻게 배치하고 크고 작은 형태들은 어떻게
서로 배치하는가가 큰 관심사다. 검정 나비가 나오고
새가 나오는 것도 그 색과 형태가 필요해서 나온단다.
그림은 자연에 영향을 받고 다시 꾸미는 조형능력에
좌우된단다. 뛰어난 추상회화도 있고 뛰어난 구상회화도
있단다. 아빠 견해론, 현대미술은 출발은 좋았지만
너무 새로운 것, 충격적인 것을 찾다가 방향을 잃어버린,
매력을 잃어버린 경향이 있어. 미술은 큰길이야."
—— 딸에게 보낸 편지에서, 1991년 4월 15일.

프랑스 고전파 화가 들라크루아(Eugène Delacroix)는 그림이란 "화가의 영혼과 관람자의
영혼 사이에 놓인 다리 같은 것" 이라 했다. 그러나 들라크루아 이후 현대에 이르기까지 적잖은
화가들은, 영혼은 간과한 채 다리의 조형과 구조만을 그림이라 생각하는 편협에 빠지곤 했다.

미술에 형식이 없는 내용은 있을 수 없다. 내용은 곧 형식이어야 하는데, 다시 말해 형식적
내용이자 내용적 형식일 정도로 내용과 형식의 합일이어야 한다는 말이다. 그럼에도 현대미술
은, 내용은 슬그머니 자취를 감추고 형식의 투쟁이 되곤 했다.

방법론에 얽매이는 함량미달은 우리 화단이라고 예외가 아니다. 현대회화에서 추상주의가 압도하는가 하면, 회화마저 오브제에 밀리고, 오늘에 이르러서는 우리의 광주비엔날레를 포함해서 세계 각지의 비엔날레, 트리엔날레 등에서 어김없이 만나듯이, 오브제 그리고 오브제의 집합인 설치미술(installation)이 압도하는 반(反)회화적 경향에 대해 김종학 또한 심한 갈등을 느낀다.

그 갈등을 딛고 설악을 만나면서 자연을 그려야겠다는 집념에 불탄다. 지금까지 그림공부가 무수한 이념들에 현혹되어 이것저것, 귀동냥 눈동냥해 왔는데, 설악의 아름다움을 만나면서 그의 마음은 갑자기 개안(開眼)한다. "그림 그리기란 사람이 자유롭고자 함인데 지금까지 이념의 노예가 되었던 것은 말도 안 된다. 눈앞에 펼쳐진 아름다운 자연을 그리는 것이야말로 화가의 숙명적 책임"이라 통감한다.

그래서 1979년부터 김종학의 설악산 시대가 열린다. 화풍이 추상작가에서 구상작가로 돌아선 것이다. 흔히 구상(具象)과 사실(寫實)을 같은 것이라 혼돈하지만 구상은 사실과는 꽤 거리가 있다. 추상에 반대되는 말이기는 하나 구상은 내용적으로 형상성이 있는 추상을 가리키는 말이다. 형상성을 갖추되 작가의 정신성이 강조된다.

주위에서 만나는 아름다운 자연을 그린다고 작심하고부터는 "외국 미술동향에 대해 더 이상 신경 쓸 것 없이 마음대로 그린다"고 말했지만, 세계적인 구상작가의 동향을 눈여겨보지 않을

〈엉겅퀴〉 1994.
부채에 수채. 46×36cm.
(왼쪽)

〈난초 화분〉 1994.
부채에 수채. 46×35.5cm.
(오른쪽)

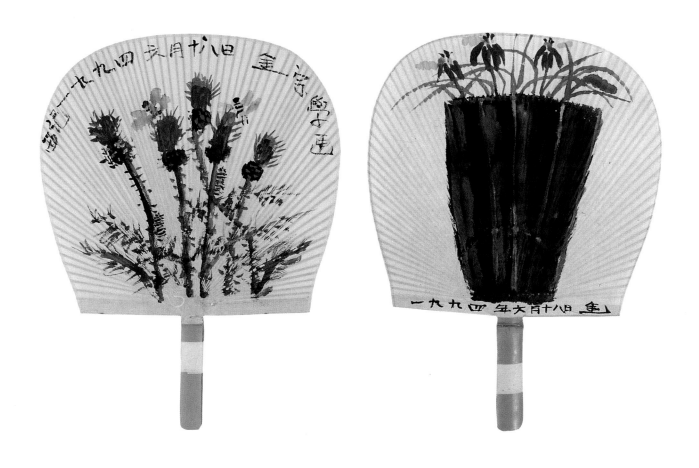

수 없었다. 영국의 프로이트(Lucian Freud, 1922-)도 그가 특히 눈여겨보는 작가다. 그의 1994년 뉴욕 전시회를 직접 본 뒤 화집을 나에게 선물하면서 이런 말을 했다. "남은 다 추상으로 갈 때 현대문명 속에서 사랑에 굶주린 인간의 모습을 그린, 또는 사랑하는 남녀의 벗은 광경을 현대적 구도로 그린, 나이 일흔이 넘은 프로이트의 그림에 콧대 높은 미국 뉴욕이 폭발적으로 열광했다. 정말 좋은 전시였다."

외국작가 말이 났으니 말인데, 작품경향에서는 요즈음 구상작가로 크게 각광받는 또 다른 세계적 영국작가 호크니(David Hockney, 1937-)가 김종학과 많이 닮았다. 나이도 동갑인데다, 작업경력도 추상작업을 했고, 팝 아트 계열의 작업에 열심이었던 점이 서로 닮았다. 그런 호크니가 뉴욕 메트로폴리탄에 이어 영국의 한 화랑에서 꽃과 인물을 그린 구상작품으로 개인전을 열어 세계 화단의 주목을 받았다. 인물그림은 반 고흐의 필치가 느껴지는 그림이었고, 꽃그림은 장미, 해바라기, 바이올렛, 백합 같은 꽃이 대상인 정물화였다. 강렬한 색채를 대비시키고 있음에서 추상주의가 강하게 표출된 구상화였다.

이를 본 비평가들은 드디어 현대회화가 꽃에 도달했다고 지적한다. 예나 지금이나 그림을 팔려고 꽃을 그리는 화가가 많기는 하나, 현대회화 사조에서 "시시하게 어떻게 꽃을 그리나" 하는 분위기가 팽배해 있었음에 대한 성찰이었다. 호크니가 도달한 꽃 그림은 한마디로 소녀취미의 꽃이 아니라 세상풍파가 느껴지는 꽃이었다. 이를테면 꽃이 놓인 탁자 옆에 현대생활의 한 상징인 생수병이 놓인 배치에서 그런 것이 느껴진다.

10.

사랑하는 마음이 모든 것을 만들고 울리고
자라게 하는 햇빛 같은 존재란 것을 항상
잊지 말아다오. 그림도, 그림을 자기 몸처럼
아끼고 사랑하면 안 되는 법이 없단다.
—— 딸에게 보낸 편지에서, 1989년 2월 말일.

들라크루아가 말하는 영혼이란 공감할 만한 메시지일 터인데, 그렇다면 김종학의 구상그림이 말하고자 하는 메시지는 무엇일까. 그건 사랑의 중요성과 위대함이라 할 것이다. 꽃 그림에 열심인 것도 "사랑은 그렇게 위대하다"고 말하고자 함이다. "꽃은 땅 위에만 피는 줄 알았더니 날아다니는 꽃이 바로 새들이구나" 하는 그의 감탄사처럼, 그의 화면 한 귀퉁이를 장식하는 새도 역시 꽃일 따름이다.

김종학은 스스로 사랑의 화신이다. 사랑이 삶의 원동력이자 지향점임을 전제로, 특히 남자

의 경우 연령대에 따라 사랑의 대상이 달라진다 한다. 청년시절은 여성을, 장년시절은 물건을, 중년 이후는 자연을 사랑한다는 것이 시중(市中)에서 통용되는, 이른바 사랑의 단계설이다. 이게 사실이라면 김종학은 이 단계를 두루 거쳤다. 딸에게 독백하고 있듯이, 이성에 눈뜨고부터 만나는 아름다운 여인마다 족족 짝사랑해 보지 않은 경우가 없었다 했고, 장년에는 이 나라 제일의 목기 수집가였다.

중년 이후는 설악산에서 자연 사랑에 푹 빠져 있다. 산책길에서 만나는 들꽃이나 들풀 역시 불교의 가르침처럼 모두가 형제이지 싶고, 그래서 그림공부를 위해 어쩌다 꽃을 꺾을 때면 '미안하다'는 말을 잊지 않는다.

자연 사랑이 구상작업으로 구체화되기 시작하자 애호가들의 호응은 물론이고 동업자들도 공감한다. 1960년대초에 앵포르멜 운동을 함께 시작했고 그 뒤로도 계속 추상작업에 몰두하고 있는, 지기(知己) 김봉태 화백도 그런 사람이다. "김종학의 작업이 추상에서 다시 구상으로 나아간 것은 그가 놓일 수밖에 없었던 삶의 터전과 직결되어 있다는 점에서 정당성이 있다. 요즘 미술이 오브제, 설치, 행위미술 쪽으로 치닫다 보니 결과적으로 이미지의 홍수에 빠져 있다. 이에 대한 반발로 외국의 어느 미술관은 회화미술만 수장하는 곳이 나오고 있다."

그의 미술대학 스승 중 한 분이자 한때 미술이론가로 이름을 떨쳤던 김병기 화백은 더욱 명쾌하게 말한다. "김종학은 전위(前衛)의 일선에서 퇴각하여 산으로 들어갔다. 거기서 '산은 이처럼 아름답다'고 말하면서 산삼을 캐듯이 신화를 일구고 있다." 외딴 곳에서 생활하기를 작심하기가 여간 비감(悲感)하지 않았을 터인데도, 고갱이 원시성을 찾아 미개의 타히티 섬으로 떠났듯이, 그런 작업환경을 마다하지 않는 큰 용기가 전제되었다는 점이 바로 신화인 것이다.

남 보기에도 그랬으니 스스로는 오죽 갈등이 많았겠는가. 자연 사랑을 화폭에 담아야 한다고 결심하고서도 회의는 많았으니, 이를테면 평북 출신으로서 '맹호출림(猛虎出林)'의 기상이라고 스스로 자랑하던 평소 기질을 기억하는 주변 사람들이 꽃을 사랑의 상징으로 삼는 노릇을 보고 어찌하여 '연약한' 꽃을 그리는지 궁금해 할 것이라는 점도 회의의 대상이었다. 이 궁금증처럼 동서고금의 문학작품에서, 그리고 거기에서 영향받은 세간의 인식이 여성을 꽃에 비유하곤 해서 꽃의 성별은 당연히 여성이라 여기지 않는가. 그러나 처음부터 김종학의 생각은 달랐다. 사자나 거의 모든 새가 남성 쪽이 더욱 화려한 것처럼, 화려함과 향기로움을 뿜내는 꽃도 필시 남성일 것이라 내심 믿어 왔다. 마침내 그의 선입관이 옳다고 말해 주는 책을 보고 무척 기뻤다 한다. 꽃의 세계에서도 남성의 요소가 아름다움을 만들어낸다는 것이다. 꽃은 대개 꽃받침과 꽃잎 그리고 암술과 수술로 이뤄지는데, 암술만 빼고 나머지는 수술의 변형이다. 이를테면 꽃잎은 꽃의 가장자리에 있던 수술이 제대로 성숙하지 못하고 넙적해진 것에 불과하고, 꿀과 향기도 식물의 종류에 따라 다르지만 대개는 남성기관인 수술 꽃잎의 아랫부분에서 만들어진다. 여성의 전유물과도 같은 향수를 만드는 데 쓰이는 장미향, 재스민향, 오렌지향 따위가 모두 남성의 기관에서 만들어진다 한다.

설악 풍경의 일환으로 김종학이 그려내는 화폭 속의 들꽃은, 면(面) 분할의 기하학적 조형을 보여주기 이전의 몬드리안(Piet Mondrian)이 초기에 많이 그렸던 꽃 그림과 느낌이 아주 비슷하다. 그런데 그림 스타일의 전개는 김종학과 몬드리안이 서로 대조된다. 몬드리안이 꽃 그림에서 기하학적인 추상합리주의 그림으로 이행했다면, 김종학은 추상작업에서 방향을 바꾸어 목기와 함께 그가 심취해 마지않았던 전통시대의 우리 보자기가 보여주는 기하학적 구성에서 얻은 배움을 바탕으로 구성력이 강한 꽃 그림을 그린다는 점이다.

따져 보면 온갖 실험을 거쳐 나중에 꽃을 그린 김종학이, 처음에 꽃을 그리다가 기하학적 그림으로 전개한 몬드리안보다 자연스럽다. 기하학은 기계이기도 한데, 자연을 그리는 것이 그림의 본령이고 사랑의 반대말인 기계주의로 흐르는 그림은 반(反)자연이다 싶어 그런 생각이 든다.

11.

설악산 눈 내리는 물이 무섭구나. 여름에 애들이
수영도 하고 고기 잡는 둑에 지나지 않는데
이렇게 힘차고 물살이 빠른지 몰랐다. 마치 평안북도
사람처럼 급하구나. 아니 나처럼 급하고 미쳐 있구나.
바람 센 둑에 털썩 주저앉아 내가 마치 반 고흐처럼,
아니 팔대산인처럼, 아니 김홍도처럼 비록 연필이지만
손으로 꼭 붙잡고 급하게 그렸다.
── 스케치에 붙인 소감에서, 2001년 2월 23일 아침 아홉시.

설악이든 거기서 자라는 초화(草花)든 김종학의 그림은 대상의 아름다움을 구조적으로 또는 골격적으로 보여주는 것이 특징이다. 이런 작업의 성공은 필시 이전에 추상화에 오래 매달렸던 이력이 힘이 되었다. 추상은 낱낱의 사상(事像)을 보편화하고 구조화하는 작업이기 때문이다. 그래서 애호가들이 "김종학의 화폭에 등장하는 수많은 초화는 하나하나로 볼 때는 아름답지 않지만 전체로 묶인 모습은 더없이 아름답다"라고 말하는 것도 이 때문이다. 이를 두고 김종학 그림은 아동화 같다고 흠을 잡는 사람도 있다. 하지만 이보다는 옛말에 "그림은 간략함을 귀하게 여기지 번잡로움을 귀하게 여기지 않는다(畵貴略 不貴繁)"는 미덕의 실현이라 보는 게 옳지 싶다.

주제의 추상화 과정은 '벼락같이' 진행하는 그의 작업방식과도 관련이 있다. "빨리 그려야 작품이 좋지, 너무 많이 생각하고 천천히 그린 그림은 잘 안 되는구나" 하고 딸에게 보낸 편지

에서 털어놓고 있듯이, 빠른 붓질에서는 대상의 골격만 남고 세부는 걸러질 것이기 때문이다. 그리고 보면 동양화가 송영방이 지어 준 별호 '별악산인' 은 발음에서도 김종학의 스타일을 절묘하게 묘사한 것이 되고 말았다. '별악' 을 소리내어 읽으면 '벼락' 이지 않은가.

설악산 주변을 오르락내리락하면서 유심히 바라보고 자연을 익힌다. 어쩌다 데생을 시도하지만 오히려 마음속에 자연을 새겨 넣는 방식이다. 작업에 임해서는, 데생은 구색으로 옆에 둘 뿐 별로 거기에 곁눈질하는 기색이 아니다. 마음속에 화상(畵想)이 떠오르면, 금방 마르는 아크릴 물감을 튜브째 짜 바르면서 벼락처럼 그림을 해치운다.

김종학 그림이 구조적으로 보이기까지는 끊임없이 계속된 공부도 주효했다. 선배 화가들의 빼어난 성취를 눈여겨보는 공부를 게을리 하지 않았던 것이다. 그가 좋아한 서양화가는 여럿이지만, 특히 몬드리안도 존경했다는 17세기 후반의 네덜란드 화가 베르메르(Johannes Vermeer)가 대표적이다. 현존 작품이 고작 서른다섯 점에 불과해서 미술관 치고 그의 작품 한 점만 가져도 유명 미술관의 반열에 들 정도이고, 동시대의 렘브란트를 능가하는 화가로 평가받고 있다. 그 즈음의 네덜란드는 이른바 '눈의 시대' 로서, 망원경, 현미경 등을 이용한 광학(光學)이 주요 과학적 관심이었다. 그 연장으로 베르메르는 사실 묘사의 정교함은 떨어지지만 빛의 조화로 빚어지는 실내풍경을 절묘하게 묘사한, 추상주의가 느껴지는 그런 구상작가다.

전통시대의 우리 조형가에 대한 관심도 남다르다. 한국작가 치고 김정희(金正喜)를 최고의 조형가라고 추켜세우지 않는 사람이 없지만, 조형적으로 그가 추사(秋史) 못지않게 평가하는 화가는 이인상(李麟祥, 1710-1760)이다. 서출(庶出)인 탓에 뜻을 펴고 세상을 살지 못했지만 시서화(詩書畵)에 능했던 선비였다. "크나큰 의리를 한 몸에 지녔다고 자부하던 선비로서, 자신의 심상을 내비치는 것으로 겨울 소나무만한 것이 없다고 생각" 했기에 그의 유명한 〈설송도(雪松圖)〉는 작가의 자화상이라 여겨질 정도다.

김종학이 즐겨 그리는 일련의 '눈밭의 소나무' 그림들은 바로 〈설송도〉를 유화물감으로 따라 그린 작품들이다. 고흐가 들라크루아, 렘브란트를 따라 작품을 그렸듯이, 유명화가들이 선배들의 그림을 곧잘 따라 그리곤 했던 방식과 한통속이다. 김종학의 폭포 그림은 겸재를 따라 그린 것이다.

김종학의 배움은 선비나 화원들의 작품에 한정되는 협량(狹量)이 아니다. 그가 특히 사랑하는 것은 전통시대에 이름 없는 부녀들이 만든 베갯모, 조각보 등이다. 베갯모에 사람들의 간절한 염원인 '부귀수복(富貴壽福)' 을 상징하는 화초들이 아름답게 수놓여 있음을 보고 감탄을 금치 못한다. 구성미가 뛰어난 조각보를 사랑한 나머지 이 분야의 일급 수장가가 되기도 했다.

12.

이제부터 십 년이 가장 중요한 작품을 만들어야 할
시기이다. 대작으로 한 오백 점은 만들어야 한 화가의
세계를 알 수 있단다. 일 년에 크고 작은 작품 합쳐서
백 점씩은 그려야 하겠어. 아빠도 너무 방황한 시간이
길어서 그걸 보충해야지. 설악산은 이름처럼
눈이 와야 웅장하고 아름답단다. 아빠 희망도
설악산만큼 큰 감동을 주는 그림을 남기고 싶구나.
—— 딸에게 보낸 편지에서, 1992년 1월 18일.

자필수상. 2000. 5.

김종학은 한국 나이로 일흔을 바라보는 '망칠십(望七十)' 이다. 그는 "나이 사십에 재벌도 되고 장군도 될 수 있지만, 예순이 되어야 화가가 되고 일흔이 되어야 시인이 된다" 했던 시인 할아버지의 말을 똑똑하게 기억하고 있다. 예순에야 비로소 화가가 될 수 있다는 말은 대학시절의 스승 장욱진의 말이기도 하다. "이십대는 의학박사 되기에, 사십대는 문학가가 되기에 제격이고, 화가는 나이 예순에 이르러야 비로소 제 길에 든다"는 것. 이 말대로 예순을 갓 지난 1998년에 딸에게 보낸 편지에서 "이제야 그림이 무엇인지 좀 알 것 같구나" 하고 적고 있다.

이제 이 시대 그림 애호가라면 설악산 시대를 연 그의 화풍을 금방 알아차릴 정도로 김종학의 스타일은 확고하다. 개성있는 조형언어를 정립했다는 말이다.

이 모두가 김종학 나름의 깨달음 끝에 얻어낸 것이다. 이를테면 지난날 선망의 대상이던 미국미술에 대해서도 문제의식을 분명하게 갖고 있다. 제이차세계대전의 계기로 세계미술의 중

심이 파리에서 뉴욕으로 옮겨 간 것은 사실이지만, 두 가지 문제가 생겼다고 그는 보고 있다. 하나는 미술의 상업화가 지나치게 강조된 나머지 가능성이 조금 보인다 싶으면 화상이 채근하고 큐레이터가 독촉하는 까닭에 하루에 몇 점씩 기계처럼 그려야 한다니, 그런 환경에서 좋은 그림이 나올 리가 없다는 것이다. 안 팔렸을 때 좋은 것이 나왔던 화가의 역사적 숙명을 모르는 짓이고, 그래서 미국에서 좋은 화가가 나올 수 없다 한다.

또 하나는 미국미술이 팝 아트에 빠져들면서 잘못되기 시작했다고 그는 믿고 있다. 그림의 대상이자 스승은 자연인데, 그 자연의 높고 깊은 의미 찾기를 포기하고 상품적 현실에서 그림의 소재를 찾는 것은 타기할 만한 미술의 하향적 타성화에 빠지는 짓이라 보는 것이다.

이런 반성은 그의 설악산 작업에 대한 확신으로 앞으로 계속 이어질 것이다. 화가는 예순부터라는 말을 믿는다는 것은 장차에 대한 계획이 많다는 말이기도 하다. 설악산을 근거로 시선을 도시의 많은 사람에게 주어 볼 참이라 한다. 인류가 태어나서 처음 산의 숲에서 살다가 들판으로 나왔다는 사실(史實)처럼, 그도 설악산을 오가면서 만나는 도시풍경을 화폭에 담아 볼 것이라 작정하고 있다 한다. 개인의 선호에 관계없이 도시생활이 이 시대의 삶이라면 화가의 주목을 받아 마땅하다는 판단에서다.

설악산의 작품생활이 탄력이 붙었다 해서 그림이 술술 나올 것이라고 장담하지는 않는다. 2000년 5월에 스케치북에 적은 자필수상(自筆隨想)에서 그걸 스스로 확인하고 있다. "고무줄을 잡아당긴 팽팽한 긴장상태. 그런 긴장상태에서 그림이 나온다. 그러나 팽팽한 고무줄을 놓으면 원상태보다 뒤로 퉁겨 나간다. 다시 긴장상태를 유지하려면 배(倍)의 노력이 있어야 한다."

하루는 풀벌레로 울고 하루는 풀꽃으로 웃는 창작생활의 기복은 더욱 깊어질 것임도 그가 모르지 않는다. 그래서 희대의 명말청초(明末淸初) 화가 팔대산인(八大山人)을 좋아하는지 모른다. 팔대산인이라 이름을 적는 서명에서 그게 어떤 때는 '웃는 사람'으로 읽히는 '소인(笑人)'으로, 어떤 때는 '우는 사람'으로 읽히는 '곡인(哭人)'으로 창작의 희비가 심하게 교차했다 하지 않는가.

13.

별을 보며 달을 보며 깜깜한 밤하늘
그 넓은 설악산 들판을 성난 들소마냥
헤매며 생각하고 생각했단다. 그리고
깨달은 것이 아낌없이 나를 던지고 죽자.
아낌없이 버리고 크게 살다 죽자.
── 딸에게 보낸 편지에서.

그림의 정겨운 대상인 설악산은 김종학의 개인적 한(恨)도 어지간히 식혀 주고 있다. 노경에 이르러 태어난 고향에 대한 그리움이 간절한데, 생각해 보니 설악산이 꿩 대신 닭으로 그의 한을 풀어 주고 있다 싶어서다.

그의 고향은 평안북도 선천군(宣川郡) 심천면(深川面) 동림동(東林洞). 형국(形局)으로 따져 지금 거처인 설악산이 어지간히 고향을 닮았다고 여긴다. 설악산 화가의 거처 바로 옆으로 흐르는 개울을 '심천'이라 부를 만하고, 설악산의 입지는 한반도 동쪽에 우거진 숲에 해당하는 '동림'이라 믿고 있다. 한잔 하고 기분이 어지간하면 불쑥 자신의 거처를 '동림동'이라 말하는 것도 그 때문이다.

그의 화실이 위치한 설악산 입구 동네는 현지 이름이 '장재터 벼락바위'. 장재라는 부자가 살았던 터라 해서 마을 이름이 장재터이고, 마을 입구에 큰 바위가 마치 벼락을 맞은 듯 둘로 갈라져 있어 그 언저리를 '벼락바위'라 이름지었다 한다. 그의 별호 '별악'의 음독(音讀)이 '벼락'이니, 이 인연에서 "땅과 사람은 불가분의 관계(地人相關)"라는 옛말이 하나도 허사(虛辭)가 아님을 알겠다.

"미워해도 닮는다" 했는데, 장소가 사랑스럽고 고향 같아서 열심히 그리다 보니 노경의 그가 눈 덮인 설악의 모습을 닮는 것은 당연하다. '눈산'이란 뜻인 설악에는 설경(雪景)이 제격. 그의 설경에서는 눈이 쌓인 산의 주름에 잇대어 서서 눈을 이기는 소나무의 푸르름이 산의 윤곽을 만들어주고 있다.

그의 반백(半白) 머리칼도 바로 설악의 눈풍경을 똑 닮고 있다. 그래서 성공한 그림이 모두 화가의 자화상이란 지적은 김종학에게도 어김이 없다. 딸에게 보낸 편지에서 "모두 죽고 나면 시와 그림과 공예품 그리고 철학과 종교만 영원히 남아 후세 사람에게 영향을 준단다"고 말했듯이, 먼 훗날 설악산의 작은 분신이라 여겨진다면 더 바랄 것 없다고 믿는 사람이 바로 김종학이다.

14.

좋은 화가를 좋아하는 김 교수님의 안목에 감사합니다.
설악산이 크고 웅장하기에 저도 그 영향을
늘 받고 있습니다. 설악산에 개인미술관을 짓는 것이
저의 남은 꿈입니다. 열심히 해 보겠습니다.
―― 필자에게 보낸 편지에서, 1992년 4월 6일.

이 글은 삼십 년에 가까운 교유를 통해 간파한 김종학의 반생기(半生記)다. 지극히 내향적인

성품인 화가에겐 대학에서 함께 미술을 공부했던 아주 가까운 동업자들 말고는 교우하는 인사
가 아주 드물다고 나는 알고 있다.

내가 그와 가까이 지내게 된 계기는, 필시 그가 따르던 미술대학 스승 장욱진의 전기를 집필
할 정도로 내가 그림을 좋아한다는 사실을 가상하게 보아 줬기 때문일 것이다. 이 덕분에 대개
의 화가들은 붓을 드는 모습을 남에게 보여주지 않는 법인데도 그 몰입의 경지를 엿볼 수 있게
해주었고, 그런 관계를 아는 화가의 딸은 유학 중에 받았던 아버지의 편지 뭉치를 송두리째 보
여주기까지 했다. 대부분 1980년대 후반에서 1990년대 초반에 씌어진 편지로서, 부정(父情)의
따뜻함과 간곡함이 넘쳐나는 내용에 아름다운 수채 그림이 담겨 있어, 그 딸이 이백여 통 소중
하게 보관해 왔던 것이다. 그래서 이 글이 가능했다. 내가 인용하는 편지 구절은 어순(語順)과
철자법을 약간 바로잡은 것이다.

화가의 남매 자녀 중 맏이인 딸(1969년생)은 미술특기생으로 고등학교 일학년 때 미국으로
건너가 코넬 대학을 졸업했다. 화가는 딸의 그림공부에 호의적인데도 딸은 창작의 고뇌로 몸
부림치는 아버지의 작업을 엿보고는 "화가는 아무나 하는 것이 아니다" 면서 아직 붓을 잡을 생
각을 하지 못한다 한다.

좋게 보면 이 글은 오래, 그리고 깊은 교분을 통해 간파한 김종학에 대한 일종의 작가론이다.
당연히 언젠가 미술평론가의 전문적인 작품론이 속출할 날이 올 것이다.

설악의 거울에 비친 자화상

김재준 국민대 교수

찰스 디킨스의 소설 『위대한 유산(*Great Expectations*)』을 현대로 무대를 바꾸어 만든 같은 이름의 영화가 있다. 바닷가 마을에 사는 한 소년이 화가로 성공하는 이야기가 등장한다. 여기서 에단 호크와 기네스 펠트로 같은 주연 배우들 이상으로 더 내 눈길을 끈 것은 영화 속의 독특한 인물화였다. 그림들은 모두 이탈리아 트랜스아방가르드의 대표적 화가 클레멘테 (Francesco Clemente, 1952-)가 그린 것이다. 무언가 좀 거친 듯하면서도 사람의 마음을 잡아 끄는 그의 인물화는 마음에 호소하는 바가 있었다. 또 화집에서 만나는 클레멘테의 다른 인물화들, 특히 그의 자화상 시리즈는 내게 매우 인상적이었다.

클레멘테의 자화상을 보고 있노라면 자주 김종학의 화려한 꽃 그림들이 머리에 떠오르곤 했다. 아무런 연관이라고는 없는 두 화가의 그림이 왜 동시에 내 머릿속을 부유하고 있는지, 나도 이해하기 어려웠다.

내가 처음 김종학의 그림을 본 것은 1990년이었다. 현기증이 날 정도로 화려한 색깔에 아주 소박해 보이는 저 그림을 그린 화가는 도대체 누구일까. 처음에는 눈에 설었던 그림이 자꾸 볼수록 좋아지기 시작했다. 그런데 왜 그의 그림이 좋아지는 것인지, 그것도 궁금했다.

1990년대 초반에 나는 김종학의 그림을 이해하기 위해 그의 그림을 모방해서 그려 보았는데, 이미지보다는 화가의 제작과정에 주목해야 했다. 때로는 큰 붓으로 칠하고 때로는 튜브째 캔버스 위에 꾹 눌러 짜 놓은 피그먼트를 보면서, 그의 그림은 시각적이면서도 또한 촉각적이라는 생각이 들었다. 이미지와 프로세스가 모두 중요한 표현수단이라는 것, 구상적인 것 같아 보이지만 또 한편으로는 추상적이라는 것을 느낄 수 있었다.

2002년 이인성미술상 대구 전시회에 갔었다. 김종학의 다양한 그림들이 한자리에 걸려 있는 것을 보면서 다시 한번 그의 작품세계에 대해 생각해 볼 기회가 있었다. 고속버스를 타고 서울로 올라오는 내내, 그리고 일 주일 이상 내 머리는 그의 그림들로 가득 차 있었고, 그때 떠오른 생각들을 정리하는데도 일 년 가까이 걸렸다.

일반적으로 김종학의 그림은 꽃 그림과 설경, 두 가지로 나눌 수 있다. 그 화려한 꽃 그림을 더 좋아하는 사람도 있고 겨울 설악의 그림을 더 좋아하는 사람도 있다. 이렇게 상반된 두 가지 스타일의 그림을 한 사람이 그린다는 것이 놀랍기도 하다. 무엇이 화가로 하여금 이런 그림들을 그리게 하는 것일까.

현대를 사는 한국인들의 의식세계는 복잡하기 짝이 없다. 최준식 교수의 글에 따르면, 우리의 의식 저 깊은 곳에는 무속적인 샤머니즘의 세계가 있고 그 위를 불교가 감싸고 있다. 다시 그 위를 유교, 그리고 또 기독교가 층을 이루고 있다 한다. 그리고 가장 바깥쪽에는 소위 과학적이고 합리적인 세속적 인본주의(secular humanism)가 자리잡고 있다고 하겠다.

　　그렇다면 한국인의 의식세계는 마치 양파와 같다고 할 수 있다. 교육을 받은 사람일수록 바깥 껍질 쪽의 의식에 주로 머무른다면, 소박한 일반 서민들의 마음에는 무속적인 정신세계가 많이 자리잡고 있다. 그러나 아무리 서양적 합리주의로 무장된 것처럼 보이는 사람이라도 은연중에 샤머니즘이, 즉 무속의 신기(神氣)가 문득문득 의식 위로 떠오르곤 한다. 그래서 한국인의 뛰어난 감성과 놀라운 순발력을 '신바람'이라는 말로 표현하기에 이른 것이다. 한국미의 원형은 그 동안 우리가 높이 평가하지 않은, 심지어 감추려고 했던 이러한 무속적인 데서 출발한다고 할 수 있다.

　　화가 김종학을 보면 먼저 선비적인 풍모와 정신세계가 느껴진다. 그러나 마음속 깊이 그가 정말 표현하고 싶었던 것은 보다 원초적이고 소박한, 샤머니즘적인 미의 세계가 아니었던가 싶다. 뉴욕 시절에 자유롭게 색채를 쓴 그림들을 보고 '나도 저렇게 색을 써 보았으면 좋겠다'는 생각을 했다고 그는 말한다. 사십대 중반까지 서구적인 앵포르멜 작업을 하며 이름을 날리던 그가 어느 날 갑자기 설악산으로 들어가 완전히 다른 그림을 그리기 시작한다. 이것은 아마 자신이 현재 하고 있는 작업과, 아직 구체화되지는 않았지만 표현하고 싶은 작업 사이의 괴리가 주는 정신적 고통에서 도피한 것은 아니었을까.

　　이런 창조적 단절을 보면서 나는 미국 건축가 칸(Louis Kahn)을 떠올린다. 비교적 성공한 평범한 건축가에서 후대에 가장 큰 영감을 준 건축가의 한 사람으로 도약한 것은, 칸이 오십대가 된 이후다. 그의 인생에 획기적인 전기가 된 것은 로마에서 본 고대의 폐허였다. 그때의 감동은 '침묵과 빛' 그리고 "건물을 폐허의 아름다움으로 둘러싼다"는 시적인 말에 잘 녹아 있다. 그 후 이십삼 년간 그는 솔크 연구소(Salk Institute), 킴블 미술관(Kimbel Art Museum) 같은 영감으로 가득 찬 많은 작품들을 남긴다.

　　칸에게 로마가 있었듯이 김종학에게는 설악이 있었다. 그리고 그가 찾은 해답은 우리의 자연이었다. 산과 들, 평범한 꽃과 풀과 나무, 나비와 벌과 새들을 어린이의 마음으로 순수하게 표현해낸 것이다. 김종학의 꽃 그림은 언뜻 보기에 거칠고 심지어는 지나치게 소박해 보인다. 하지만 우리 마음에 강렬하면서도 포근한 이미지를 남긴다.

　　이런 원시적 생명력을 나는 클레멘테의 자화상에서 느꼈던 것일까. 다소 기괴하고 감성적인 클레멘테의 자화상에는 이루 말할 수 없는 흡인력이 있다. 인간의 의식 저 깊은 곳에 있는 무의식적인, 아니 무의식을 넘어선 그 세계를 자신의 얼굴을 빌려서 나타낸다고 볼 수도 있겠다.

　　마찬가지로 김종학의 꽃 그림이 그의 자화상(self-portraits of the psyche)이라 나는 생각해 본다. "설악이라는 거울에 비친 자화상"이라는 말로 그의 그림을 요약할 수 있지 않을까. 거울

이라는 말을 쓴 것은 평면 위에 그의 심상이 비추인다는 뜻이다. 꽃 그림과 설경 모두가 그의 몸과 마음이라고 할 수 있다.

이렇게 화려한 꽃 그림을 그리는 사람이 또 어떻게 겨울 설경을 그리는지도 오랫동안 풀리지 않는 나의 궁금증이었다. 그러다가 경제학이나 경영학에서 가끔 쓰는 분석 방법이 생각났다. 그리고 앞에서 얘기한 의식의 '양파이론'을 연결시켰다. x축을 의식의 축, 즉 무의식에서 의식으로 나아가는 방향으로 잡아 보고, y축을 표현의 축, 즉 소박함에서 보다 세련됨으로 나아가는 것으로 설정해 보았다.

그랬더니 한국인의 의식을 이런 좌표축의 평면 위에 거칠게나마 표시할 수 있었다. 무의식적이고 소박한 것을 샤머니즘(무속)으로, 무의식적이고 세련된 것을 불교적인 것으로(불교가 아니라 불교적이라는 말에 주의해 보자), 세련되고 의식적인 것을 유교적인 것, 의식적이고 소박한 것을 기독교적인 것으로 분류해 보았다.

서양문명의 틀에서 보면 샤머니즘은 일종의 디오니소스적인 것이고, 유교는 아폴론적인 것이다. 전체적인 퍼스펙티브를 그려 보면 동아시아 문명은 무속, 불교, 유교로 이어지는 정신적인 틀을 가지고 있다. 반면에 유럽 문명은 헬레니즘(그리스 · 로마)과 헤브라이즘(기독교)의 융합으로 볼 수 있는데, 전자는 디오니소스적인 것과 아폴론적인 것으로 나누어진다.

우리 현대미술도 이 틀 속에서 분류할 수 있다. 예를 들면, 윤형근의 그림은 불교적이라고 할 수 있고, 박서보의 그림은 유교적, 박수근의 그림은 기독교적이라고 할 수 있겠다. 그리고 김종학의 화려한 꽃 그림들은 샤머니즘적인 것이라고 생각을 해 보자. 김종학의 꽃 그림을 집에 복을 불러온다는 기복적(祈福的) 의미로 해석하는 소장가들도 있으니, 무속적인 것과 연결된다고 볼 수 있는 또 다른 증거이기도 하다.

여기까지 생각하고 나니 클레멘테에게서 왜 김종학을 떠올렸는지가 납득이 간다. 결국은 디오니소스와 무속이라는 같은 창조적 샘에서 흘러나온 것이기 때문이다. 다만 서로 다른 문화 배경에서 태어났기에 그렇게 다른 그림을 그리는 것이다.

김종학의 설경은 그의 꽃 그림에 비해 매우 유교적인 느낌이 든다. 초기의 그림이 보다 샤머니즘적이었다면, 시간이 지나면서 점차 유교적인 그림이 많아진다. 언뜻 보면 조선시대 선비들의 문인화의 느낌도 든다. 그렇다면 김종학의 그림은 샤머니즘적인 계열에서 시작하여 유교적인 그림까지 폭넓은 스펙트럼을 형성하고 있다는 말이 아닌가.

평상시의 그의 의식세계가 보다 유교적인 질서 속에 머무른다면, 작품 속에서는 보다 무속적인 쪽으로 이동하고 있다. 또한 무속적인 꽃 그림을 그리다가 의식이 유교적인 쪽으로 이동하면 차분한 설경이 나온다. 상반된 두 작품을 왕복하면서, 동시에 그리고 있는 것이다. 그러니까 그의 마음속에는 때로는 샤먼의 축제(무당의 굿)가, 때로는 선비의 수신(修身)이 자리잡고 있는 것이다.

사실 한국인의 심성에는 이 양면성이 동시에 존재한다고 생각한다. 한때를 풍미했던 단색조

<마른 풀> 1992.
캔버스에 유채.
112.1×145.5cm.

의 모노크롬 회화들은 선비적인 유교적 정신세계의 이미지라 하면 어떨지 모르겠다. 이것이 서양의 추상회화들과 차별되는 한국적인 추상회화의 세계라고 해석할 수도 있지 않을까. 이런 시각에서 보았을 때 한국의 현대미술은 유교적인 그림이 많은 반면, 무속적인 그림은 매우 드물다.

김종학의 세계는 서구적 합리주의에서 출발하여 가장 내밀한 무속적인 세계로 뛰어들었다가 다시 유교적인 것을 표현해 보는 식으로, 그리고 지금의 그의 그림에는 두 세계가 동시에 표출되고 있다. 유교적인 이념으로 획일화된 사회에서 무속적인 욕망을 억누른 것이 아니라, 그가 가지고 있던 표현 욕구에 매우 정직하게 직면했다는 것은, 1980년대만 해도 대단한 용기의 산물이었음이 분명하다.

보다 구체적으로 그의 이런 다양한 작품들을 의식과 표현의 좌표 평면 위에 표시해 보았다. 화려한 꽃 그림도 여러 가지 유형이 있다. 정말 어린이의 그림과도 같은 소박한 것부터 조금 더 세련된 방향으로 전개된 것, 1990년대말에 그린 화병에 꽂힌 들꽃 들이 상당히 유교적으로 보이듯이 보다 의식적인 질서를 갖춘 꽃 그림까지 다양한 패턴들이 있다.

설경은 보다 의식적이고 차분하게 질서를 갖추고 있다. 문인화 같은 설경이 있는가 하면 말라비틀어진 들풀들이 무의식적인 생동감을 주는 겨울 그림(pp.96-97)도 있다. 그 중간에 샤머니즘의 혼돈(디오니소스)과 유교적인 질서(아폴론)가 충돌하며 하모니를 이루고 있는 그림들을 발견한다.(p.179) 나는 이러한 그림들을 개인적으로 좋아한다.

그리고 최근의 작품들을 보면 이런 경향에서 살짝 벗어나는 몇 개의 흥미로운 그림들이 있다. 예를 들면 동해의 바다(pp.62-63), 제주의 유채꽃(p.61)을 그린 것들인데, 구상화라기보다 마치 색면(色面) 추상 같아 보이는 이 그림들은 무의식적이면서도 왠지 모르게 허무하다. 이런 그림들은 살짝 불교적이라고나 할까.

제임스 조이스의 『율리시스(Ulysses)』를 읽고 영국 시인 엘리엇(T. S. Eliot)은 "동시대성과 과거의 유산 사이에서 연속적인 평행선을 그리려는 의식적 조종(manipulating a continuous parallel between contemporaneity and antiquity)"이라 표현했다. 21세기의 한국인들은 민화, 목공예품, 전통 한옥, 판소리, 구음 시나위, 진도 씻김굿보다는 오일 페인팅, 현악사중주, 모던 발레, 콘크리트 건축물 들에 더 익숙하다.

나는 설악산 그의 집에서 유교적 이상을 구현하고 있는 사방탁자에서부터 거칠게 다듬은 기복적인 목공예품에 이르기까지 그의 목기 컬렉션을 본 적이 있다. 김종학의 목기 수집은 그의 유화와 평행선을 그리며 삶의 균형과 불균형을 오가고 있다. 그런데 왜 그의 그림에는 이런 목기들이 등장하지 않을까. 이런 대답이 가능하지 싶다. 한국적인 아름다움을 나타내기 위해 꼭 한복 색동저고리나 장승을 그려야 하는 것은 아니고, 또 한지와 먹 같은 재료를 써야 하는 것은 아닐 것이다. 우리의 전통 고가구들을 통해 흡수된 한국적인 아름다움은 간접적으로 그의 그림에 현대적인 조형어법으로 표현되어 있다고 생각한다.

김종학은 시대의 흐름을 따라가지는 않았다. 그저 묵묵히 자신의 길을 걸어왔을 뿐이다. 가장 개인적인 것에 충실한 그의 그림에서 한국미술이 표현할 수 있는 수많은 다양성을 발견할 수 있다는 것이 놀랍기만 하다.

김종학의 풍모와 그의 그림을 말한다

송영방 동양화가

김종학과 나는 이십대에 학교에서 만나 오늘에 이르기까지 근 오십 년의 세월을 함께 보낸 지우(知友)다. 그의 고향은 한반도 북쪽이라 처음 보았을 때 기마족의 후예답게 남자다운 풍모를 지닌 잘생긴 인상이었다. 학교 다닐 때는 전공이 달라 접촉이 뜸했다. 그가 미국에 몇 년 머물다 돌아오고부터는 더욱 가까워졌다고나 할까. 그의 고동벽(古銅癖) 때문에 인사동에서 자주 만나 그렇게 더욱 친한 사이가 되었다.

사람들은 그를 흔히 말수가 적은 과묵한 사람으로 알지만, 어떤 때는 불쑥 나타나서 한마디씩 던진다. 그런 모습을 보고 사람들이 별명 짓기를 '김도깨비' 라 했다던가. 하지만 그와 이야기해 보면 소년같이 천진하고 솔직담백, 가슴이 따뜻한 친구임을 금방 눈치챌 수 있다.

그와 산행을 하거나 어디를 동행할 때 그는 묵묵부답인 채로 앞만 보고 그냥 전진한다. '갈 지(之)' 자 발자국을 남기는 나로서는 쫓아갈 수 없는 속도다. 뒤에서 불러 봐도 소용없다. 그의 삶도 그렇게 부지런히, 무소처럼 혼자 달리듯 정진한다.

지금 살고 있는 설악산 화실을 방문했을 때 주변을 산책하자 해서 나섰는데, 이리저리 길 없는 풀숲을 단장으로 헤치면서 "이것은 용담, 저건 산부추야" 말할 때는 영락없이 심마니다. "이런 것들이 내 그림 소재야" 하면서 웃는다. "이거 얼마나 빛깔이 고와. 고운 걸 보고 곱게 느껴 옛 어머니들 그리고 누이들이 버선코에 수도 놓고 베갯모, 보자기에도 수놓고 했잖아" 하고 또 웃는다. 그렇게 구김살 없이 웃는 표정이 바로 김종학이다.

육이오사변이 지나고 환도 후 어렵던 시절, 화랑도 변변한 것이 없어 덕수궁 돌담에서 '벽전(壁展)' 이라는 젊고 싱싱한 미술운동을 폈을 때 윤명로, 김봉태 등과 더불어 그 일원이었던 기억도 생생하다. 이들은 지금 우리 화단에 중추 멤버들이다.

그런데 미국에서 돌아와 설악산으로 들어간 것을 자연으로의 회귀라고 하기엔 맞지 않고, 어떤 정신적 영감과 현대성이라고 하는 문제의 화두를 찾아 나선 길이었지 싶다. 그 나름의 회화로 차츰 변신하기를 거듭하여 마침내 신명나는 그림으로 오늘에 다다른 것이다.

언젠가 그와 이야기 나누는 가운데 그는 "산 속에 틀어박혀 있으니 계절 따라 꽃이 피고 지고, 온갖 새들이 날아들고, 이름 모를 풀벌레까지도 자세히 보면 참 예뻐" 하고 신선처럼 웃는다. 나는 부럽기도 했고 짐짓 추사(秋史) 선생의 글귀가 생각났다. "비유컨대 책을 짓느니, 차라리 꽃을 심어 일 년 내내 보는 것이 좋을진저.(比似著書空用力 猶得種花一年看)" 다시 말하

〈세한도〉(p.237)를
위한 밑그림. 2001.
종이에 연필.
16×13cm.

면 '일 년에 걸쳐 꽃을 보면 그 속에 자연의 이치와 오묘한 진리가 다 있거늘, 무엇 하려고 책
쓰는 헛수고를 들일 것인가'란 뜻이다. 이건 부처님 염화미소(拈華微笑)의 경지를 닮았다. 참
마음 진리가 무엇이냐고 제자들이 묻자 부처님이 연꽃 한 송이를 들기에 수제자 가섭존자(迦
葉尊者)가 알아차리고 그것을 받았다 한다. 제자가 "무엇을 최고의 경지라 치십니까" 물으니,
소동파도 "천진난만을 내 스승으로 삼는다"고 말하였다던가. 종학이는 언제나 천진 솔직함과
불꽃 같은 그 정열을 잃지 않고 만년까지 창작활동을 이어 가리라 나는 믿는다.

　한편 친구의 사람됨에 더해 작품세계를 평하는 것도 자연스런 일이지만, 그걸 글로 남기는
것이 자칫 그의 내면세계를 다치게 할까 봐 망설여지기도 한다. 그러나 함께 이 시대를 살아오
면서 그의 작품을 보고 느낀 바를 말한다면, 그는 무엇보다 이지적 화가라기보다는 감성적 작
가라는 사실이다. 그는 섬광처럼 스쳐 가는 화재(畵材)를 뇌리에 입력하여 에스키스해 둔다.
그리고 불현듯 캔버스에 옮기는 과정에서 그의 분방한 정서가 화면에 나타난다. 그의 잠재적
조형의식과 그가 좋아하는 한국적 원시성이라 할 수 있는 민예적 감흥이 녹아 내려 천진난만하
고 동심적인 환상으로 나아가는 사이, 그만의 독특한 천진고박(天眞古朴)한 세계가 무르익는
다.

　그는 유화나 아크릴 물감을 갖고 수묵화를 치듯이 일필휘쇄(一筆揮灑)하듯 작품을 한다. 물
감만 서양재료이지 동양화 작업과정과 같다. 그는 늘 팔대산인(八大山人)을 좋아하고 또 조선
시대의 이인상(李麟祥) 같은 문인화가를 좋아한다. 그의 작업방식은 붓을 쓰다가 격정에 못 이

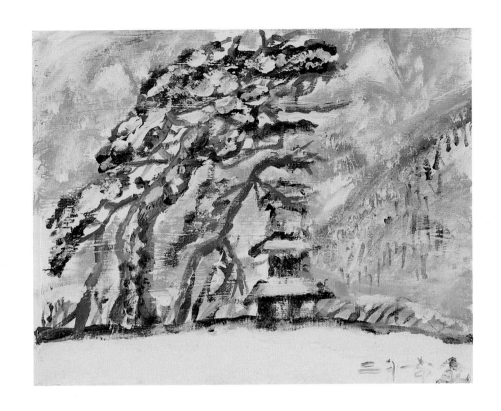

<세한도(歲寒圖)>
2001. 캔버스에
아크릴. 19×24cm.

겨 물감의 마개를 열고 손으로 짜는 동시에 화면에 격렬하게 짓이긴다. 마치 교향악의 클라이맥스에서 연주자들의 요동치는 물결처럼, 그는 그렇게 온몸으로 그린다. 그의 작업복은 물감 투성이가 되고, 화실 바닥과 벽은 온통 총천연색으로 물들어 간다. 그렇지만 그의 현란한 그림은 품격을 잃지 않은 채 그가 살고 있는 설악산 주위에서 느껴지는 색과 소재로 가득 차 있다. 한국의 소나무, 바위, 들꽃, 넝쿨 숲, 새, 나비, 곤충… 그런 것들이 등장한다.

언젠가 나에게 이런 이야기를 한 적이 있다. "누구나 그냥 지나치는 그 흔한 호박꽃, 난 그것을 그리고 싶어." 몇 년 동안 성공을 못 하다가 드디어 호박꽃의 진수를 터득했다고 어린아이처럼 좋아한다. 그의 작품을 보니 과연 또 다른 자연의 호박꽃, 김종학의 호박꽃이 탄생하고 있었다.

골동상을 쏘다니면서 민화, 민예품 또는 자수를 감상, 수집하는 그의 일상을, 일종의 작품 제작의 연장선으로 보아야 한다고 나는 생각한다. 물욕이라기보다 그것을 통해 자신의 품성과 회화조형을 합일시키고 박대정심(博大精深)하여 나름의 자기창조의 개성을 표출한 것이다. 그러기에 그는 몇 년 전 값으로 따질 수 없는 십 수년 정성 들여 모은 목기를 국립중앙박물관에 일괄 기증한 장본인이기도 하다. 보통사람은 자기 재산이 아까워 감히 생각도 못 할 일을 우리 사회를 위해 쾌척했던 것이다.

동양화 전공자로서 그의 작품세계를 말한다면 그는 저절로, 그리고 스스로 생겨난 천품이 고박(古朴)하면서 청담(淸淡)한데, 운필(運筆)은 신속(迅速), 통쾌(痛快), 임리(淋漓)하다. 형

사(形似)에 구애받지 않고 오직 생운(生韻)만을 구한 끝에 졸박(拙朴) 가운데서 그의 흉중 영기(靈氣)가 잘 나타나지 않았나, 나는 생각한다.

그의 작품은 언뜻 번잡스러워 보이나 다시 보면 번중(繁中)에도 간필(簡筆)이요, 기이하나 정(正)을 잃지 않고, 또 괴이하나 아(雅)를 잃지 않아서 중국 제황(齊璜) 선생의 말처럼 "형태를 닮은 것과 닮지 않은 것 중간(形似而不似之間)"의 묘미를 얻었다고 생각한다. 아무튼 지금까지의 정열을 잃지 않고 "옛것의 진흙탕에 동화되지 않는(泥古不化)", 더욱 자기만의 새로운 경지를 개척하는 현대작가로 대성하기 바랄 뿐이다.

김종학 연보

1937(1세)
평안북도 신의주에서 와세다 대학을 졸업한
아버지 김의명(金義明, 경주 김씨 계림군파)과
중국 남경에서 고등학교를 졸업한 어머니
장현숙(蔣賢淑)의 이남일녀 중 차남으로 태어남.

1940(4세)
미군 폭격으로 부조(父祖)의 고향인 평양북도
선천군 심천면 동림동으로 돌아옴.

1948(12세)
북한 정권의 제일차 숙청을 피해 월남. 아버지가
일제 때 만주 일대의 스탠다드 석유 판매
독점권으로 큰 재산을 모았던 점이 화근이었음.

1956(20세)
경기고등학교를 졸업하고 서울대학교 미술대학
회화과에 입학. 병역 관계로 1962년에 졸업함.

1960(24세)
제1회 「60년미술가협회전」 「악튀엘(Actuel)
미협전」에 출품.

1961(25세)
국립중앙박물관 최순우 과장이 조직한
「판화 5인전」에 출품.

1964(28세)
신문회관 화랑에서 처음으로 개인전을 가짐.

파리에서 개최된 「한국청년작가전」
(이봉 랑베르 화랑)에 권옥연, 정상화,
박서보 등과 함께 출품.

1965(29세)
중앙일보사가 주최한 「한국현대서양화
10인전」에 출품.

1967(31세)
제5회 「국제 판화 비엔날레」(일본 도쿄)에서
장려상 수상. 한국작가로서는 국제공모전에서
최초로 입상한 사례였음. 제9회 「국제비엔날레」
(도쿄 근대미술관)에 출품.

1968(32세)
3월, 결혼. 8월, 「한국현대미술전」 (도쿄
근대미술관)에 출품하고, 이를 계기로 도쿄
미술학교 판화과에서 수학함.

네 살 때, 신의주
사진관에서 형
김종하(金宗夏,
오른쪽)와 함께. 1940.

1969(33세)
장녀 현주(賢珠) 태어남.

1970(34세)
2월, 도쿄 무라마쓰 화랑에서 개인전 개최.
두 개의 상자가 꼬인 채 서로 잡아당기는
입체미술을 선보였는데, 『요미우리 신문』에
남북한의 긴장상태를 표현한 것 같다는 평이
실림. 4월에 귀국.

1972(36세)
제2회 「국제 판화 비엔날레」에 출품.

1973(37세)
제12회 「상파울루 비엔날레」(브라질)에
입체미술작품 출품. 장남 홍석(泓錫) 태어남.

1974(38세)
릴리프 수채화를 중심으로 현대화랑, 일본
무라마쓰 화랑, 로스앤젤레스 일본계 화랑(M.
M. Shino)에서 개인전을 가짐.

1975(39세)
제24회 「국전」 추천작가로 뽑힘. 이후 연이어
제25, 26회 「국전」에도 추천작가로 위촉됨.

육이오 전쟁으로
대구로 피난 와,
대구연합중학교에
임시 재학 중인
경기중학 학생들의
기념사진. 1952.(위)
당시 김종학(뒷줄
왼쪽에서 열번째의
앞 사람)은 중학
삼학년생이었다.
도서출판 '삶과 꿈'
대표 김용원(金容元),
문학평론가
백낙청(白樂晴),
정치인 이종찬
(李鍾贊), 기업인
서립규(徐立圭)
등도 보인다.

추상작품 옆에 선
스물일곱의 김종학.
1963.(왼쪽)

대학 재학 중 서울
미대 동기생들과 함께
설악산 등반길에서.
1959.(오른쪽)
왼쪽부터
김봉태(金鳳台),
손찬성(孫贊成),
김종학,
윤명로(尹明老).

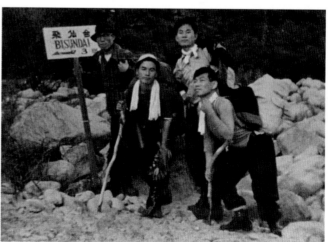

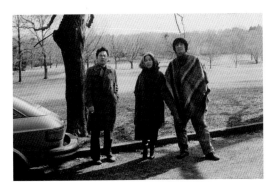

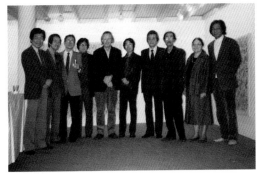

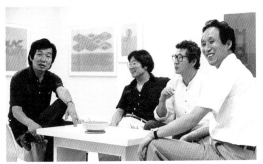

1977(41세)
뉴욕 프랫 그래픽 센터에서 연수.

1979(43세)
뉴욕 아트 엑스포에 출품. 이후 부부 불화로
예정보다 앞당겨 10월에 귀국하고 그때부터
설악산에서 칩거하기 시작함.

1981(45세)
보살 얼굴에 마음이 끌려 조신애(曺信愛)와
재혼. 혼담이 오갈 때 생활능력이 없다고 퇴짜를
맞았지만 친구 윤명로가 처가 쪽을 설득해
주었음.

1983(47세)
강원대학교 사범대학 미술교육과 교수로 취임.

1985(49세)
원화랑에서 꽃과 나비를 그린 수채화 중심으로
개인전을 가짐. 교육자 체질이 아님을 깨닫고

강원대 교수직에서 물러남.

1986(50세)
예화랑에서 「김종학·김웅 2인전」 개최. 이때
설악산 시대 화풍을 알리는 작품을 처음으로
선보임.

1987(51세)
선화랑과 서울미술관에서 대작 중심의 개인전을
가짐. 목기(木器) 수장품이 빈약한
국립중앙박물관에 그간의 목기 수집품을 일괄
기증하고, 기증품 도록 출간과 함께 특별전이
열림.

1988(52세)
박여숙화랑에서 개인전을 가짐.

1990(54세)
선화랑에서 개인전을 가짐. 박여숙화랑에서
오수환, 심문섭, 이영학과 함께 4인전을 가짐.

친지의 집에서
지두화(指頭畵)를
그리고 있는 모습.
1999.
김종학은 신명이 나면
장소를 불문하고
그림을 그린다.

1992(56세)
1월, 5월, 12월에 각각 박여숙화랑, 부산 갤러리
월드, 예화랑에서 개인전을 가짐.

1993(57세)
박여숙화랑을 통해 일본국제아트페어(NICAF)에
참가.

1994(58세)
1월과 11월에 각각 박여숙화랑과 삼성 금융
플라자에서 개인전을 가짐.

1998(62세)
갤러리 현대에서 개인전을 가짐.

1999(63세)
부산 조현 화랑에서 개인전을 가짐.

2001(65세)
박여숙화랑에서 개인전을 가짐. 예나르에서
평생 지기(知己)인 조각가 한용진, 동양화가
송영방과 함께 「지우지예(知友知藝)」전을 가짐.
대구광역시가 제정한 제2회 '이인성상'을
수상하고, 상금은 한평생의 너그러운 후원에
대한 답례로 형님에게 드림.

2002(66세)
일본 후쿠오카에서 재일 건축가 겸 화가인
이타미 준(伊丹潤)과 함께 2인전을 가짐. 11월,
이인성상 수상 기념전이 대구문화예술회관에서
개최됨.

2003(67세)
예화랑에서 개인전을 가짐.

2004(68세)
6월, 열화당에서 작품집『김종학이 그린 설악의
사계』를 출간하고, 갤러리 현대에서 회고전을
가짐. 동시에 금호미술관에서 그림 작업에 많은
영감을 받았던 그간의 수집품 목기와 보자기
전시회를 가짐.

도판목록

*앞의 숫자는 페이지임.

金宗學
김종학이 그린 雪嶽의 四季

초판발행 ————— 2004년 6월 5일
등록번호 ————— 제10-74호
등록일자 ————— 1971년 7월 2일
발행인 —————— 李起雄
발행처 —————— 悦話堂
　　　　　　　　경기도 파주시 교하읍 520-10 파주출판도시
　　　　　　　　전화 (031)955-7000 팩시밀리 (031)955-7010
　　　　　　　　http://www.youlhwadang.co.kr
　　　　　　　　e-mail: yhdp@youlhwadang.co.kr

책임 편집 ————— 김형국
편집 —————— 조윤형
북 디자인 ————— 공미경
인쇄 —————— (주)로얄프로세스
제책 —————— 가나안제책

＊값은 뒤표지에 있습니다.

Published by Youlhwadang Publisher
© 2004 by Kim, Chong Hak
Printed in Korea

ISBN 89-301-0079-1